KB166360

기교 너머의 아름다움

미술로 보는 한국의 소박미

기교 너머의 아름다움
—미술로 보는 한국의 소박미

초판 1쇄 발행 | 2021년 6월 30일
초판 3쇄 발행 | 2024년 2월 20일

지은이 | 최광진
펴낸이 | 조미현

펴낸곳 | ㈜현암사
등록 | 1951년 12월 24일 제10-126호
주소 | 04029 서울시 마포구 동교로12안길 35
전화 | 365-5051~6 · 팩스 | 313-2729
전자우편 | editor@hyeonamsa.com
홈페이지 | www.hyeonamsa.com

ISBN 978-89-323-2094-6 03600

기
교
너
머
의
아
름
다
움

미술로 보는 한국의 소박미

최광진 지음

ꊼ 현암사

책을 내며

이 책은 한국인의 미의식을 조명하는 기획으로 '소박'을 주제로 다루고 있다. 요즘처럼 자본주의가 팽배하고 돈을 절대시하는 황금만능주의 시대에 '소박'이라는 주제는 왠지 사회적 요구와 동떨어져 보일 수 있다. 그러나 우리는 지금 화려한 물질문명에 취해 정신없이 달려온 인간 문명을 반성하지 않으면 안 될 정도로 심각한 위기에 처해 있다. 인간의 이기적인 욕심과 무분별한 개발로 생태계가 파괴되고 각종 환경오염과 기상재해로 인간의 생명을 위협받고 있기 때문이다.

요즘 전 세계를 휩쓸고 있는 코로나 바이러스도 사실 인간에 대한 자연의 복수라고 할 수 있다. 열대우림의 파괴로 서식처를 잃은 야생동물이 인간과 가까워지면서 박쥐 같은 야생동물을 숙주로 하

는 새로운 바이러스가 인간에게 전해진 것이기 때문이다.

이처럼 오늘날 인류에게 닥친 절체절명의 위기를 극복하기 위해서는 환경운동도 필요하지만, 더 중요한 건 자연에 대한 인간의 근본적 태도가 변하지 않으면 안 된다는 것이다. 인간의 문화는 애초에 자연의 위협과 공포에서 벗어나기 위해 시작되었고, 자연과 대립하며 발달해왔다. 특히 인간 중심적인 서양의 문화는 자연을 인간보다 열등한 존재로 보고 정복의 대상으로 삼았다.

자연을 유일신의 피조물로 보고 그중 인간을 가장 우월한 존재로 여기는 히브리 사상이나 우주를 이성을 통해 이해하고자 했던 희랍철학에서 자연은 인간이 다스려야 할 대상이었다. 그리고 이성의 시대로 불리는 근대에는 자연을 이용하여 인간을 위한 물질문명을 발달시켰다. 이러한 인간 중심의 이기주의가 종국에는 자연의 분노와 역습을 불러왔고, 오늘날 인류의 생존을 위협하는 지경까지 이른 것이다.

이것이 오늘날 미학으로서의 '소박'이 우리에게 절실하게 요청되는 이유다. 일상에서 흔히 사용하는 "소박하다"라는 말은 사치스럽거나 과하지 않고 검소하다는 의미다. 그러나 미학적으로 '소박'의 의미는 그보다 훨씬 심오한 자연에 대한 사유를 담고 있다. 이러한 의미를 제대로 이해하고 실천할 수 있다면, 우리의 결정적 과오가 무엇인지를 찾아내고, 이를 어떻게 보완하고 극복해야 할지를 가늠하게 될 것이다.

인간을 중시한 서양의 전통과 달리 동양은 전통적으로 자연을 중시하고, 자연에서 인간의 이상적인 모델을 찾았다. 특히 노장사상

에서는 인위성을 배제한 '무위자연'의 경지를 인간이 따라야 할 최고의 도덕적 이상으로 삼았다. 『신약성경』의 핵심이 한마디로 '사랑'이라면, 『도덕경』의 핵심은 '소박'이라고 할 수 있다. 인위적인 기교와 화려한 장식에 익숙한 인간에게 자연은 미숙하고 졸렬해 보이지만, 그 스스로 완전하기에 노자는 '대교약졸大巧若拙'이라 하였다.

노장사상은 비록 중국에서 체계화되었지만, 정작 중국의 예술 문화는 소박하지 않다. 놀라울 정도로 섬세하여 고도의 인위적 기교가 느껴지는가 하면, 때로는 육중하고 거대한 규모에서 숭고미가 느껴지기 때문이다. 화려한 색채와 아기자기하고 세련된 장식을 좋아하는 일본의 예술 문화도 '소박'과 거리가 먼 것은 마찬가지다. 이에 비해 한국은 동아시아 삼국 중에서 가장 소박한 문화를 가지고 있다고 할 수 있다. 여기에는 자연과 더불어 살아가고자 한 한국인의 지혜가 담겨 있다. 만약에 '소박의 미학'으로 미술사를 조명한다면, 한국은 분명 세계에서 가장 주목할 만한 나라가 될 것이다.

이러한 소박의 미학을 이해하지 못하고 숭고의 미학으로 한국 미술을 본다면 매우 초라하고 기교가 부족하다고 생각할 수 있다. 그러나 야나기 무네요시가 한국 미술을 "무기교의 기교"라고 표현했듯이, 소박의 미학으로 한국 미술을 본다면 자연을 중시하는 절제되고 심오한 미의식에 경탄할 것이다. 예술작품은 어떠한 미학적 안경으로 보느냐에 따라 가치가 전혀 달라진다. 이 책을 통해 자연 친화적인 소박의 미학을 장착한다면, 그동안 왜소하고 보잘것없어 보였던 한국 예술이 분명 새롭게 다가올 것이다.

이러한 한국 특유의 소박미의 특징을 규명하기 위해 서장에서는 '소박'의 미학적 개념을 정의하고, 서양의 자연주의와 다른 '한국적 자연주의'라고 불릴 만한 특징들을 고찰했다. 그리고 '소박'의 미의 식이 한국인의 의식주 문화에 어떻게 반영되었는지를 살폈다. 특히 과거 흰옷을 즐겨 입었던 한국인의 의상 문화와 담백함을 추구한 음 식 문화에서 한국인 특유의 자연관과 소박의 미의식을 읽어냈다.

1장에서는 명당을 통해 자연과 인간의 이상적인 어울림을 추구 한 풍수지리에서부터 정원, 한옥, 석탑에 이르기까지 자연과 더불어 소박한 삶을 영위하고자 했던 한국의 건축 문화를 다루었다. 서양의 모던 건축의 영향으로 지금은 이러한 전통이 많이 사라졌지만, 한국 의 전통 건축에서는 다른 민족과 확연히 구분되는 한국 특유의 자연 친화적인 소박미를 느낄 수 있을 것이다.

2장은 소소한 일상생활에서 자연과 교류하고 자연의 숨결을 느 끼고자 했던 공예 문화를 다루었다. 특히 고려청자에서 분청사기, 조선백자로 이어지는 한국의 도자기는 인간의 실용성을 취하면서 도 자연과 교류하고 타협하며 자연을 최대한 담아내려는 의지가 담 겨 있다. 이러한 한국 도자기에서 현대 미술의 추상 정신을 읽어내 고, 고려청자와 청색 모노크롬, 분청사기와 표현주의, 조선백자와 백 색 모노크롬의 관련을 미학적으로 살펴보았다. 그리고 조선 선비들 의 문화와 철학이 담긴 목가구에서는 서양의 미니멀리즘 정신과 견 줄 만한 절제된 소박미를 읽어냈다.

3장에서는 자연에서 군자의 기개와 절개를 닮고자 한 조선 선비 들의 문인화를 다루었다. 시·서·화를 연마한 조선의 문인들은 장식

과 기교를 멀리하고 시각 너머에서 작용하는 자연의 생동하는 기운을 느끼고 그 생명력을 표현하고자 했다. 매·난·국·죽의 특성에서 군자의 성품을 발견하고자 한 사군자화, 동식물에서 도덕적 이상을 꿈꾼 화훼영모화, 자연과 교류하고 기운생동하는 힘을 표현한 산수화, 그리고 서예를 통해 추상 정신을 구현한 추사체를 통해 자연을 탐한 문인들의 소박미를 살펴보았다.

4장에서는 이러한 한국 특유의 소박미가 현대 미술에 어떻게 계승되고 있는지를 장르별로 살펴보았다. 백자 달항아리의 미학을 회화로 계승한 김환기, 추사 김정희의 서예 정신을 추상 조각으로 계승한 김종영, 자유분방한 분청사기의 전통을 표현주의 도예로 부활시킨 윤광조, 문인화의 여백 개념을 설치미술로 구현한 이우환의 작품을 통해 한국 특유의 소박미가 현대 미술에서도 여전히 경쟁력을 가질 수 있음을 확인하였다.

이 책에는 200여 점에 달하는 미술 작품이 실려 있지만, 내가 궁극적으로 하고 싶은 이야기는 미술 이야기가 아니다. 미술 작품은 단지 미의식을 전하는 수단일 뿐이고, 미의식은 모든 인간에게 필요한 것이기 때문이다. 이러한 미술 작품이 소중한 문화유산이 될 수 있는 이유는 여기에 시대를 초월하여 통용될 수 있는 미의식이 담겨 있기 때문이다. 아무리 훌륭한 작품과 전통이 있어도 그것을 해석하고 읽어낼 수 있는 미학이 없으면 예술작품은 그냥 쓸모없는 물건일 뿐이다.

더구나 외래문화의 영향으로 정체성을 상실하고 방황하는 오늘

의 현실에서 '소박'은 현대인에게 가장 필요한 미의식이라고 생각한다. 문화적 정체성은 민족문화의 뿌리이고, 뿌리가 튼튼하지 않은 나무는 아무리 무성해도 바람에 쓰러질 수밖에 없다. 문화의 시대를 맞이하여 우리는 지금 무성한 잎을 가지치기하고, 전통의 뿌리에 양분을 내려야 할 시기라고 생각한다.

　수많은 외세의 침략을 받으면서도 5,000년 이상 면면히 이어온 한민족의 저력은 바로 이러한 문화적 전통이 있었기에 가능했던 것이다. 그러나 안타깝게도 세계화의 물결 속에 우리는 가난을 극복하려고 노력하는 사이에 정말 소중한 문화와 미의식을 잃어버렸다. 지금 우리에게 경제문제보다 더 심각한 것은 삶의 역경을 극복할 수 있는 미의식이 부재하다는 것이다. 지금의 사회적 혼돈과 갈등은 어떤 이데올로기나 사회제도로 해결할 수 있는 문제가 아니다. 그래서 나는 한국의 미학과 미의식의 정립을 통해 잃어버린 한국인의 정체성을 회복하는 문화 운동을 제안하는 것이다.

　이러한 의도로 2015년 『한국의 미학』을 출간한 이후, 미의식 시리즈로 '신명'과 '해학'에 이어 이번에 세 번째로 '소박' 편을 출간하게 되었다. 이러한 시리즈 도서는 독자들의 반응이 부족하면 지속하기 어렵다. 연구도 어렵지만, 판매가 안 되는 책을 연이어 내는 것은 출판사 입장에서도 쉬운 일이 아니기 때문이다. 그래서 우여곡절 끝에 출판사를 미술문화에서 현암사로 옮겨서 간신히 시리즈를 이어가게 되었다. 그 바람에 출판이 미뤄지고 편집의 틀이 다소 바뀌었지만, 내용은 일관되게 이어지고 있다.

한국 미학에 대한 애정을 가지고 대승적인 차원에서 이 시리즈를 이어가게 해준 현암사에 고마운 마음을 전한다. 아무쪼록 이 시리즈를 끝까지 완주하여 한국 미학의 초석을 다지고 문화 독립운동의 발판이 될 수 있기를 바랄 뿐이다.

2021년 6월

최광진

차례

'소박'이란 무엇인가

우리는 일반적으로 '소박'을 무언가를 아끼고 절약하는 의미 정도로 생각하지만, 미학적으로 '소박'은 그보다 훨씬 깊고 심오한 의미를 지니고 있다. '소박'의 '소素'는 누에의 실을 뽑아 염색하기 전의 하얀 상태를 의미한다. 하얀 것은 밝은 빛을 상징하고, 빛은 모든 만물의 근원이자 존재의 본바탕을 의미한다. 그리고 '박朴'은 통나무 '박樸'에서 온 말인데, 벌채하여 다듬고 가공하기 전의 원래 상태를 뜻한다. 따라서 '소박'은 인위적으로 가공되기 이전의 자연스러운 본래 모습을 의미한다.

오늘날 우리가 당면한 현실 사회의 문제들은 대부분 인간의 이분법적인 사고에서 비롯된 인위적인 규범과 이데올로기에서 비롯된 것이다. 따라서 이처럼 부조리한 현실에서 벗어나고자 한다면 인

위적으로 조작되기 이전의 상태인 자연에서 그 해답을 찾아야 한다. 소박하다는 건 한마디로 자연스럽다는 것이다. 과거 자연 속의 원시사회에서는 소박의 미학이 필요 없겠지만, 오늘날처럼 인위적인 물질문명으로 인해 본질을 상실한 현대사회에서는 어느 때보다도 소박의 미학이 필요한 시기다.

아도르노가 『계몽의 변증법』(1947)에서 언급했듯이, 과학이 발달하지 못한 원시시대에는 자연을 신성시하여 자연의 은총과 혜택을 바라는 주술에 의존하였다. 그러나 다른 동물보다 월등히 발달한 대뇌를 가진 인간은 자연으로부터 자신을 보호하는 방식을 스스로 터득하고 생존에 필요한 지식을 축적해왔다. 그럼으로써 인간은 점차 주술적인 삶에서 벗어나 이성적 계몽을 통한 자연의 지배를 정당화하는 방향으로 나아갔다.

합리주의에 기반한 계몽주의가 정점에 이른 근대기에 인간은 이성을 통해 자연을 규정하고 관리할 수 있는 개념을 만들어 자연의 지배자로 등극하게 된다. 이처럼 진보적인 계몽주의 사상은 주어진 운명에 수동적이었던 중세적 봉건사회로부터 시민계급을 해방시켰다. 그러나 한편으로는 과학적 지식으로 모든 것을 해결하고자 하는 과학만능주의와 이성을 권력의 도구로 이용하여 인간을 억압하는 부작용을 낳기도 했다.

19세기 서양에서 일어난 낭만주의는 이러한 계몽주의의 한계를 극복하기 위해서 새롭게 자연에 주목한 운동이다. "자연으로 돌아가라."라는 루소의 주장처럼 낭만주의는 부조리와 폭력을 합리화하는 도구적 이성에 질식된 사회를 구하고자 자연에서 그 해답을 찾았다.

그래서 보편적 이성을 중시한 계몽주의와는 반대로 주관적 자아에 관심을 두었다. 개인의 고독한 천재성을 드러내거나, 인간을 숭고한 자연 앞에 내던져진 무기력하고 왜소한 존재로 묘사하는 것은 낭만주의의 전형적인 특징이다. 이처럼 서양 역사에서 자연과 인간은 서로 화해하지 못하고 주도권 다툼을 벌여왔다.

자연과 어우러진 '천인묘합'의 멋

이와 달리 한국의 전통문화는 자연과 인간의 이상적인 조화와 어울림을 추구했다는 점에서 주목할 만하다. 이처럼 한국의 문화가 자연 친화적으로 발달할 수 있었던 것은 환경적인 요인이 크다. 한국은 국토의 70퍼센트가 산으로 둘러싸여 있는 데다가 노년기 지형으로 인해 낮고 부드러운 산세가 특징이다.

산이 높고 험하면 산을 정복하고자 하는 강인한 의지가 생기지만, 낮은 구릉의 완만한 지형에서는 자연과 더불어 살아가고자 하는 마음이 생겨나기 마련이다. 그래서 한국인들은 산자락에 마을을 만들고, 산 중턱에까지 집을 지어 자연과 더불어 살아가는 법을 터득했다. 이로 인해 자연을 인간처럼 의인화하고 교류하는 감정 이입 충동이 생겨났고, 자연스러운 소박미를 이상적인 것으로 여기게 된 것이다.

서양의 낭만주의에서도 자연을 동경하고 찬양하지만, 그들은 '천인불합天人不合', 즉 자연과 인간의 합일 불가능성을 전제로 한다. 낭만주의 미학이 '숭고Sublime'로 귀결된 것은 이 때문이다. 버크나 칸

트가 주목한 것처럼, 숭고는 우리의 감관 능력으로 파악하기 어려운 거대한 크기나 상상력이 마비될 정도로 인식 불가능한 대상에서 오는 고통스럽고 불쾌한 감정이다. 그것은 자신의 인식적 한계를 해체하는 고통을 통해서만 얻을 수 있는 쾌감이다.

이에 비해 한국의 소박미는 '천인묘합天人妙合', 즉 자연과 인간의 친근한 '접화接和'를 전제로 한다. 접화는 태극처럼 이질적인 대상이 서로를 통해 존재하는 사랑의 관계이다. 서양인들에게 산은 정복해야 할 대상이라면, 한국인들에게 산은 죽어서 돌아가야 할 고향 같은 곳이다. 한국인들이 산의 양지바른 곳에 묘를 쓰는 장례 문화는 이러한 관념에서 비롯된 것이다.

한국인들은 일상에서 자연과 인간이 어우러져 노니는 풍류를 좋아했다. 이것은 속세를 떠나 산속에 은거하며 고고하게 산 '죽림칠현' 같은 중국식 풍류와 다른 것이다. 화랑도에서 나타난 한국인의 풍류는 현세와 탈속의 극단에 빠지지 않고, 최치원의 『난랑비서鸞郎碑序』에 나오는 것처럼 '접화군생接化群生', 즉 뭇 생명들과 사랑으로 어우러지는 것이다. 이러한 천인묘합의 경지를 한국인들은 '멋'이라고 부른다.

서양의 '미'가 황금비처럼 자연을 수학적으로 분석하여 얻은 인위적인 비례와 조화에서 느끼는 쾌감이라면, 한국의 '멋'은 그러한 인위성을 배제하고 자연과 인간의 개성이 접화된 상태에서 느끼는 쾌감이다. 지금도 한국인이 흔히 사용하는 "멋있다" 혹은 "멋지다"라는 말에는 인위적인 기교를 뛰어넘는 천인묘합의 경지가 느껴진다는 의미가 담겨 있다.

'대교약졸'의 자연미

동양의 도가사상은 '소박'을 인간이 따라야 할 최고의 미적 이상으로 삼았다. 노자의 『도덕경』에 나오는 '대교약졸大巧若拙'은 '완벽한 솜씨는 서툴러 보인다'라는 의미인데, 여기서 대교는 바로 자연의 솜씨다. 자연은 기교를 중시하는 인간의 관점에서 거칠고 서툴러 보이지만 그 자체로 완전하고 영원하다. 반대로 인간의 기교는 정교하고 세련되어 보이지만, 시간이 지날수록 추해진다.

그래서 노자는 '무위자연無爲自然', 즉 인위적이지 않은 자연의 상태를 인간이 따라야 할 최고의 경지로 삼았다. 그의 『도덕경』은 '도가도비상도道可道非常道'로 시작한다. 여기서 '가도可道'는 인간이 인위적으로 개념화한 지식과 규범을 뜻하고, '상도常道'는 영원한 진리를 뜻한다. 그래서 '인위적으로 만든 지식이나 규범은 영원한 진리가 될 수 없다'는 뜻이 된다.

인간의 문제는 항상 이분법적으로 만든 편협한 지식과 규범을 실재와 동일시하는 데서 비롯된다. 이러한 도구적 이성이 권력과 결탁하여 선을 명분으로 한 폭력이 자행된다. 자연의 대교가 서툴러 보이는 것은 어디까지나 인간의 관점이다. 자연은 지속으로 상호 작용하며 변해가기에 영원하고, 인간은 억지로 붙잡고 집착하기에 유한하다. 자연의 관점에서 추한 건 무질서가 아니라 인위적으로 고착된 것이다.

서양에서도 현대에 오면 인간 중심적인 지성주의에 대한 반성이 일부에서 제기된다. 세계의 본질을 생성하는 운동으로 파악한 프랑스의 철학자 베르그송은 『창조적 진화』(1907)에서 인간의 지성적 분

석이 자연의 시간성을 빼내어 정지된 것으로 파악함으로써 본질을 훼손시켰다고 비판했다. 그에 의하면 생명은 '순수 지속'이고, 기계적인 질서에 의해 진화하는 게 아니라 예측 불가능한 생명의 약진을 통해서 창조적으로 진화하는 것이다.

이러한 관점은 불변하는 고정된 것을 본질로 간주하는 서양인들의 관념을 비판하고 세계를 연속적인 흐름과 생성으로 보았다는 점에서 동양사상과 통한다. 지성적 분석은 세상을 바라보는 하나의 시각이지만, 지속으로 변하는 존재의 시간성을 포착할 수는 없다. 우리가 대상의 한 면을 포착하여 이름을 붙이는 순간 실재는 이미 변해버리기 때문이다. 분석적 지식은 생활에 필요한 어떤 필요를 충족시킬 수는 있어도 실재와 동일시될 수는 없는 것이다.

노자가 주목한 자연의 위대함은 '스스로' 운동하는 존재라는 것이다. 그리고 자연을 따르는 소박한 삶이란 타자와 비교해서 생기는 욕망을 따르지 않고 자신의 본성에 따라 '스스로' 행동하는 것이다. 이것이 진정한 자유다. 자유는 오직 소박할 때 가능한 경지다. 그래서 노자는 온갖 성스러운 척, 아는 척, 착한 척, 재주 있는 척하는 위선을 버리고 소박해질 것을 권고한다.

성스러운 척하지 않고 아는 체하지 않으면 이로움이 백 배가 되고, 착한 척하지 않고 의로운 척하지 않으면 효심과 사랑이 회복된다. 기교를 그만두고 이익을 버리면 도둑이 없어진다. 이 세 가지 말로는 부족하여 여기에 더할 것은 '본바탕을 보고見素' '본질을 품어抱樸' 사익을 적게 하고 욕심을 줄이는 것이다. (노자, 『도덕경』 제19장)

여기서 '견소포박見素抱樸'이라는 구절이 나오는데, 이를 줄이면 '소박'이 된다. '견소'는 겉모습이 아니라 본바탕에 관한 근본적 통찰이고, '포박'은 인위로 가공하기 이전의 질박한 상태를 품어야 한다는 의미다. 그러므로 소박한 사람은 표면에 가려진 근본을 직관하는 통찰력과 인위적으로 재단되지 않은 본래면목의 천성을 잃지 않은 사람이다. 노자의 무위자연 사상을 계승한 장자도 '소박'을 최고의 미적 경지로 본 것은 마찬가지다.

고요히 있으면 성인이 되고, 움직이면 임금이 된다. 무위로 행하면 존경을 받고, 소박하면 천하에 그와 아름다움을 다툴 자가 없을 것이다. (『장자』, 외편 13편 「천도」)

여기서 장자가 말하는 고요는 불교에서 말하는 '공空'과 같은 개념으로 지속적인 움직임으로 충만한 하늘의 상태이다. 만물은 이 고요에서 비롯된 것이고, 성인聖人은 억지스러운 인위에서 벗어나 이고요의 경지에 들어갈 수 있는 사람이다. 제왕은 요순 임금처럼 이고요의 상태에 들어가 남을 위해 움직이는 사람이다. 이것이 제왕이나 천자가 갖추어야 할 덕이다. 성인이나 제왕의 자리에 오르지 못하더라도 무위자연으로 신선처럼 살아가면 존경을 받는다는 것이다. 그리고 모든 인간에게 '소박'은 천하의 그 무엇과도 비교할 수 없는 아름다움이라고 장자는 주장한다.

이처럼 노장사상을 한 단어로 압축하면 '소박'이다. 여기서 소박은 아끼고 절약하는 소극적인 의미가 아니라 근본과 본질을 직관할

수 있는 통찰력과 비본질적인 것을 과감하게 버릴 수 있는 적극적인
용기다.

미추 이전의 천성의 미

서양에서 예술은 인간의 기교를 의미하는 '테크네^techne'에 기원
을 두고 있다. 인위적 기교와 천재성을 중시하는 서양 예술에서 소
박은 미학의 범주에 들어갈 자리가 없다. 서양에도 앙리 루소 같은
화가들을 '소박파^naive art'라고 부르지만, 동양처럼 심오한 자연관에서
비롯된 것이 아니라 전문적인 미술 교육을 받지 못한 비주류 작가들
의 작품 경향을 말한다.

인간의 천재성과 인위적인 기교를 중시하는 서양 예술과 비교하
면 동양의 예술은 훨씬 소박하다. 동양 중에서도 특히 한국의 예술
은 가장 소박하다고 할 수 있다. 무위자연의 소박미를 추구한 노장
사상은 중국에서 체계화되었지만, 실제로 중국의 예술은 소박하다
고 보기 어렵다. 그들의 공예품은 극도로 섬세하고 인위성의 극치를
보여주고, 건축이나 정원의 엄청난 스케일에서는 대륙 특유의 강인
한 의지와 숭고미가 느껴진다. 일본의 예술 역시 아기자기하게 꾸미
고 화려한 색으로 장식하는 걸 좋아한다는 점에서 매우 인위적이다.

한국 미술을 숭고의 미학이나 서양식의 정제된 미의 관점에서
보면 매우 초라하고 미완성으로 보이겠지만, 소박의 미학으로 보면
그 심오한 아름다움에 눈뜨게 될 것이다. 이러한 한국 특유의 소박
미를 알아보고 매료된 사람은 일본인 미학자 야나기 무네요시^柳宗悦

다. 그는 "미의 창을 통해 볼 때 조선은 놀라운 나라였다."라고 말하며, 한국 미술의 특징을 "무기교의 기교"라고 정의했다. 서양 미학의 영향에서 벗어나 동양 미학을 정립하고자 했던 그는 한국 미술의 가치를 새롭게 읽어냈다. 그런 관점에서 그는 동서양의 예술이 모두 후대로 올수록 인간의 기교에 의존하고 있다고 비판하며, 이를 자연에 대한 반역이자 미에 대한 반역이고 예술의 타락으로 간주했다.

> 근대 작품들에서 보이는 놀라운 타락은 쓸데없는 기교의 복잡성에 있다고 할 수 있다. 자연을 떠난 작위는 아름다움의 말살에 지나지 않는다.[1]

그는 이러한 일반적인 흐름과 달리 조선의 예술은 기교를 배제하고 자연을 따라 단순화의 방향으로 나아갔다는 점에 주목한다. 그리고 이러한 미감을 자연이 주는 "미추 이전의 천성의 미"이며, 자연에 대한 신뢰와 의존을 통해 생겨난 것이라고 보았다. 그가 전개한 민예 운동은 이처럼 소박한 조선의 미술품에서 영감을 받아 시작한 것이다.

대승불교에 심취했던 그는 어디에도 얽매이지 않는, 있는 그대로의 아름다움을 불교 사상인 '불이不二'로 해석하였다. 대승불교에서 말하는 '불이'는 번뇌와 깨달음, 중생과 부처, 생사와 열반, 선과 악, 유와 무, 공과 색이 둘이 아니며 서로 의존해서 존재하기에 실체가 없는 '공空'으로 존재한다는 의미다. 이렇게 보면 미와 추를 나누는 것 역시 이원적인 분별심에 의한 인위적 조작이다. 그래서 그는 "진

그림 1 | 기교 중심의 미술을 비판하고 한국 미술의 소박미에 매료되어 한국의 미술품을 수집하고 민예 운동을 전개한 일본인 미학자 야나기 무네요시

정한 아름다움은 추함이 두려워 미에 얽매이는 것이 아니라 이원적 분별에서 해방된 자유로움에 있다."라고 주장한다.

정교하게 그려야만 아름다워지는 그림은 충분히 아름답지 않다. 기껏해야 졸렬하지 않을 뿐이다. …… 졸렬하면 졸렬한 대로 아름다워지는 작품이야말로 좋은 작품이다. 불완전함을 싫어하는 아름다움보다는 불완전함도 포용하는 아름다움이 깊이가 있다. 즉 아름답거나 추한 것에 신경 쓰지 않고 자유롭게 아름다워지는 길이 있을 것이다. 아름다움이라는 것은 무애無礙일 때에 지극하다.[2]

그가 참다운 아름다움의 조건으로서 제시한 '무애'는 어디에도 구애받지 않는 자유로움이다. 그리고 이러한 자유로움은 분별과 망상이 생기기 이전의 본래면목의 상태, 즉 소박의 경지에서 가능한 것이다. 그러므로 소박이 추구하는 미는 추와 대립해서 오는 상대적인 아름다움이 아니라 본성에서 나오는 천진한 아름다움이다. 본성은 '공空'의 상태이기에 무엇으로든 변할 수 있는 자유가 있다. 그러므로 소박미는 인위적 분별심이 생기기 이전의 본성의 자유이며, 텅 빈 충만의 세계다.

이것은 미를 황금비 같은 이상적인 비례로 이해한 서양의 고전 예술과는 전혀 맥락을 달리한다. 카논과 같이 미적인 비례의 공식이 아카데미즘으로 굳어지면 그때부터 예술의 타락이 시작된다. 예술에서 타락은 언제나 기교가 본질을 앞설 때 일어난다. 대가들의 형식을 모방하다 보면 예술의 창조적 본질을 망각하고 기교만 남게 되기 때문이다. 규정된 아름다움은 참된 아름다움이 아니다. 서양 미술은 미에 대한 규정적 아카데미즘과 그에 대한 반립으로서 아방가르드의 변증법적 역사를 이어왔다.

그러나 소박 예술은 미에 대한 규정과 정립을 피하고 매 순간 상호 작용하는 과정성과 시간성을 중시하기에 인위적으로 정제되지 않는다. 노자가 '도가도비상도'로 도를 정의하였듯이, 미는 '미가미비상미美可美非常美', 즉 어떤 형식으로 정립된 미는 영원한 아름다움이 아니다. 서양의 미가 정제된 완결성을 중시한다면, 소박미는 오히려 정제된 완결성을 피하려는 의지가 있다. 한국 예술이 비정형적이고 미완성처럼 보이는 건 기교가 부족해서가 아니라 자연을 끌어들

이려는 의지 때문이다. 그러나 이것은 정제되게 그리는 것보다 훨씬 어려운 일이다. 왜냐면 자신의 이기적인 욕심을 비워서 자연과 교감하고 공명하는 일이 먼저 이루어져야 하기 때문이다.

한국적 자연주의

소박 예술은 '무위자연'의 경지를 추구하는데, 여기서 '무위'는 인간의 일방적인 의지를 내려놓고 자연과 동등하게 교류하기 위한 전제 조건이다. 이처럼 자연 친화적인 예술이라는 점에서 자연주의라고 할 수 있지만, 서양의 자연주의와는 근본이 다르다.

19세기에 이상적인 낭만주의에 대립하여 등장한 서양의 자연주의는 유물론적 세계관에 근거한 사실주의의 한 분파다. 사실주의가 있는 그대로의 현실을 묘사하는 데 초점을 두었다면, 자연주의는 대상을 과학적인 방식으로 관찰하여 표현하고자 했다. 이처럼 인간이 중심이 되어 자연을 내려다보는 태도는 자연을 대상으로 삼았을 뿐이지 여전히 인간 중심적인 예술이라고 할 수 있다.

이에 비해 한국적 자연주의라고 할 수 있는 소박 예술은 자연과 인간이 상생의 관계를 이룬다는 점에 그 특징이 있다. 독일의 미술 사학자이자 동양 미술 전문가인 디트리히 제켈은 그러한 한국 미술의 특징을 "생명력, 조작 없는 자연성, 기술적 완벽에 대한 무관심"으로 정의했다.[3] 이것은 한국적 자연주의의 특징을 규정한 것이고, 대다수의 한국 학자들도 이와 비슷하게 한국 미술의 특징을 규정하였다.

한국 미술사학의 선구자 우현 고유섭은 한국 미술의 특징을 무기교의 기교, 무계획의 계획, 비균제성, 무관심성으로 정의하고, 세부가 치밀하지 않은 데서 더 큰 전체로 포용되고 거기서 "구수한 큰 맛"이 생긴다고 보았다. 중국의 미술은 웅장한 건실미가 있으나 조선의 미술은 왜소해 보여도 구수한 큰 맛이 있다는 것이다.[4] 그가 말한 "구수한 큰 맛"은 단아하면서도 질박한 맛이 느껴진다는 점에서 소박미와 상통한다.

고유섭의 제자이자 국립중앙박물관장을 지낸 최순우 역시 '소박'에서 한국미의 특징을 파악하고 유려한 문장으로 이를 알리는 데 공헌했다. 그는 동아시아 삼국의 미술을 비교하면서 "중국 미술이 권위적인 형식과 존대, 완성에서 오는 장중미가 있고, 일본 미술은 상냥하고 경쾌하며 간지러운 아름다움이 있다면, 한국 미술은 소박과 정숙, 아취가 깃든 선의에 가득 찬 의젓한 아름다움이 듬뿍 담겨 있다."라고 주장했다.[5]

고고미술사학자 김원용은 "한국 미술은 인공을 회피하는 자연에의 순응, 자연적인 것에의 기호로서 특징지어진다고 할 수 있고, 그것은 결국 자연적인 것에 미의 규준을 두는 자연주의의 테두리 안에 들어간다."라며 한국 미술을 '자연주의'로 규정했다.[6] 그리고 자연주의를 "작가가 자연의 입장에 서서 자연현상의 하나로 작품을 만들어내는 것이며, 형태, 구성, 효과 등에서 자연이 가지고 있는 기준을 채택하고 응용하려는 태도"라고 정의했다.[7] 이러한 태도는 인간과 자연의 조화, 즉 주객이 미분화된 상태를 지향하며, 서구의 자연주의에서처럼 인간이 주체가 되어 객체로서의 자연을 분석하려는 태도

와 다른 것이다.

인간 중심적인 서양의 자연주의와 다른 한국적 자연주의는 '접화주의'의 성격을 띠고 있다. 자연과 인간이 상생의 어울림을 추구하는 접화주의는 자연과 인간이 어느 한 극단으로 기울지 않는 '천인묘합'의 상태를 지향한다.[8] 이러한 한국 특유의 접화주의를 이해하지 못하면, 소박미의 무기교를 기술의 부족으로 간주하는 오류를 범하게 된다. 무기교는 기교가 없는 것이 아니라 인위적 기교를 피하는 것이고, 그것은 자연을 끌어들이려는 적극적인 의지에서 비롯된 것임을 간과해서는 안 된다.

흰옷, 소박한 민족성의 상징

과거 한국인들은 유난히 흰옷을 즐겨 입어 '백의민족'으로 불리었다. 조선 시대 인조 26년(1648년)에는 "백의를 입고 백모를 쓰면 상을 당해 흰옷을 입은 것 같아 불길한 징조"라 하여 금지한 일이 있다. 그런데도 백성들의 흰옷 착용을 막을 수 없었다. 1906년에는 일본이 법령으로 흰옷을 금지하자 백의는 항일 의식의 상징처럼 되었다.

조선을 방문한 외국인들은 모두 흰옷을 입고 있는 한국인들의 모습에 문화적 충격을 받았다. 그들은 한국 사람들을 '백민白民'이라고 불렀고, "사람들이 운집하는 시장은 마치 솜 밭 같다." 혹은 "흰옷 입은 농부들이 마치 양 떼 같다."라며 신기해했다.

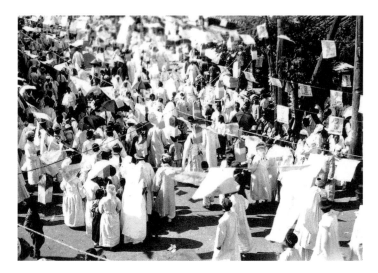

그림 2 | 흰옷을 입고 거리를 누비는 조선인들

여기저기 길을 따라 걷는 흰옷 입은 유령 같은 사람들이 보이자 비
로소 조선에 당도했음을 알 수 있었다. 조선인의 흰옷과 느리고 우아
한 움직임은 잠시나마 환상을 불러일으킨다.[9]

이처럼 독특한 문화 현상에 대해 일본의 동양학자 도리야마는
「조선백의고朝鮮白衣考」에서 흰색을 슬픔의 상징으로 해석하여 "고려가
몽골에 침략당한 후 망국의 슬픔 때문에 백의를 입기 시작했다."라
고 주장했다. 야나기 무네요시 역시 조선이 주변 민족에게 많은 침
략과 고통을 당하면서 오는 상실감에서 백의를 입게 되었다고 보았
다. 그러나 상복을 평상시에도 매일 입는다는 것은 설득력이 약하
다. 또 어떤 이는 염색 기술이 부족하고 가난해서 그랬다는 설도 있

지만, 이 역시 사실이 아니다. 고구려 벽화를 보면 고대부터 채색 기술이 얼마나 뛰어났는지를 알 수 있을 것이다.

한국인들이 흰옷을 입기 시작한 것은 국력이 융성했던 고대부터 이어져 내려온 오랜 전통이었다. 중국인들이 고대 종족의 생활상과 풍속을 기록한 『삼국지』「위서」 동이전 편에는 부여 사람들이 "나라 안에 있을 때 옷은 흰색을 숭상하고 백포로 만든 큰 소매 달린 도포와 바지를 입었다."라는 기록이 있다.

이처럼 한민족이 고대부터 흰옷을 즐겨 입은 것은 흰색이 지닌 상징성 때문이다. 최남선은 한국인들은 "태양을 하느님으로 알고 스스로를 하느님의 자손이라고 믿었는데, 태양의 광명을 표시하는 의미로 흰빛을 신성하게 알아서 흰옷을 자랑삼아 입다가 나중에는 온 민족의 풍속을 이루게 된 것이다."라고 보았다.[10]

중세 봉건시대 의복에서 색은 사회적 신분과 계급을 상징하는 기호였다. 지배층은 의복의 색을 통해서 자신들의 지위를 알리고 사회적 권위를 보장받고자 했다. 이러한 색에는 지배와 피지배 관계로 분류하는 봉건적 차별 의식이 반영되어 있다. 의복의 색이 세속적 사회의 신분제도를 상징한다면, 백의는 이러한 인위적인 분류와 위계적인 신분 사회에 저항하는 소박한 백성을 상징한다. 조선 시대에 관직이 없는 사람들은 백의를 입고, 벼슬아치들은 각자 벼슬에 따라 색깔 있는 옷을 입었다. '백의종군'은 자신의 계급, 권한을 모두 내놓고 가장 아래로 내려가서 전쟁터에 나간다는 뜻이다.

'백ᵇ'은 '밝'의 음차이고 '희다'는 의미다. 한민족을 배달의 민족이라고 부를 때 '배달'도 '밝은 땅'이라는 의미다. 최남선은 우리나

라 명산의 이름이 대개 '백' 자로 되어 있는 것에 주목했다. 태백산은 고조선의 건국신화에서 환웅이 무리 삼천을 이끌고 내려와 신시를 연 장소다. 그 밖에도 백두산, 백록담, 소백산, 백악산, 백운산, 백마강, 백운대 등 한국의 지명에는 유난히 '백' 자가 많다. 한국인에게 백색은 환한 태양을 의미하며 태양신을 숭배했던 하늘 신앙의 상징이다. '소박'의 '소素' 역시 백색을 의미하기에 백색은 한민족의 소박한 민족성을 상징한다고 할 수 있다.

한식, 세계에서 가장 소박한 음식

음식 문화는 다른 분야에 비해서 비교적 외래문화의 영향이 적고 전통문화가 잘 보존된 분야다. 인간의 감각 중에서 미각은 우리 몸에 직접 체화되어 유전적으로 이어지기 때문이다. 인간이 음식을 먹는 것은 생존 본능이지만, 요리는 문화적인 차원이다. 식용 가능한 재료들을 가공하여 요리를 만들고, 그 민족의 독특한 관습이 음식 문화를 이루게 되기 때문이다. 따라서 한 민족의 음식 문화에는 그 민족의 문화적 관습과 자연관이 담겨 있다.

한식은 세계의 음식 중에서 가장 소박한 음식에 속한다. 음식이 소박하다는 것은 자극적이고 인위적인 조미료에 의존하지 않고 자연 그대로의 담백한 맛을 낸다는 것이다. '담백淡白'에서 '백白'은 희다는 의미이고 소박하다는 것이다. 자극적인 맛을 위해서 인위적인 재료가 가해지면 원재료가 지닌 본래의 맛을 잃게 된다. 그래서 한식은 인위적인 맛을 절제하고 담백함을 맛의 이상으로 삼는다.

잘 익은 진한 술과 기름진 고기, 맵고 단 것은 참맛이 아니다. 참맛은 오직 담백한 것이다. (『채근담』)

한국인들은 음식 맛이 형언할 수 없이 만족감을 줄 때 '시원하다'고 말한다. 심지어 뜨거운 찌개를 먹으면서도 '시원하다'고 말한다. 그것은 차다는 의미의 온도 감각어가 아니다. 시원은 '싀훤'에서 유래된 말인데, 어근인 '훤'은 밝다는 의미이고, 밝다는 건 소박하다는 뜻이다. 따라서 음식이 시원하다는 것은 '인위적으로 분별할 수 없는 깊은 맛이 느껴진다'는 의미다. 시고 짜고 맵고 쓰고 단 것은 시원한 맛이 아니다. 노자는 인간의 감각을 규정하고 획일화하는 '오색^{五色}'과 '오음^{五音}'과 '오미^{五味}'를 경계했다.

오색은 사람의 눈을 멀게 하고, 오음은 사람의 귀를 먹게 하고, 오미는 사람의 입을 상하게 한다. (노자, 『도덕경』, 12장)

인공적 맛을 내는 요리는 대부분 자극적이다. 그리고 그러한 자극적인 맛에 길들면 더 자극적인 맛을 찾게 되고 결국에는 입맛을 잃고 건강을 해치게 된다. 혀의 맛을 추구하다 보면 감각을 잃어 참맛을 느낄 수 없게 된다.

한식은 인공적이고 자극적인 맛을 피하고 자연의 깊은 맛을 내기 위해 주로 발효를 이용한다. 발효는 자연의 시간을 끌어들여 유익한 부패를 만드는 자연의 요리다. 김치와 젓갈, 된장, 간장, 고추장 같은 한국의 전통 음식은 오랜 시간 미생물이 유기물을 분해하게 하

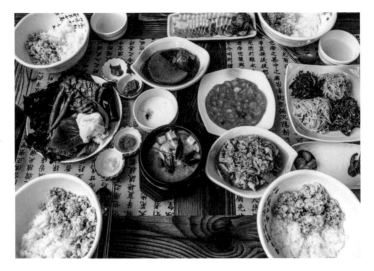

그림 3 | 원재료(자연)의 맛을 극대화한 담백하고 소박한 한국인의 밥상

여 유익한 균을 만드는 발효 음식이다. 이렇게 만들어진 발효 음식
은 인간의 몸속에서 나쁜 중금속을 제거하고 혈액순환을 도와 산소
공급을 원활하게 한다. 또 유산균이 풍부하여 장을 튼튼하게 하고,
신체 온도를 높여주어 면역 기능을 도와준다.

　한국의 대표적인 발효 음식인 김치는 담근 직후부터 시어질 때
까지 다양한 맛의 변화가 있다. 김치의 여러 재료를 섞고 버무리는
것은 인간의 일이지만, 그것을 완성하는 건 자연의 시간과 기후다.
이처럼 시간에 따른 미묘한 맛의 변화는 인간의 감각이 기계적으로
획일화되는 것을 막아준다.

　발효 음식이 주류를 이루는 한식은 자연의 시간이 담긴 '슬로푸
드'다. 이러한 음식 문화에는 자연과 더불어 소박하게 살고자 하는

한국인의 마음이 담겨 있다. 서양인들이 편리함을 위해 인위적으로 만든 '패스트푸드'는 기계적으로 획일화된 맛을 제공하기에 인간의 감각을 무디게 만든다. 현대인의 몰개성화는 이처럼 감각을 획일화하는 패스트푸드와 무관하지 않다.

한식은 코스 요리가 아니라 음식 전체를 배열해놓고 먹는다. 여기에도 감각이 획일화되는 것을 경계하는 한국인의 음식 철학이 담겨 있다. 코스 요리는 요리 하나하나가 완결되고 자율적인 맛을 내기에 요리가 주체가 되고 먹는 사람은 수동적이 된다. 그러나 한식은 완결된 맛을 강요하지 않고 먹는 사람의 선택에 따라 조절하게 한다.

싱거운 밥은 이내 짭짤한 반찬을 부르고, 걸쭉한 반죽은 묽은 국으로 해결하며, 스스로 감각의 변화를 예민하게 느끼고 조절할 수 있다. 아무리 맛있는 음식도 관습화가 이루어지면 감각이 둔해지고, 감각이 둔해지면 입맛을 잃게 되기 때문이다. 한식 문화에는 미각이 관습화되는 것을 차단하고, 매 순간 몰입하여 담백하고 시원한 맛을 음미하게 하려는 한국인의 지혜가 담겨 있다.

한식의 대표 음식 중 하나인 비빔밥은 원래 '골동반骨董飯'이라고 불렀다. 골동은 여러 종류가 한데 섞여 있다는 의미다. 비빔밥은 이처럼 여러 재료를 기름으로 볶지 않고 고추장과 함께 섞어 개별 재료의 맛을 느끼게 한다. 중국 음식은 대개 재료를 기름에 튀기거나 볶아서 요리하기에 재료의 담백함이 사라지고 느끼해진다. 그러나 비빔밥은 여러 재료를 비벼가면서 자신의 취향에 따라 조합 선택이 가능하고, 먹어가면서 미묘한 감각의 변화를 느낄 수 있다.

이처럼 한국의 음식 문화는 가능한 한 인위적인 맛을 피하고 가공된 요리에 혀가 길들지 않도록 하려는 배려와 지혜가 담겨 있다. 이것은 궁극적으로 감각적 몰입을 통해 인간의 이분법적 판단을 중지하고 하늘의 '훤함'을 느끼게 하려는 '소박'의 미의식이 반영된 결과라고 할 수 있다. 시원함이야말로 한국 음식이 지향하는 궁극적인 맛의 이데아다.

자연과 어우러진 건축의 소박미

건축 문화는 인간이 자연의 위협으로부터 보호받기 위해 시작되었지만, 점차 인간의 욕망과 권력을 상징하는 공간으로 변했다. 오늘날 관광지가 된 기념비적인 건축물들은 대부분 실용적 필요보다 정치적 권위와 욕망에 따른 결과물이다. 바벨탑의 교훈에도 불구하고 중세 고딕 성당들은 높이를 통해 신앙을 표현하고자 했다. 또 랜드마크가 된 현대의 도시 건축물들은 반자연적인 문화를 대변하고, 오늘날 자본주의 사회에서 건축은 부와 신분을 상징하는 기호가 되었다.

한국의 전통 건축은 철저하게 자연과 인간의 이상적 관계를 모색했다는 점에서 외국의 건축과 차별화된다. 그래서 도시나 건물의 위치를 잡을 때 풍수지리에 따라 자연과 가장 잘 어우러질 수 있는 명당 터를 잡았다. 정원을 만들 때도 인위성을 되도록 배제하고 자연의 구릉과 풍광을 최대한 살려 만들었다. 한옥 역시 곳곳에 자연과 소통하는 생활 공간이 되게 하기 위한 노력이 담겨 있다.

그래서 건물 자체는 왜소해 보이고 위용이 느껴지지 않지만, 자연환경을 건축의 일부로 끌어들이기 때문에 '대교약졸'의 소박미가 느껴진다. 따라서 한국 건축을 이해하려면 건물 자체보다도 건물과 자연의 관계를 살펴야 한다. 그러면 도시 자체가 예술이고, 자연이 건축의 일부로 보이는 반전이 일어난다.

건축의 절반을 차지하는 '터'의 미학

우리가 서양 건축을 감상할 때는 기념비적인 건물 자체를 본다. 웅장하고 하늘을 찌를 듯이 높게 솟은 중세 시대의 고딕 성당에서 느껴지는 미의식은 '숭고' 그 자체이다. 인위의 극치를 보여주는 이러한 건축물에서 우리가 감동하는 것은 인간의 경탄할 만한 능력과 놀라운 기교이다. 그러나 여기에는 한편으로 인간의 권위를 과시하려는 정치적 욕망이 담겨 있다. 『구약성경』에서 바벨탑 사건으로 신의 노여움을 사게 된 것도 이러한 물질적인 건축물이 신앙의 본질이 아니기 때문이다.

이처럼 기념비적인 숭고의 미학으로 다소 왜소해 보이는 한국의 건축물을 보면 정작 중요한 걸 놓치게 된다. 한국 건축에서 중시한 점은 건물 자체가 아니라 건물과 자연환경과의 관계이기 때문이다.

한국의 전통 건축은 서양과 달리 인위성을 최소화하고 자연환경을 최대한 활용하여 자연과 어우러지게 하는 걸 목표로 삼았다. 그래서 건물이 지어질 터를 잡는 일에 큰 노력을 기울였다. 터는 한국 건축의 절반 이상을 차지할 정도로 높은 비중을 차지한다. 좋은 터인지 나쁜 터인지를 따지는 기준은 자연환경과의 관계에서 결정되는데, 이것이 바로 풍수지리다.

풍수지리의 기본은 산과 물, 바람, 방위 등 자연과 사람의 접화 조건을 살피는 것이다. 풍수의 시작이 언제부터인지는 정확하지 않으나 풍수라는 용어는 곽박郭璞의 『장서葬書』에 나오는 '장풍득수藏風得水'에서 비롯된 것으로 보고 있다.[11] 이는 땅의 기운을 잘 보존하고 활용하기 위한 지리학적 방법이다. 동양인들은 일찍부터 땅을 살아 있는 생명으로 인식하고, 땅에 생기生氣가 흐르는 길이 있다고 생각했다. 동양의학에서 인체에 기가 흐르는 경락이 있듯이, 땅에도 지기地氣가 흐른다고 본 것이다. 그래서 마을이나 집터뿐만 아니라 죽은 사람의 묘를 쓸 때 터의 위치를 중요시했고, 죽은 사람이 얻는 생기는 그 후손에게까지 이어진다고 생각했다.

풍수에서 중요한 것은 자연의 지형과 산세를 살펴 사람이 살기에 최적인 명당을 찾는 일이다. 그래서 사람의 맥을 진단하듯이, 용龍이라고 부르는 산세의 봉우리, 즉 조산祖山으로부터 내려오는 맥을 진단하여 명당의 혈을 잡는다. 그리고 혈이 남향인 경우는 동쪽 산을 청룡, 서쪽 산은 백호, 남쪽 산은 주작, 북쪽 산을 현무라고 한다.

혈 뒤에 있는 큰 산인 현무가 주산主山이 되고, 앞쪽의 주작은 안산案山과 조산朝山으로 나뉜다. 조산은 멀리 있는 크고 높은 산이고, 안

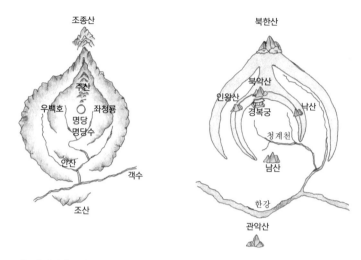

그림 4 | 명당의 조건(왼쪽)과 경복궁의 풍수(오른쪽)

산은 주산과 조산 사이에 있는 나지막한 산으로 주인과 나그네 사이에 있는 책상 같다는 의미에서 붙인 이름이다. 북쪽의 높은 주산은 추운 북풍도 막아주고, 안산과 조산은 앞에서 불어오는 바람을 막아 안온함을 가져다준다. 좌우의 청룡과 백호는 명당을 감싸 안은 듯하고, 산의 모양은 날카롭지 않아 둥글고 단정한 것이 좋다.

　명당은 산세뿐만 아니라 흐르는 물의 위치도 중요하다. 혈 자리 가까이에서 좌우로 흐르는 명당수가 멀리 바깥에 흐르는 객수와 합쳐지면 천하의 명당이 된다. 산을 등지고 앞에 물이 흐르는 배산임수의 지형에 터를 잡으면 햇볕이 잘 들고 물을 얻기 쉬울 뿐만 아니라 뒷산이 겨울에 찬 바람을 막아주어 인간의 마음을 온화하게 해주기 때문이다.

인간은 하늘이 낳고 땅이 길러준다는 천지인^{天地人} 사상의 영향으로 한국인들은 하늘이 내린 보금자리를 찾는 풍수를 삶의 중요한 문화로 여겼다. 『삼국유사』에는 신라의 제4대 왕인 석탈해가 경주 토함산에서 내려다보니 초승달 모양의 봉우리가 있어 꾀를 부려 그곳에 살던 호공의 집을 빼앗아 살았다는 일화가 전해진다. 그 땅은 옛 신라의 궁궐인 월성이었다.

신라 말의 승려 도선은 풍수지리의 대가로 명성을 날렸는데, 고려를 세운 태조 왕건은 그가 점지한 개경에 도읍을 정하였다. 송악산 동남쪽에 자리 잡은 개경은 사방이 산으로 병풍처럼 둘러싸여 있고 한 곳으로만 열린 명당 지역이다. 왕건의 『십훈요^{十訓要}』에는 "모든 사찰의 입지를 도선이 정하여 준 곳이 아니면 쓰지 말라."라는 내용이 실릴 정도로 도선의 풍수지리는 하나의 국가 정책이 되었다.

고려 시대 풍수의 대가는 묘청이다. 그는 고려가 국력이 약해지고 정치 기강이 해이해진 이유를 수도 개경의 지덕^{地德}이 쇠약해진 것이라고 간주하고 서경(평양) 천도를 주장했다. 그러나 수도를 옮기는 과정에서 개경을 고수하려는 김부식의 반발로 좌절되자 난을 일으켰다. 1년 넘게 이어진 묘청의 난은 풍수 문제와 결부된 난이었고, 그 정도로 풍수는 정치적으로 큰 쟁점이 되었다.

조선을 세운 태조 이성계가 수도를 한양으로 정할 때도 풍수지리에 따른 것이었다. 궁궐인 경복궁^{그림 4, 5}은 북악산을 주산으로 삼고, 앞쪽의 나지막한 남산이 안산, 한강 너머 크고 높은 관악산이 조산이 된다. 궁궐 동쪽을 보호하는 좌청룡은 혜화동의 낙산이며, 서쪽을 보호하는 우백호는 인왕산이다. 그리고 명당수로서 청계천이 북

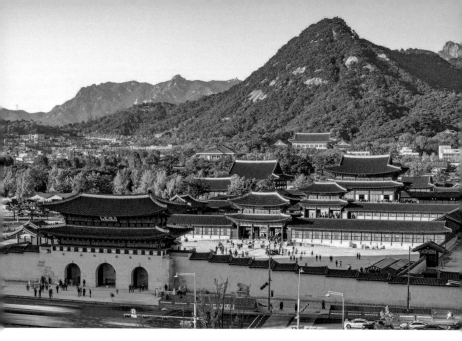

그림 5 | 산자락에 아늑하게 자리 잡은 서울의 경복궁

악산과 인왕산 사이에서 흘러나와 서울을 감싸 안아주면서 동쪽에서 서쪽으로 흐르는 한강과 합류하여 서울 전체를 태극의 형상으로 감싸고 있다.

중국의 풍수는 한국에 비하면 매우 인위적이다. 서울의 입지를 중국의 수도 북경과 비교하면 그 차이를 알 수 있다. 북경은 송대 성리학의 완성자 주자朱子가 최고의 길지로 본 땅이다. 그는 『주자어록』에서 이곳을 "운중雲中에서 발원한 맥을 이어받고, 앞에는 황하가 둘러싸고 있으며, 태산이 왼쪽에 높이 솟아 청룡이 되고, 화산이 오른쪽에 솟아 백호가 된다. 숭산이 안산이 되고, 회남의 여러 산이 제2의 안산, 강남의 여러 산이 제3의 안산이 된다. 그러므로 여러 도읍

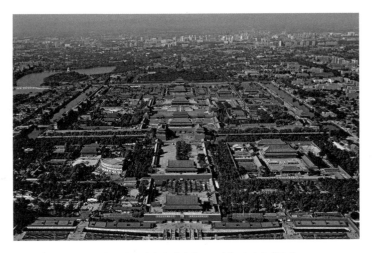

그림 6 | 주변에 산이 없는 넓은 벌판에 인위적으로 지은 중국의 자금성

지 가운데 이보다 더 좋은 곳이 없다."라고 극찬했다.

그러나 북경의 자금성그림 6을 실제로 가보면 주변에 산이 보이지 않아서 경복궁처럼 아늑한 느낌이 없다. 그리고 좌우대칭으로 치밀하게 계획한 웅장하고 거대한 건축물에서 인위적인 숭고함이 느껴진다. 자금성의 위치는 황하나 주변 산들과 수백 킬로미터나 떨어져 있어서 실제로 바람을 막아주지 못한다. 그리고 물이 부족하고 건조하여 황사가 심하다. 이곳은 자연과 어우러져 살기 좋은 곳이라기보다 전략적 요충지로 더 적합한 곳이다. 남으로는 강남, 북으로는 몽골, 동으로는 한반도, 서로는 티베트와 신장까지를 통치할 수 있기 때문이다.

숭고해 보이는 자금성에 비하면 경복궁은 소박하기 이를 데 없다. 그러나 산자락에 위치하여 주산과 좌청룡 우백호를 곧바로 체감

할 수 있어 자연과 건축이 하나로 어우러져 있다. 자금성 뒤에도 경산景山이라는 조그마한 공원 같은 산이 있지만, 이 산은 원나라를 멸망시킨 명나라가 원의 기운을 누르기 위해 인공으로 만든 산이다. 또 자금성 장벽 밖에는 성을 감싸며 넓이가 52미터나 되는 하천을 인공으로 파서 만들었다. 이것은 궁궐을 보호하고, 여름에 배수 기능과 화재 시 용수 기능을 위해 만든 것이다.

중국의 풍수는 이처럼 주어진 자연을 찾아가기보다는 인간이 원하는 곳에 인위적으로 풍수를 만드는 경향이 있다. 풍수에서 약한 지세를 보완하기 위해 인위적으로 보완하는 것을 '비보 풍수'라고 한다. '비보裨補'는 부족한 것을 보충해서 채워주는 보약과 같은 개념이다. 신라의 승려 도선은 "사람이 병들면 곧 혈맥을 찾아 침을 놓거나 뜸을 뜨면 병이 낫게 되듯이, 산천의 병도 그러하다."라고 하였다. 그래서 그는 기운이 약한 곳을 보완하기 위해 주로 사찰이나 탑을 세웠다. 중국의 자금성처럼 산이나 물길을 만드는 건 비보의 차원을 넘어선 인간 중심의 풍수다.

한국의 비보 풍수는 있는 그대로의 자연을 최대한 살리면서 여러 방법으로 기운을 보충해주었다. 가령, 한양은 동쪽의 지형이 약한 한계를 보완하기 위해 동대문의 이름을 지을 때, '흥인문興仁門'을 '흥인지문興仁之門'으로 하였고, 경복궁의 강한 불기운을 중화시키기 위해 광화문 앞에 화재를 막아주는 해태상을 세웠다. 또 종로구 숭인동에 있는 동묘는 도성의 지기地氣가 수구水口를 통해 누설되는 것을 막기 위해 만들어진 것이다.

한국의 풍수가 중국과 달리 주어진 자연을 최대한 활용하는 자

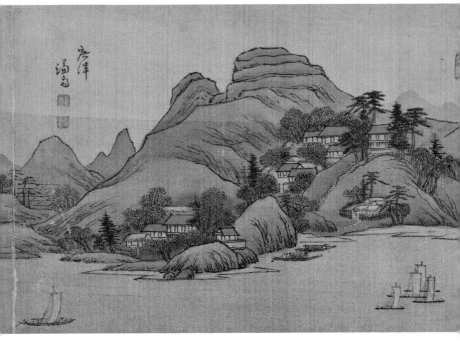

그림 7 | 18세기 겸재 정선이 그린 서울 〈광진〉. 나지막한 아차산을 의지한 집들이 광나루를 바라보며 운치 있게 모여 있다. 간송미술문화재단 소장

연 친화적인 성격인 것은 지형적인 요인이 크다. 거대한 대륙 국가인 중국은 지형적으로 산과 평야가 분명하고 멀리 떨어져 있다. 그에 비해 한국의 지형은 산이 국토의 70퍼센트를 차지하여 어디든지 산이 가깝다. 그리고 고생대 노년기 지형이라 산인가 하면 어느덧 평지가 되고, 평지는 멀리 못 가 다시 구릉과 산으로 이어지며 부드러운 곡선을 이룬다. 이처럼 완만하고 부드러운 구릉 주도형 지형은 풍수적으로 좋은 조건이 되었고 자연 친화적인 문화를 갖게 했다.

1920년대 한국을 방문한 야나기 무네요시는 전라도 일대를 여행하면서 목포 지역의 풍광을 보고 받은 인상을 이렇게 썼다.

산을 의지하고 있는 집, 집을 보호하는 산, 여기서는 사람과 자연이 서로 끌어안고 있다. 저 집들이 없으면 저 산도 없고, 저 산이 없으면 저 집들도 없다. 이렇게 신기한 아름다움을 가진 장면이 이 세상에 그리 흔할 것 같지는 않다.[12]

그는 한국 건축 특유의 소박미를 매우 정확하게 간파했다. 한국인들은 건축을 위해 자연을 희생시키지 않고 자연과 어울릴 수 있는 최적의 장소를 찾았다. 이는 자연은 집을 보호하고 집은 자연의 결핍을 채워주는 천인묘합의 접화 관계를 이루기 위함이다. 그래서 건물 자체는 크고 높지 않아도 주어진 자연환경을 건축 일부처럼 보이게 하기에 '대교약졸'의 소박미가 있는 것이다.

한국은 이처럼 풍수지리에 따라 자연과 어우러지는 명당 중심으로 도시와 주거 지역이 형성되어 있고, 여기에서 자연 친화적인 풍류 문화와 온화하고 소박한 성품이 생겨난 것이다. 또 사계절의 변화가 뚜렷하여 자연의 미세한 변화를 생활 속에서 섬세하게 느낄 수 있어서 예술적 감성이 풍부하고 직관적인 우뇌가 발달했다.

비록 현대 들어 서양의 모던 건축의 영향으로 이러한 전통이 많이 사라졌지만, 서울은 입지 자체가 인간과 자연이 절묘하게 어우러진 생태 도시다. 18세기의 〈한양도성도〉[그림 8]를 보면 사대문 밖이 산과 강으로 둘러싸여 도시 전체가 어머니의 품처럼 아늑하고 편안하

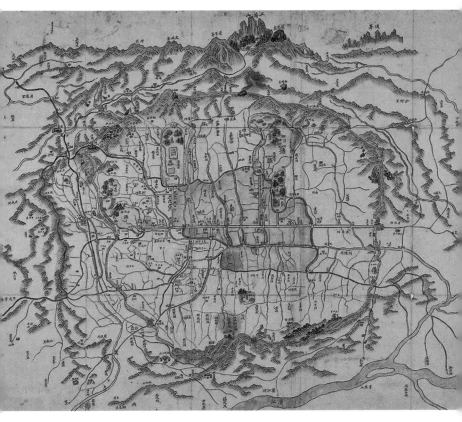

그림 8 | 18세기 후반 편찬된『여지도(輿地圖)』에 수록된 〈한양도성도〉, 사대문 밖이 산과 강으로 둘러싸여 도시 전체가 아늑하고 편안하게 느껴진다.

게 느껴진다.

　관광이란『역경』의 "관국지광 이용빈우왕觀國之光 利用賓于王"에서 온 말이다. '한 나라의 빛(문명)을 주의 깊게 살펴 백성의 삶을 이롭게 한다'는 의미다. 관광은 단순히 구경하는 게 아니라 그 민족의 문화적

가치와 정신까지를 상세하게 꿰뚫어 보는 것이다. 그런 측면에서 한국의 전통 건축은 세계 건축사에서 자연 친화적 생태 건축의 모범이 될 만하다. 건물의 입지에서 어떻게 인간과 자연이 상생의 관계로 조화될 수 있는지를 보여주는 자연관이 담겨 있기 때문이다.

전 세계 어느 곳을 가봐도 서울 같은 대도시에 이처럼 산이 많은 곳은 찾아보기 힘들다. 서울은 집에서 창문을 통해 산을 보는 것이 어렵지 않고, 어디서나 조금만 가면 산에 오를 수 있다. 한국인에게 산은 정복의 대상이 아니라 마음의 고향이고, 지친 삶에 휴식을 주는 어머니의 품 같은 안식처. 이처럼 소박한 한국 건축의 멋은 찬란한 르네상스 문명을 이끌었던 이탈리아인들이 후손들에게 남겨준 문화유산 못지않게 소중한 것이다. 단지 그것을 읽어낼 수 있는 미학의 부재로 그 축복이 가려져 있을 뿐이다.

정원
자연의 구릉과 풍광을 품은 쉼터

건축에서 정원은 건물 못지않게 중요한 비중을 차지한다. 자연을 생활 가까이 두어 심미적 효과나 실용적 만족을 얻기 위해 만든 정원은 고대부터 바늘과 실처럼 건물과 긴밀한 관계를 이루어왔다. 특히 자연을 사랑한 동양인들은 일찍부터 정원 문화를 발달시켜 삶 속에서 자연을 가까이 체험하고자 했다. 그래서 자연의 형세와 지형에 맞추어 정원을 꾸미고 건물과도 조화를 이루도록 하였다. 이처럼 자연을 생활 공간으로 끌어들인 정원 문화에는 그 민족 특유의 생활 방식과 자연관이 담겨 있다.

중국에서는 정원을 '원림圖林'이라고 부르는데, 그 규모가 상상을 초월할 정도로 크다. 거대한 규모로 산과 연못, 폭포를 만들고 나무로 숲을 조성하기에 정원이 아니라 마치 실재 자연처럼 보인다. 이

처럼 인공으로 자연을 조성하는 중국의 정원 문화는 지리적으로 가까이에 즐길 만한 자연 풍광이 없고, 일상에서 자연환경을 만나기가 쉽지 않기에 선택한 방식으로 보인다.

반면에 일본의 정원은 규모가 작고 오밀조밀하다. 그들은 조그만 공간만 있어도 정원을 만들고 가꾸는 걸 좋아하여 '정원의 나라'라고 불린다. 좁은 공간을 활용하기 위해서는 자연도 작게 응축시켜야 하기에 분재 기술이 발달했다. 중국인들이 인위적으로 숭고한 정원을 만든다면, 일본인들은 인위적으로 자연을 응축시켜 아기자기하고 질서정연한 정원을 만드는 것을 좋아한다. 여기에는 남성적인 중국 문화와 여성적인 일본 문화의 특징이 잘 반영되어 있다.

이들과 달리 한국의 정원은 인위적인 구성과 배치를 최소화하고 주어진 자연환경을 최대한 활용한다. 그러기에 정원이 될 만한 터를 잡는 것이 중요하고, 곳곳에 정자와 누각을 세워 있는 그대로의 자연을 감상하게 했다. 완만한 산이 많은 한국의 지형은 풍수에 따라 배산임수로 집터를 잡으면 대개 집터 뒤로 낮은 구릉이 이어지는데, 이곳이 자연스럽게 후원이 된다. 그리고 시냇물이 흐르는 장소나 연못에 정자를 지어 물을 바라보고 연꽃을 즐겼다.

또 지형이나 토질을 함부로 바꾸지 않고, 비탈진 산자락을 최대한 활용했다. 나무도 인공적인 관상수나 늘푸른나무보다는 사계절의 변화가 무쌍한 활엽수를 선호하여 자연의 미묘한 변화를 최대한 느끼고자 했다. 길을 만들어도 인위적이고 기하학적인 계단을 피하고 지세를 따라 여유 있게 돌아 오르게 하거나 계단을 만들어도 자연석을 이용하여 저절로 생긴 것 같은 자연스러움을 유지했다.

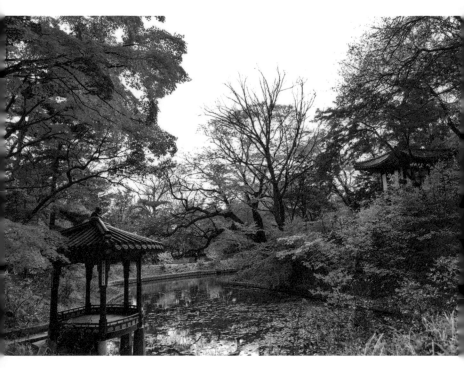

그림 9 | 창덕궁 후원 반도지의 관람정. 한반도처럼 생긴 연못의 지형을 살리고 자연을 접하는 최적의 자리에 정자를 두어 자연의 품속에 안기도록 배치했다.

이러한 한국 정원의 특징이 잘 드러난 곳은 창덕궁 후원이다. 이곳은 15세기에 조성된 조선 시대 왕실 정원이지만, 수려한 자연경관을 그대로 살리고 인위성을 최소화하였다.

창덕궁은 조선의 정궁인 경복궁의 이궁으로 지어진 것이지만, 실제로 왕은 아름다운 이곳에서 휴식을 취하면서 오랜 기간 생활했다. 창덕궁은 산자락을 따라 건물들이 골짜기에 안기도록 하고 건물들을 지형에 맞게 비정형적으로 배치했다. 특히 후원은 창덕궁 전체

면적 중 70퍼센트를 차지하고 있을 정도로 비중이 크다.

후원 곳곳에는 정자亭子들이 놓여 있는데, 외국의 건축물에 비하면 작고 왜소해 보이지만, 인간과 자연이 만나는 접화의 장소로서 '화룡점정'의 의미가 있다. 화룡점정은 용을 그릴 때 먼저 몸을 그리고 마지막에 눈동자를 그린다는 것인데, 정자는 그 정도로 정원의 가장 핵심이 되는 장소에 놓이게 된다. 한국 정원에서 정자의 위치는 풍수적으로 매우 중요하다. 그리고 건물 자체가 크고 화려하면 자연을 위축시킬 수 있기에 정자는 될수록 튀지 않게 하면서 주변 풍광과 어우러지게 지었다.

예를 들어 창덕궁의 관람정觀纜亭, 그림 9은 한반도 모양의 연못 형태에 어울리게 부채를 편 모양으로 만들었다. 일반적으로 정자는 사각형이나 육각형, 팔각형으로 만드는데 이 정자는 지형에 어울리게 변형한 것이다. 벽이 없이 개방적 공간에 놓이는 정자는 천인묘합의 접화가 이루어지는 장소이다. 여기서 자연은 시각적 감상의 대상이 아니라 공감각적 체험의 대상이다. 인간의 감각 중에서 시각은 자연을 분석하고 지배하는 인간 중심적인 감각이다. 그러나 한국 정자에서는 시각뿐만 아니라 청각과 후각, 바람에 의한 촉각까지 모든 감각이 총동원되는 공감각적 몰입을 통해 주객의 분리가 사라지는 물아일체의 체험을 하게 한다.

창덕궁의 낙선재를 지나 야트막한 언덕 밑에는 3면의 경사가 모이는 한가운데에 사각형의 연못인 부용지가 있다. 이 연못의 남쪽 변에 부용정芙蓉亭, 그림 10이 앞다리를 연못에 담그고 연꽃처럼 놓여 있다. 정자 안은 네 개의 방을 배치했는데, 뒤쪽 방은 다른 방들보다

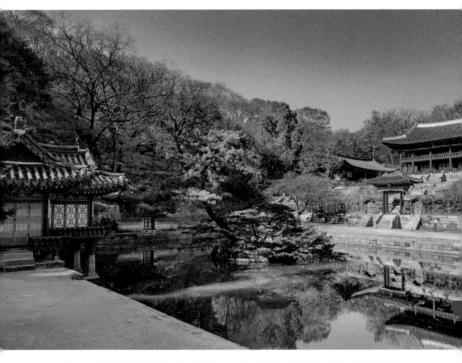

그림 10 | 창덕궁 후원의 부용지와 부용정. 천지인 사상을 반영하여 연못을 네모나게 하고 그 안에 둥근 섬을 두었다.

한 단계 높게 했고, 지붕은 겹처마 팔작지붕으로 하여 위치에 따라 다르게 보이도록 했다. 열십자 모양의 독특한 평면 형태와 다채로운 공간 구성, 아름다운 비례미가 돋보인다. 멀리서 보는 것도 멋있지만, 부용정 안에서 야트막한 야산에 펼쳐진 주변 풍광을 바라보면 물아일체가 저절로 이루어진다.

　네모난 형태의 연못 중앙에는 둥근 모양의 섬이 있는데, 이는 '하늘은 둥글고 땅은 네모나다'는 '천원지방天圓地方' 사상에서 비롯된 것

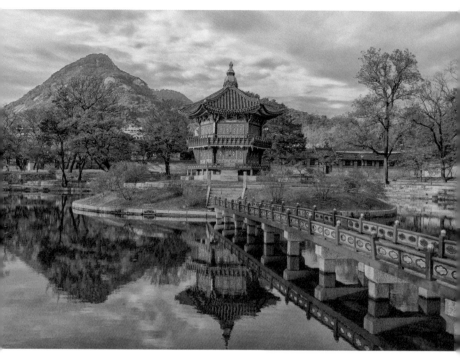

그림 11 | 경복궁 향원지의 향원정. 연못 가운데 둥근 섬에 정자를 배치하였는데, 정자의 육모 지붕이 멀리 보이는 북악산의 모양과 잘 어울린다.

이다. 여기에 사람이 있으면 '천지인'이 완성된다. 정조는 부용지에서 작은 돛단배를 타고 꽃을 감상하고 낚시를 하며 풍류를 즐겼다. 또 과거에 급제한 이들에게 주연을 베풀고 축하해주는 장소로 활용하기도 했다. 이처럼 한국의 연못은 중국처럼 너무 커서 위압감을 주거나 일본처럼 너무 인공적이지 않고, 자연 그대로의 풍광을 최대한 살리는 게 특징이다.

경복궁의 향원지는 정자인 향원정^{香遠亭, 그림 11}을 가운데 둥근 섬 안

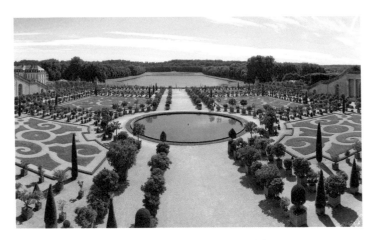

그림 12 | 기하학적인 구성을 보여주는 프랑스의 베르사유 정원

에 배치하여 다리를 통해 건너가게 했다. 2층 육각 누각으로 된 향원정은 '향기가 멀리 퍼지는 정자'라는 의미다. 그리고 구름다리는 '향기에 취하는 다리'라는 의미에서 취향교^{醉香橋}라 했다. 향원정의 육모지붕은 멀리 뒤에 보이는 듬직한 북악산의 산세와 운치 있게 어우러지고 있고 연못에 비친 물그림자는 하늘과 산과 정자가 하나로 조화되어 더욱 운치 있어 보인다.

이처럼 자연과 어우러진 한국의 정원은 인공적인 외국 정원들과는 미학적으로 큰 차이가 있다. 서양의 대표적인 정원은 '정원사의 왕'이라 불렸던 조경건축가 앙드레 드 노트르가 조성한 베르사유 정원^{그림 12}이다. 완벽한 좌우대칭의 기하학적인 구성과 양탄자 무늬 모양의 자수화단이 인공미의 극치를 보여주는 이 정원은 절대왕권의 권위와 위엄을 상징하듯 자연에 대한 지배적인 태도를 그대로 반영

그림 13 | 거대한 규모로 만든 중국 이화원의 곤명호수와 만수산

하고 있다.

중국의 대표적 원림인 북경의 이화원^{그림 13}은 면적이 290만 제곱미터나 되는 엄청나게 큰 정원이다. 여기에 2.2제곱킬로미터에 달하는 인공 연못인 곤명호수를 만들고 여기서 파낸 흙으로 산을 쌓아 높이가 70미터나 되는 만수산을 만들었다. 이처럼 인공적으로 실재 자연과 유사한 정원을 만드는 것이 중국 스타일의 정원이다. 그리고 보다 이상화된 정원을 만들기 위해 까무잡잡하고 구멍이 숭숭 뚫려 기괴하고 복잡한 형태의 태호석을 곳곳에 배치했다. 이처럼 거대한 자연 같은 정원에서 우리는 물아일체의 감각보다 인간의 강인한 의지와 숭고미를 느끼게 된다.

일본 시네마현에 있는 아다치 미술관^{그림 14}은 전형적인 일본 스타일의 정원이다. 이발한 듯 잘 다듬어진 수목과 자연석이 질서 있게

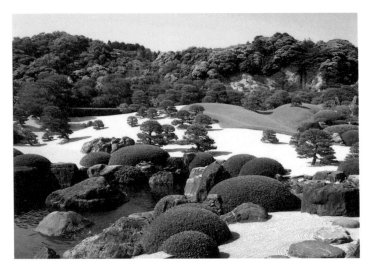

그림 14 | 인위적으로 깔끔하게 다듬은 일본 아다치 미술관의 정원

배치되어 있고, 정원 밖의 산을 배경으로 빌려 오는 차경 기법을 이용하고 있다. 특히 물 대신 모래로 대신하는 고산수枯山水 방식은 일본 정원에만 있는 특징으로 일본 특유의 인공미가 잘 느껴진다. 이런 정원에서 지배적으로 사용되는 감각은 시각이다.

이들과 비교하면 한국의 정원은 어떻게 인간의 손길을 최소화할 수 있는지에 주목한다. 그래서 건축에서처럼 풍수지리에 따른 터가 중요하고, 자연 자체가 정원이 되게 하려는 의지가 담겨 있다.

이러한 한국 정원의 특징이 가장 잘 드러난 곳은 담양에 있는 소쇄원瀟灑園이다. 이 정원은 조선 시대 벼슬이나 당파 싸움에 야합하지 않은 선비들이 만든 별서 정원으로 당대 최고의 선비들이 안빈낙도하며 풍류를 즐기던 곳이다. 시원하게 우거진 대나무 숲길을 한참

가다 보면 큰 암반으로 이루어진 계곡 사이를 흐르는 개울물과 수많은 나무와 화초 사이에 몇 채의 단아한 건물들이 아담하게 들어서 있다.

작은 개울 안으로 들어가면 자연 속에 어우러진 제월당霽月堂과 사랑채 역할을 한 광풍각光風閣, 그림 15이 있다. 한국의 민간 정원 중에서 최고라는 칭송을 받는 곳이지만, 거창한 볼거리를 기대하고 방문한 사람은 너무 소박한 건물 앞에서 소쇄원이 어디냐고 물을지도 모른다. 그러나 건물 마루에 걸터앉아 시원한 바람을 맞으며 계곡의 물소리를 듣다 보면 세속적 집착이 사라지고 어느새 자연과 접화되어 산 전체가 정원처럼 느껴지는 반전이 일어난다. 흙과 자연석을 대충 섞어 만든 소쇄원 담장을 돌아서 외나무다리로 계곡을 건너게 했는데, 다리를 만들었다기보다는 그냥 대충 큰 나무를 걸쳐놓은 듯하다. 한국의 다리는 대게 이런 식이다.

이 다리를 건너면 오곡문五曲門, 그림 16이 나오는데, 지금은 트여 있지만 원래 작은 문이 있었다. 그런데 계곡물 위로 담장이 이어지게 하면서 흐르는 계곡물에 발을 담그듯, 주변에서 대충 주워 온 자연석을 굄돌로 쌓아 물의 흐름을 방해하지 않도록 하였다. 그리고 개울을 건너간 담장은 나지막한 산의 경사를 따라 계단처럼 층층이 쌓아 올라갔다. 자연의 지형을 최대한 살리고 최소의 인위성을 개입하려는 의지가 정원 곳곳에서 느껴진다. 오곡문 아래로 흐르는 계곡물은 소쇄원을 가로지르며 풍부하지는 않지만 소쇄원의 생명수 역할을 한다.

기념비적인 서양 건축을 감상하듯이 소쇄원을 보면 한없이 초

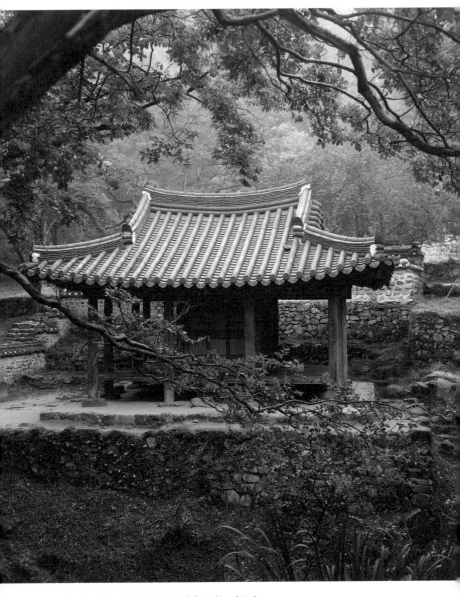

그림 15 | 담양 소쇄원의 사랑채 역할을 하는 광풍각

그림 16 | 자연스러움을 최대한 살린 담양 소쇄원의 오곡문

라하게 느껴질 것이다. 그러나 소쇄원이 한국 정원을 대표하는 것은 그 규모 때문이 아니라 한국 특유의 소박미가 느껴지기 때문이다. 이곳은 눈으로 감상하는 정원이 아니라 잠시나마 자신을 잊고 공감각적으로 자연과 하나 되는 체험의 장소다. 싱그러운 햇살과 스치는 바람, 지저귀는 새소리와 흐르는 물소리를 느끼기에 최적화된 공간이기 때문이다.

땅끝마을 보길도에 있는 부용동 정원은 고산 윤선도가 조성한 정원이다. 조선의 대학자이자 효종의 스승이었던 그는 병자호란 때 의병을 이끌고 강화도에 갔다가 왕이 청나라 태종에게 항복했다는 소식을 듣고 벼슬을 버리고 제주도로 향했다. 도중에 풍랑으로 보길도에 머무를 때 이곳 자연환경에 매료되어 해남 본가에서 멀지 않은

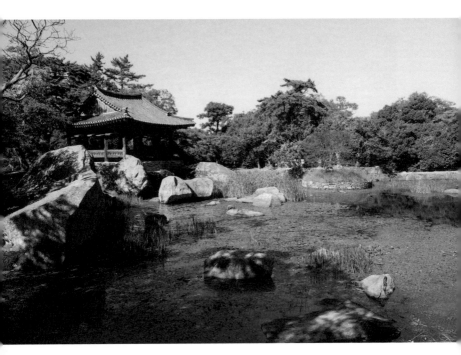

그림 17 | 윤선도가 조성한 부용동 정원의 세연지와 세연정

이곳에 별서 정원을 꾸미고 말년을 보냈다.

그는 이곳의 산세가 연꽃을 닮았다 하여 부용동芙蓉洞이라 이름 짓고, 섬 곳곳에 25채의 건물과 정자를 지었다. 그는 아침에 낙서재樂書齋에서 제자들을 가르친 후 악공들을 거느리고 세연정洗然亭에 나가 연못에 조그만 배를 띄우고 자신이 지은 시를 노래하며 풍류를 즐겼다.

특히 부용동 입구에 풍류를 즐기기 위해 조성한 세연정 주변은 그의 시적인 발상이 잘 드러난 곳이다. 개울에 보를 막아 논에 물을 대는 원리로 조성한 세연지그림 17에서 그는 뱃놀이하고 연회를 열며

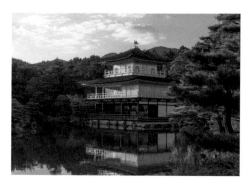

그림 18 | 세련되고 화려한 일본의 금각사

어부들의 소박한 삶을 「어부사시사漁父四時詞」로 지었다. 이곳에 팔작
지붕으로 된 세연정이 주변 경관의 조망을 위해 2미터 정도 되는 기
단 위에 기품 있게 축조되었다. 연못에는 7개의 커다란 자연석이 마
치 본래부터 있었던 것처럼 자연스럽게 배치되어 물과 바위와 정자
가 조화를 잘 이루고 있다.

　풀 한 포기, 바윗돌 하나하나, 자연을 사랑한 윤선도는 이곳에
서 생활하며 자연을 노래하고 음풍농월을 즐겼다. 그의 시조 「오우
가五友歌」에는 물, 돌, 소나무, 대나무, 달을 다섯 친구로 삼아 생활했
던 그의 풍류 정신이 잘 담겨 있다.

　자연스럽게 조성된 부용동 정원의 세연정과 일본이 자랑하는 세
계문화유산인 금각사그림 18를 비교해보면 그 미학적 차이를 분명하
게 느낄 것이다. 금각사도 세연정처럼 앞에 큰 호수가 있어서 수변
에 비친 금각사의 모습이 인상적이다. 무로마치 3대 쇼군인 아시카
가 요시미쓰의 별장으로 지어진 이곳은 누각의 2층과 3층이 금박으

로 뒤덮여 화려하기 그지없다. 또 엄격한 좌우대칭으로 지어진 예리한 선과 화려하고 세련된 아름다움이 압권이다. 이러한 일본다운 특징으로 인해 금각사는 일본인들이 가장 즐겨 찾는 장소이며 학생들이 수학여행 가는 단골 코스다.

이것은 소박미를 추구하는 한국과 인위적인 세련미를 추구하는 일본의 미감이 얼마나 다른지를 보여주는 사례다. 어떤 것이 좋고 나쁘다는 것이 아니라 이러한 차이가 각 민족의 문화를 가치 있게 만든다는 것이다. 문화는 차이가 중요하지 결코 우열의 관계가 아니다. 이러한 미학적 차이는 일본과 한국이 인접해 있으면서도 결코 하나 될 수 없는 결정적인 이유다.

자연과 소통하는 생활 공간

대개 문화적 전통이 단절되는 것은 새로운 환경의 변화에 스스로 적응하지 못하기 때문이다. 한국은 근대 이후 급격한 도시화가 이루어지면서 인구가 도시로 몰리고 좁은 면적에 많은 집을 지어야 하는 필요에 직면하였다. 이로 인해 낮은 한옥 대신 성냥갑을 쌓아놓은 것 같은 높은 아파트가 선호되고 기능성이 좋은 서양식 모던 건축으로 변해갔다. 이러한 건축의 변화는 단순히 가옥 구조의 변화에 그치지 않고, 한국인의 정서와 미의식마저 바꾸어놓고 있다.

집이 문화가 되는 이유는 단순히 기능적인 필요 이상의 철학이나 가치관이 담겨 있기 때문이다. 우리가 가장 많은 시간을 보내는 집이야말로 그 민족의 문화 의지와 삶의 철학이 농축된 공간이다. 전통 한옥에는 한국인 특유의 자연 친화적인 세계관과 자연과 더불

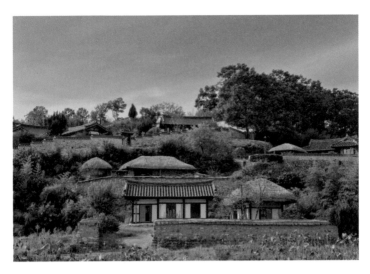

그림 19 | 전통 한옥이 잘 보존된 경주의 양동마을

어 살아가려는 삶의 지혜가 담겨 있다. 서양의 건축은 곧 건물 자체
를 의미하지만, 한옥은 건물과 주변 자연환경의 관계가 중요하다.

한옥은 풍수에 따라 자연환경과 잘 어우러질 수 있는 장소에 집
터를 정하고, 여름에는 바람이 잘 통하고 겨울에는 햇빛이 잘 들게
좌향을 잡는다. 또 가능하면 그 지역에서 나오는 흙이나 돌, 나무 등
의 재료를 사용하여 지세와 어울리는 형태로 지었다. 건물의 규모도
좌식 생활에 맞게 적당한 높이와 비례로 너무 웅장하거나 궁색하지
않게 하였다.

사계절이 뚜렷한 탓에 방들 사이의 벽은 서양 건축에서처럼 견
고하게 고정하지 않고 문을 자유자재로 여닫을 수 있도록 하여 변화
무쌍한 기후 변화에 적응하고자 했다. 여름에는 문을 모두 위로 제

그림 20 | 온돌과 마루를 둔 한옥의 내부

처 열어 기둥만 있는 누각처럼 만들 수도 있다. 방과 방, 안과 밖이 나뉘어 있지만, 필요에 따라 언제든지 하나로 합쳐질 수 있도록 융통성 있는 구조로 되어 있다.

또 대륙성 기후와 해양성 기후가 혼합된 지역적 특성에 적응하기 위해 난방을 위한 온돌과 냉방을 위한 마루를 동시에 두고 있다. 온돌 혹은 구들이라고도 부르는 난방 방법은 아궁이에 장작을 때서 불을 피우면 뜨거운 연기가 터널(고래)을 지나 구들장을 덥히고 굴뚝을 통해 연기를 빼내는 방식이다. 구들장에서 나온 열기는 복사 현상으로 방 전체에 퍼지고, 방 안의 공기가 위아래로 순환된다. 이러한 방식은 선사시대부터 내려오는 한국 고유의 전통으로 중국에는 없는 방식이다.

이렇게 불을 땐 방에 등을 대고 누우면, 온돌 위의 황토에서 방출된 원적외선이 몸을 데워 건강하게 해준다. 이것은 침대 위에서 자는 서양인들이 체험하기 어려운 문화다. 이러한 한국 특유의 난방 방법이 현대에 와서 보일러 시설로 대체되었고, 오늘날 뜨거운 방에서 땀을 흘리며 정감을 나누는 찜질방 문화로까지 이어지고 있다.

마루는 고온다습한 남방 지역에서 습기를 피하려고 바닥을 지면에서 높게 설치했다. 툇마루나 쪽마루는 누각처럼 걸터앉아 시원한 바깥바람과 풍광을 즐길 수 있고, 방과 방을 잇는 복도 역할을 하기도 한다. 특히 방의 모든 동선을 거쳐 가는 대청마루는 식구들이 모이는 중심 공간으로 날씨가 더워지면 이곳에서 식사도 하고 간단한 일과 취침, 그리고 여가를 즐기고 집안의 제례 의식을 행하는 공간이다. 이처럼 온돌과 마루를 동시에 두는 건축 문화는 한옥이 유일하다.

한옥의 구조에서 빼놓을 수 없는 중요한 장소는 마당이다. 마당은 내부와 외부의 중간에 위치하여 외출하거나 외부인이 방문할 때 거치는 곳이다. 외부에 개방된 집의 얼굴과 같은 곳이라서 아침에 일어나면 제일 먼저 마당을 청소하고 단정하게 가꾼다. 방문자가 마당에서 내는 발소리나 헛기침은 오늘날 초인종 역할을 대신했다.

마당은 평소에 비어 있지만, 바람을 잘 통하게 하고 각종 행사와 만남이 이루어지는 소규모의 다기능 복합 문화 공간이다. 1년에 몇 차례 열리는 탈놀이와 정월 대보름의 마당밟기, 윷놀이 등도 이곳에서 이루어진다. 또 가을철 수확기에는 곡식을 말리고 타작한 곡물을 쌓아두는 장소로 활용되기도 한다. 서양의 정원과 달리 한옥의 앞마

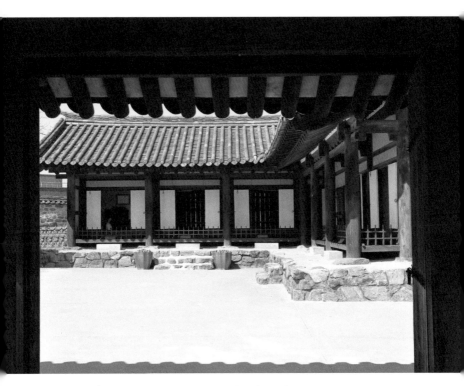

그림 21 | 다기능 복합 문화 공간으로 활용되는 한옥 마당

당은 조경으로 채우지 않고 나무나 화초는 주로 뒷마당에 심는다. 여름에 햇빛에 달궈진 앞마당의 뜨거운 공기가 상승하면 기압 차로 인해 뒷산에서 불어오는 시원한 바람이 대청마루 뒤에 있는 좁은 문을 통과하면서 선풍기 역할을 해주기 때문이다.

한여름 밤에는 앞마당에 멍석을 깔고 옥수수와 수박을 먹으며 담소를 나누고, 누워서 밤하늘의 별을 감상할 수도 있다. 마당은 비

어 있는 듯하나 바람과 빛과 하늘이 머물다 가는 곳이고, 가족의 많은 일이 이루어지는 유동적인 공간이다. 『장자』「외물」 편에는 '무용지용無用之用'이란 말이 있다. '쓸모없어 보이는 게 되레 크게 쓰인다'는 뜻이다. 동양화의 여백처럼 한옥의 마당은 그런 철학이 담긴 곳이다.

한옥에서 자연을 집 안으로 끌어들이려는 노력은 세세한 곳에까지 미치고 있다. 방의 창문은 크기를 다양하게 만들어 사계절의 생생한 변화를 한 폭의 그림처럼 감상할 수 있게 풍경화의 액자 같은 역할을 한다. 또 천장, 벽, 창문, 바닥 등 곳곳에 바른 한지 역시 살아 숨 쉬는 자연이다. 한지는 주로 닥나무로 만드는데, "한지는 천 년을 가고 비단은 오백 년을 간다."라는 말이 있을 정도로 질이 우수하다.

느릅나무로 만든 중국의 선지宣紙는 먹을 잘 흡수하여 서화용으로 좋고, 일본의 화지和紙는 습기에 강하고 표면을 코팅 처리 하여 채색하기에 좋다. 한지는 섬유 사이에 무수한 구멍이 있어 환기가 잘 되면서 보온에도 뛰어나다. 또 공기 중에 습기가 많으면 빨아들이고 공기가 건조하면 습기를 내뿜어 주어 자동으로 습도를 조절해주는 역할을 한다. 그래서 천장과 내벽도 한지로 도배하여 불필요한 소리를 차단하고, 온습도를 조절했다. 바닥에 쓰는 장판지는 한지를 여러 겹으로 겹치고 콩기름이나 들기름을 먹여 견고하고 윤이 나게 한 것이다.

서양은 창문을 인공 유리로 하여 빛을 그대로 흡수하지만, 한지는 반투명 재료이기에 강렬한 햇빛을 적당히 차단하고 방 안에 따스한 온기를 전해준다. 한지를 투과한 빛은 유리와 달리 눈을 편하게

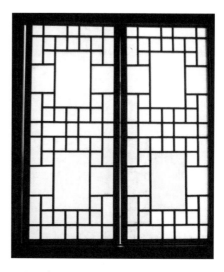

그림 22 | 몬드리안의 작품이 연상되는 창덕궁 낙
선재의 문살

하고 마음을 차분하게 가라앉히는 효과가 있다. 반투명한 한지에 빛
이 은은하게 스민 한옥의 문살^{그림 22}은 현대 화가 몬드리안의 기하학
적 회화가 연상될 정도로 비례가 아름답다.

　　고려 시대 의상대사가 축조한 부석사 무량수전^{그림 23}은 한국에서
가장 오래된 목조 건축물로서 한옥의 철학이 잘 보전된 곳이다. 이
건축물을 높게 평가하는 것은 웅장한 건물 때문이 아니라 가장 기
본에 충실한 소박미의 정수를 보여주고 있기 때문이다. 최순우는 이
건물에 대해 다음과 같이 평했다.

　　기둥 높이와 굵기, 사뿐히 고개를 든 지붕 추녀의 곡선과 그 기둥이
　　주는 조화, 간결하면서도 역학적이며 기능에 충실한 주심포의 아름

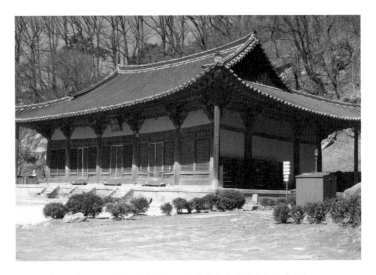

그림 23 | 단아한 규모로 한옥의 숨결을 소박하게 담아낸 부석사 무량수전

다음, 이것은 꼭 갖출 것만을 갖춘 필요미이며, 문창살 하나 문지방 하나에도 나타나 있는 비례의 상쾌함이 이를 데가 없다. 멀찍이서 바라봐도 가까이서 쓰다듬어봐도 무량수전은 의젓하고도 너그러운 자태이며 근시안적인 신경질이나 거드름이 없다.[13]

목조로 된 한옥에서 이처럼 우아한 곡선미가 느껴지는 것은 지붕의 처마 선 덕분이다. 중국 건축의 지붕 선은 추녀마루와 처마가 끝단에서는 과도한 곡선을 보이거나 아예 직선적이다. 반면 일본 건축의 지붕 선은 직선적으로 땅을 향하는 느낌이 있다. 이에 비해 한국 건축의 지붕은 대개 처마 선과 용마루 선이 완만한 곡선을 이루며 양 끝을 살포시 들어 올려 하늘을 향하게 했다.

그림 24 | 부석사 무량수전 기둥의 배흘림 양식. 착시 현상으로 기둥 중앙이 들어가게 보이는 만큼을 볼록하게 나오게 하여 안정감을 주었다.

서울의 경복궁^{그림 25}과 중국 성도의 문수원(원슈위엔)^{그림 26}, 일본 나라 시에 있는 동대사(도다이지)^{그림 27}를 비교해보면 지붕 곡선에서 오는 이러한 차이를 확연히 느낄 수 있다. 이러한 차이에는 민족마다 서로 다른 미의식이 반영되어 있다.

중국 지붕의 과도하게 휘어져 올라가는 지붕 선에서는 광활한 대륙에서 살아가는 중국인들의 힘찬 의지가 느껴지고, 일본의 직선적인 지붕 선에서는 섬세하고 단정한 일본인의 기질이 느껴진다. 이에 비해 한국의 부드러운 지붕 선에서는 아리랑의 가락과 유려한 춤사위처럼 부드러운 율동감과 자연스러움이 느껴진다.

이러한 부드러운 곡선미는 한복이나 버선코, 공예 등에서 흔히 볼 수 있는 한국인의 미감이다. 그래서 야나기 무네요시는 "중국이

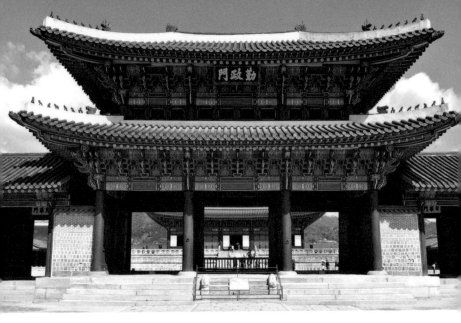

그림 25 | 살포시 들어 올린 우아한 곡선이 하늘을 향하게 한 경복궁의 지붕 선

형태를 중시하고, 일본이 색채를 중시했다면, 한국은 선이 특징적이다.”라고 주장했다. 그는 이러한 곡선을 이해하는 것이 조선인의 마음에 가까워지는 길이라고 보았다.

> 이 민족만큼 선을 사랑한 민족이 없지 않은가. 심정에서, 자연에서, 건축에서, 조각에서, 음악에서, 기물에 이르기까지 모든 것에 선이 흐르고 있다.[14]

그리고 이러한 한국 특유의 곡선에는 반도 국가로서 끊임없이 외세에 침략당한 한국인들의 비애가 담겨 있다고 해석했다. 그러나 한국의 곡선은 비애가 아니라 자연의 역동적인 생명 작용에 대한 미

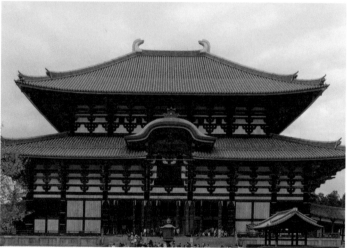

그림 26 | 끝이 과도하게 휘어져 오른 중국 문수원의 지붕 선(위)
그림 27 | 무겁고 직선적인 일본 동대사의 지붕 선(아래)

그림 28 | 휘어진 나무를 그대로 사용한 경기도 안성의 청룡사 대웅전 기둥

메시스다. 자연은 고정되어 있는 것이 아니라 개성이 다른 개체들이 서로 작용을 주고받으며 끊임없이 움직이며 생명의 춤을 춘다. 그래서 자연에는 직선이나 기하학이 존재하지 않고 연속적인 흐름만이 존재할 뿐이다. 직선이나 기하학은 인간의 수학적 상상력의 소산이며, 인위적으로 가공된 것이다. 한국인이 곡선을 좋아하는 건 바로 그러한 자연의 속성을 따르려는 마음에서 비롯된 것이다.

자연을 인위적으로 가공하지 않으려는 의도는 세계에서 유례

그림 29 | 울퉁불퉁한 주춧돌의 모양을 살려 나무를 끼워 맞추는 그랭이질 공법

를 찾아볼 수 없는 기둥 양식을 만들었다. 안성에 있는 청룡사 대웅전그림 28의 기둥은 제멋대로 생긴 나무의 원형을 별다른 가공 없이 휘어진 형태를 그대로 기둥으로 삼았다. 이러한 게 바로 "무기교의 기교"다. 이처럼 휘어진 나무로 집의 기둥을 만드는 건 반듯한 나무로 만드는 것보다 훨씬 어려울 수밖에 없다. 힘의 중심을 잡기가 그만큼 어렵기 때문이다.

기둥의 초석 역시 울퉁불퉁한 돌을 매끈하게 깎지 않고 기둥 밑면을 돌의 형태대로 깎아내어 서로 맞물리게 하는 그랭이질그림 29을 사용하였다. 나무 바닥을 돌의 굴곡에 맞추어 깎아내는 이러한 공법 역시 매끈한 돌을 초석으로 하여 만드는 것보다 훨씬 어려운 기술이다. 그랭이질 공법은 자연스러움을 그대로 살리기 위해 채택한, 다른 나라의 건축에서 찾아볼 수 없는 전통 한국 건축의 특징이다.

충남 서산에 있는 개심사 심검당그림 30 기둥은 주변의 구불구불한 자연의 리듬을 그대로 반영한 듯하다. 어느 하나 반듯한 게 없는 가

그림 30 | 구불거리는 나무로 짜인 서산의 개심사 심검당

공을 가하지 않은 나무 기둥들이 수평과 수직으로 천진하게 짜여 있어서 살아 있는 듯한 생동감이 느껴진다. 그림이나 조각에서는 이러한 생동감을 표현하는 게 수월하지만, 수평과 수직의 견고한 짜임을 요구하는 건축에서는 쉽지 않은 일이다. 이것이 소박한 한국 미술을 기술 부족으로 폄훼해서는 안 되는 이유다. 계획 없이 만든 것처럼 보이기 위한 고도의 기술과 계산이 들어가 있기 때문이다.

구례 화엄사 구층암에 있는 모과나무 기둥^{그림 31}은 파격 그 자체다. 모과나무를 대충 깎아 기둥으로 사용하여 자연스러운 정도가 아니라 자연 그 자체로 보일 정도다. 이것은 임진왜란 때 불타버린 모과나무를 잘라 만들었다고 하는데, 울퉁불퉁한 나무의 면이 그대로 남아 있어서 옷을 걸어도 걸릴 듯하다. 오히려 원래 모과나무가 있던 자리에 집을 끼워 맞춘 것처럼 보인다.

그림 31 | 나무가 아직 살아 있는 듯한 구례 화엄사의 모과나무 기둥

건축에서 담장은 원래 소유권의 경계를 표시하고 외부의 침입을
차단하기 위해 만든 것이다. 이것은 나와 남, 내 것과 남의 것을 분명
하게 경계 짓기 위해서 만든 인위적인 건축 문화다. 경계를 나누지
않는 자연에는 당연히 담장이 없다. 특히 권위적이고 이기적으로 닫
힌 사회일수록 담장이 높고 견고하다.

한옥의 특징 중의 하나는 담장을 낮게 하여 안과 밖을 차단하지
않는다는 점이다. 재료도 돌이나 진흙, 기와, 나뭇가지 등 주변에서
쉽게 얻을 수 있는 것들을 이용한다. 담장의 일반적인 형식이 있기
보다 주변에서 얻을 수 있는 재료와 주인의 취향을 반영했기 때문에
담장이 획일적이지 않고 표정이 있다. 그리고 담장 높이를 낮게 하
여 집을 아늑하게 감싸면서 밖을 내다볼 수 있게 하였다. 담장을 사
이에 두고 길 가는 사람과 정담을 나눌 수 있을 정도다. 도둑의 침입

그림 32 | 안과 밖을 차단하지 않도록 나지막하게 만든 한국의 담장, 경주 양동마을

이나 사생활이 침범될 수 있음에도 불구하고 이렇게 담장을 낮춘 것은 그만큼 자연을 느끼고 소통하는 것을 더 중시했기 때문이다.

한복이 몸과 옷 사이에 공간을 두어 몸 안과 몸 밖을 호흡하게 하듯이, 한옥의 담장은 집 안과 밖의 관계를 소통시키는 피부와 같다. 담장이 높으면 자연의 풍광을 차단하여 답답해지기에 적당히 아늑함을 느끼게 하면서도 밖이 보일 정도로 낮게 만들어 시야를 확보한 것이다. 최순우는 이러한 한국 담장의 미학을 다음과 같이 말했다.

동산이 담을 넘어와 후원이 되고, 후원이 담을 넘어 번져나가면 산이 되고 만다. 담장은 자연 생긴 대로 쉬엄쉬엄 언덕을 넘어가고, 담장 안의 나무들은 담 너머로 먼 산을 바라본다. 한국의 후원이란 모두가 이렇게 자연을 자연스럽게 즐기는 테두리 안을 의미할 때가 많다. …… 이렇게 자연과 후원을 천연스럽게 경계 짓는 것이 담장이며 이 담장의 표정에는 한국의 독특한 아름다움이 스며 있다.[15]

이처럼 소박한 한국의 담장과 달리 중국의 담장은 높고 견고하다. 조선 시대 박지원이 중국을 방문하고 받은 인상을 담은『열하일기』에는 "3리마다 성이요, 5리마다 곽이다."라고 적을 정도로 중국은 곳곳에 성곽이 많다. 중국인의 집은 성벽 구조를 지니고 있으며 중국 건축의 특징은 담을 견고하게 쌓는 것이다. 진시황이 북방 민족의 침략을 막기 위해 산 위에 만든 만리장성은 무려 6,300킬로미터에 달한다. 중국은 담장 자체를 세계문화유산으로 만든 유일한 나라다.

중국의 전통 건축인 사합원四合院, 그림 33은 4면이 높은 담장으로 둘러싸여 안과 밖이 막혀 있는 폐쇄형 구조로 되어 있다. 사방이 4미터 정도 되는 벽으로 둘러싸여 있고, 'ㅁ'자형 건축이 가운데에 있는 뜰을 향한 내부 지향적 구조이다. 이렇게 밀폐된 구조에서는 안에서 밖을 내다보기가 어렵고, 밖에서도 안을 들여다볼 수 없다. 중국인들은 견고하고 높은 담장을 통해 자신의 신분과 부를 과시하였다.

산악 지방인 복건성의 전통 주택인 토루土樓, 그림 34, 35는 흙벽을 원형으로 성처럼 높이 쌓아 올리고 안쪽 마당을 공동의 시설로 사용했

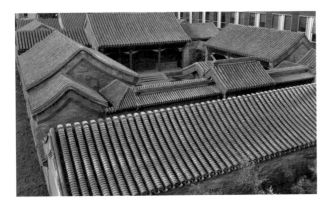

그림 33 | 베이징의 전통 가옥인 사합원

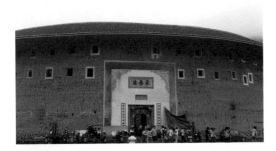

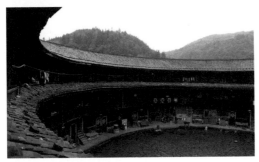

그림 34 | 중국 복건성에 있는 토루의 외부(위)
그림 35 | 토루의 내부(아래)

다. 그래서 안과 밖이 완전히 딴 세상이라는 느낌을 준다. 그들은 토루를 "가족들을 위한 작은 왕국"이라고 부르며, 밖과 완전히 차단된 그 안에서 집단생활을 했다.

중국인들은 높은 담장처럼 내 것과 남의 것을 분명히 나누고, 자신과 무관한 남의 일에 개입하거나 참견하지 않는다. 또 언제나 자신을 감추고 물건을 팔 때도 상대를 재고 흥정하는 것을 좋아한다. 중국은 안과 밖을 차단하는 담의 문화라면, 한국은 나와 남의 소통을 중시하는 정情의 문화다.

대체로 궁궐이나 관가의 담장은 민가의 것보다 높은 편이지만, 한국 궁궐의 담장은 이마저도 높지 않다. 경사진 언덕을 따라 층층이 쌓아 올린 나지막한 덕수궁 담장그림 36은 아늑하고 편안하여 한국인들에게 걷기 좋은 명소로 알려져 있다. 담장보다 훨씬 큰 나무들이 운치 있는 거리 분위기를 만들어주고 있다. 이에 비하면, 자주색으로 붉게 칠한 중국의 자금성 담장그림 37은 높이가 무려 11미터에 달하여 범접하기 어렵고 안과 밖을 완전히 차단하여 답답한 느낌을 준다.

한국의 담장은 중국의 담장 같은 권위를 전혀 찾아볼 수 없고 소박하기 그지없다. 그것은 인간의 필요에 따라 만들면서도 결코 자연을 침범하지 않으려는 의지 때문이다. 경북 청도에 있는 운문사 담장그림 38은 담장을 만들 때 원래 그 자리에 있던 오래된 나무를 살리기 위해 담장을 곡선으로 돌아 가게 하였다.

경주 안강에 있는 독락당은 조선 시대 회재 이언적 선생이 벼슬을 그만두고 고향에 돌아가 지은 집의 사랑채이다. 그는 사랑채 옆

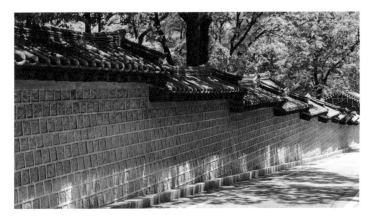

그림 36 | 경사진 언덕을 따라 층층이 쌓아 올린 나지막한 덕수궁 담장

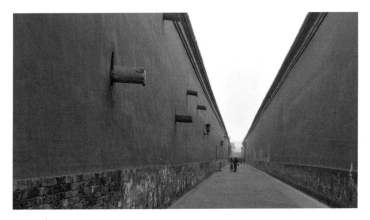

그림 37 | 11미터나 되는 높이에 붉게 칠해진 중국 자금성 담장

쪽 담장에 살창^{그림 39}을 달아서 방에 앉아서도 흘러가는 시냇물을 볼 수 있게 하였다. 또 하동의 쌍계사 담장^{그림 40}처럼 아예 흙으로 만든 소박한 꽃 담장에 자연의 점령을 허락하여 나무와 담이 천연덕스럽

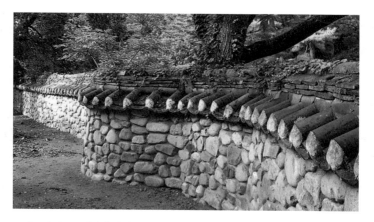

그림 38 | 나무를 살리기 위해 담을 둥글게 만든 경북 청도의 운문사 담장

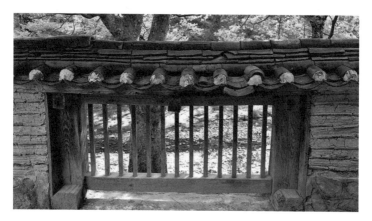

그림 39 | 시냇물을 볼 수 있게 만든 경주 안강의 독락당 담장 살창

게 한 몸으로 어우러지게 하기도 한다.

이처럼 한국 건축에서 담장은 신체의 피부처럼 안을 보호하면서 밖과 소통해주는 역할을 한다. 인간과 인간 사이의 관계에서도 적

그림 40 | 흙담과 나무가 어우러진 경남 하동의 쌍계사 담장

당한 담장이 필요하다. 남과 너무 가까워져서 동일시되어도 너무 멀어져 소외되어도 문제가 되기 때문이다. 그런 면에서 한국의 담장은 나와 남, 인간과 자연 사이의 이상적인 관계를 보여주고 있다. 한국의 담장이 아름다운 것은 훌륭한 기교 때문이 아니라 정을 중시한 한국인의 심성과 자연을 사랑하는 소박한 미의식이 반영되어 있기 때문이다.

석탑

불교의 정신성을 추구한 추상 조각

불교의 상징적인 건축이 된 탑은 불교 발상지인 인도의 스투파^{Stupa}에서 시작되었다. 불교는 사찰과 탑, 불상, 불화 등과 함께 중국을 거쳐 한국에 들어왔는데, 한국에 들어오면서 한국적으로 변하게 된다. 그중에서 한국성이 가장 두드러지게 변한 분야가 바로 탑이다. 한국의 석탑은 경주 불국사의 〈석가탑〉^{그림 41}처럼 건축적 요소가 제거되고 소박하게 단순화되어 미니멀 조각처럼 느껴진다. 이러한 형식은 불교의 발상지인 인도나 중국에서 찾아보기 어려운 특징이다.

탑의 기원은 석가모니가 입적한 후 제자들이 사리를 서로 차지하기 위하여 다투자 그것을 나누어 기념비적인 상징물을 세우면서 시작되었다. 인도의 아소카왕은 인도를 무력으로 통일하면서 피비린내 나는 전쟁에 회의를 느끼고 불교에 귀의하여 자비와 비폭력을

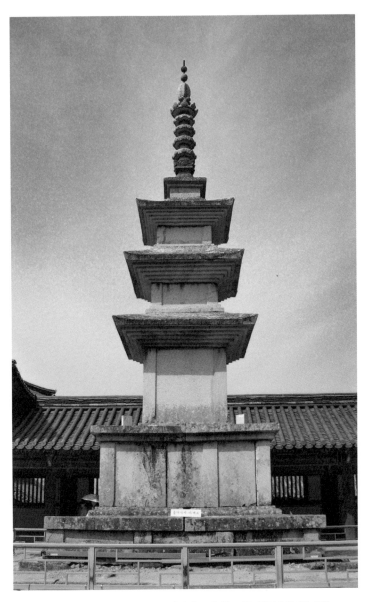

그림 41 | 소박하고 단순하여 미니멀 조각처럼 느껴지는 경주 불국사의 〈석가탑〉

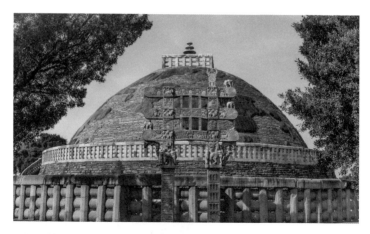

그림 42 | 무덤 형식으로 만든 인도의 〈산치대탑〉

통치 이념으로 삼았다. 그리고 석가모니의 무덤 8기를 발굴하고 유골을 나누어 8만 4,000개의 스투파를 세웠다. 처음에는 석가모니의 사리를 봉안하기 위해 지어진 스투파는 점차 석가모니의 실재처럼 인식되어 예배의 대상이 되었다.

스투파의 원형이 잘 보전된 인도의 〈산치대탑〉^{그림 42}은 기원전 3세기경 아소카왕이 세운 것으로 반구형의 돔 형태로 지어졌다. 탑의 꼭대기에는 세계의 산을 의미하는 정사각형 난간이 있고, 우주의 축을 상징하는 기둥이 난간 안에 배치되어 있다. 탑의 외부는 커다란 석조 난간으로 둘러싸여 있는데, 난간에는 부조로 석가모니의 탄생과 생애에 관한 장면들이 섬세하게 새겨져 있어 불교 경전을 옮겨놓은 듯하다.

인도에서 이러한 스투파의 형식은 힌두교가 국교로 되면서 점차

사라지고 탑의 문화가 중국으로 전해지면서 4각, 8각, 12각의 높은 건축 형식으로 변하게 된다. 불교가 널리 전파되어 석가모니의 진신사리로는 감당할 수가 없게 되자 유품이나 성지의 흙, 경전 등이 사리를 대신함으로써 주변 나라로까지 탑의 문화가 확산될 수 있었다.

중국에서 탑은 사리 봉안이라는 본래의 취지와 달리 절의 권위와 위엄을 과시하는 상징물로 변했다.

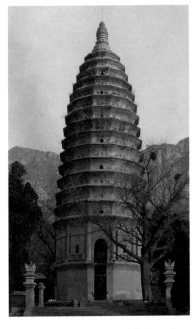

그림 43 | 중국 하남성의 〈숭악사탑〉, 높이 40미터

석가모니가 창시한 불교는 본래 집착과 욕심을 버리고 인간 마음에서 불성을 찾는 비움의 종교다. 스님들이 삭발하는 이유도 세속적 집착과 욕망을 버리고 부처님의 참뜻을 따르고자 하는 의지의 표현이다. 그러나 중국에서 탑은 이처럼 소박한 불교의 이상과 달리 기념비적으로 웅장하고 숭고하게 지어졌다.

하남성에 있는 〈숭악사탑〉^{그림 43}은 중국에서 가장 오래된 탑으로 12각 15층에 높이가 40미터에 달한다. 이처럼 높은 탑은 황하 유역에 발달한 퇴적층의 진흙으로 만든 벽돌을 이용해서 만든 것이다.

그림 44 | 중국 섬서성 보계시에 있는 법문사 〈합십사리탑〉, 높이 148미터

그들은 서양의 고딕 성당처럼 하늘에 닿을 듯한 높이로 숭고함을 표현했다. 또 탑 안으로 사람이 올라갈 수 있도록 한 명백한 건축물이다.

　당나라 때 황실 사찰인 서안의 법문사는 당시의 지하 궁전이 발굴되자 최근 확장 개발하여 부지 면적이 무려 1,300무(1무=666.7제곱미터)에 달하여 절 안을 차를 타고 돌아봐야 할 정도다. 여기에서 발굴된 부처님 손가락 사리에서 착안하여 만든 〈합십사리탑〉그림 44은 부처님 오신 날인 4월 8일을 기념하여 높이가 무려 148미터나 되게 만들었다. '고집멸도苦集滅道'를 깨달아 무상無常과 무아無我를 가르친 석가모니는 자신을 위해 이처럼 엄청난 규모의 숭고한 탑을 만든 사실을 알면 과연 어떻게 생각할까?

　『구약성경』에는 바벨탑을 쌓아 하늘에 다가가고자 했다가 신의

노여움을 산 이야기가 나온다. 이것은 정신적인 하늘을 물질적인 높이로 해석한 인간의 그릇된 신앙에 경종을 울리는 내용이다. 불교의 경전인 『능엄경』에는 "손가락으로 달을 가리키면 달을 봐야 하는데, 손가락을 보고 달의 본체로 여긴다면 달뿐만 아니라 손가락도 잃어버린다."라는 내용이 있다. 본질을 잃고 물질적인 방편에 빠지면 그것이 곧 우상 숭배가 된다는 뜻이다.

본질은 항상 고정된 물질 너머에서 작용하고 있기에 석가모니는 이를 '공空'이라고 하였다. 달은 손가락 너머에 있듯이, 진리는 지식 너머에 있고, 신은 종교의 형식 너머에 있다. 불교에서 도달하고자 한 불성 역시 탑 너머에 있다. 그러므로 탑 자체를 숭고하게 주목하게 하는 것은 석가모니의 가르침에 어긋나는 일이다. 지금은 관광지가 된 불교 건축에서 우리가 경탄하는 것은 석가모니의 신성한 정신이 아니라 인간의 숙련된 기교와 물질주의적 탐욕이다. 그 웅장하고 화려한 모습에 취해 본질을 잃어버리게 하기 때문이다.

한국의 석탑은 철저하게 소박함을 지향함으로써 물질주의적 탐욕에서 벗어나고자 했다. 인도의 스투파가 무덤의 형식이고, 중국의 탑이 건축의 형식이라면, 한국의 석탑은 조각처럼 보인다. 돌로 만든 석불은 중국에서도 성행했지만, 석탑은 유독 한국에서만 성행한 한국적인 양식이다.

한국에서 석탑이 많이 제작된 이유는 화강암이 많은 지형적인 요인도 있지만, 고인돌 문화에서부터 시작한 돌에 대한 신앙과 무관하지 않다. 청동기시대의 무덤으로 알려진 고인돌그림 45은 세계에서 절반 이상이 한국에 분포할 정도로 한국은 "고인돌 왕국"으로 불

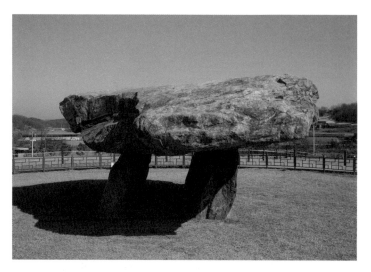

그림 45 | 청동기시대 무덤 양식인 강화의 고인돌

린다. 돌은 고대부터 영원성을 상징하는 종교적 의미가 있어서 무덤 양식에 활용되었다. 중국의 무덤이 주로 땅에 구덩이를 파고 시체를 묻는 토광묘가 대부분인데, 이와 달리 한국에서는 돌을 활용한 지석묘나 적석총이 발달하였다.

한국의 고인돌은 거의 가공하지 않은 자연석으로 두 개의 받침돌과 하나의 덮개돌을 놓아 소박하게 무덤을 만들었다. 높이가 낮은 남방식 고인돌은 너무 자연스러워 후대에 무덤인 줄 모르고 치워버린 예도 있다. 고인돌과 석탑은 시간적 차이가 있지만, 돌에 대한 신앙과 소박한 미의식이 반영된 조형물이다.

한국에서 석탑은 7세기 무렵부터 제작하기 시작했는데, 그 이전에는 중국의 영향으로 주로 목탑이 제작되었다. 가장 이른 시기의

그림 46 | 목조탑의 형식을 계승한 익산 〈미륵사지 석탑〉, 7세기, 높이 14미터

석탑으로 추정되는 백제 시대 익산 〈미륵사지 석탑〉그림 46은 초석 위에 기둥을 놓는 형식이나 배흘림의 모난 기둥, 지붕 모서리를 살포시 들어 올린 점 등에서 목탑의 형식이 남아 있다. 석탑은 못이나 시멘트 같은 접착제를 사용하지 않고 돌을 쌓아서 조립하기에 무너지기 쉽다. 미륵사지 석탑 역시 돌을 나무처럼 잘게 잘라 사용했기에 한쪽이 무너져 내려 최근에야 복원하였다. 이것은 탑의 재료가 나무

에서 돌로 바뀌면서 생긴 피할 수 없는 한계다. 따라서 무너지지 않게 만들기 위해서 석탑은 더 단순해져야 했다. 석탑의 높이 또한 한국의 낮은 산세와 어울리게 위압감이 들지 않게 하였다.

백제의 〈정림사지 5층 석탑〉^{그림 47}은 낮은 단층 기단과 모서리 기둥의 배흘림, 얇고 넓은 옥개석의 형태 등에서 목탑의 잔재가 아직 남아 있지만, 석재의 짜 맞춤이 단순화되고 폭이 좁아졌다. 전체적으로 균형 있는 비례, 층이 올라갈수록 적당히 줄어드는 체감률, 각 층의 지붕 끝을 살짝 들어 올려 직선인 듯 곡선이 되는 절묘한 상승감은 이후 한국 석탑의 전형적인 특징이 되었다. 이렇게 만들어진 석탑은 중국의 탑들과 달리 안으로 사람이 들어갈 수 없다. 그래서 중국 탑은 명백히 건축이지만, 한국의 석탑은 조각의 성격이 강하다.

신라가 삼국을 통일한 후에는 석탑 형식이 더욱 단순해져 4각 3층 양식이 유행하게 된다. 신문왕 때 만든 〈감은사지 3층 석탑〉^{그림 48}은 호국 불교의 성격을 반영하여 남성적 당당함과 절제된 힘이 느껴진다. 감은사지는 삼국 통일의 위업을 달성한 문무왕의 뜻에 따라 창건된 절이다. 그는 불력으로 왜구를 격퇴하기 위해 바닷가에 절을 짓다가 "죽은 후 나라를 지키는 용이 되어 불법을 받들고 나라를 지킬 것"을 유언으로 남기고 사망했다. 그의 아들 신문왕은 화장한 문무왕의 시신을 동해 해중릉인 대왕암에 안장하고, 부왕의 뜻을 받들어 감은사를 지은 것이다.

지금은 절은 없어지고 절터와 이 쌍탑만 남아 있다. 2층 기단에 4각 3층으로 된 이 탑은 하늘을 향해 서서히 줄어드는 체감률로 군더더기 없는 소박미를 보여준다. 4각 3층은 가장 미니멀한 탑의 형태

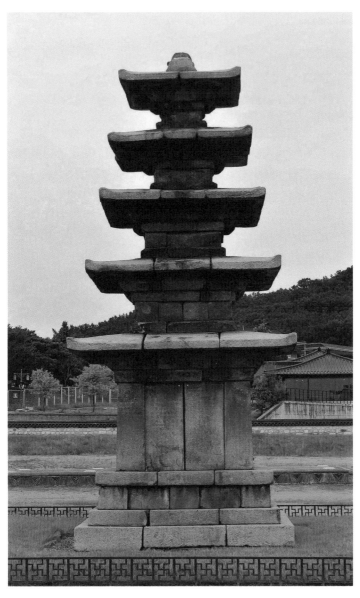

그림 47 | 부여 〈정림사지 5층 석탑〉, 7세기, 높이 8미터

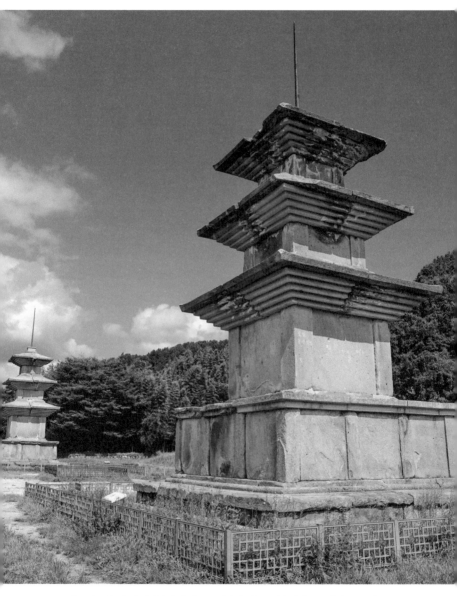

그림 48 | 4각 3층의 미니멀한 형식으로 제작된 경주 〈감은사지 3층 석탑〉, 682년

그림 49 | 경주 불국사의 석가탑(왼쪽)과 다보탑

다. 만약 4각이 3각이 되면 안정감이 없어지고, 층이 더 줄어 2층이
되면 체감률을 통한 상승감이 나오기 어렵기 때문이다.

　8세기 중엽에 이르면 탑의 모양이 여성적으로 더욱 날씬해지면
서 우아한 불국사 〈석가탑〉그림 41, 49이 탄생하게 된다. 이 석탑은 기단
부나 탑신부에 아무런 조각 없이 단순하게 처리하고 각 부분의 비례
가 더할 나위 없이 우아하고 아름답다. 이것은 중국의 영향으로 시
작된 탑의 문화가 숭고하고 장식적인 요소를 모두 제거하고 가장 소
박해진 형태로 추상화된 것이다.

　불국사의 석가탑은 〈다보탑〉그림 49(오른쪽)과 쌍탑을 이루고 있는
데, 석가탑은 신라 석탑의 전형을 따르고 있지만, 다보탑은 변형된

탑이다. 이 두 탑은 대승불교 경전인 『묘법연화경(법화경)』에서 착안한 것이다. 그래서 석가탑은 법화경을 설하고 있는 석가여래를 상징하고, 다보탑은 그의 설법 내용이 진실임을 증명하는 다보여래의 상징물이다.

다보여래는 석가모니의 과거불이며, 영원한 본체로서의 법신불이다. 보살로 있을 때 그는 "내가 성불하여 멸도한 뒤에 시방세계에서 『묘법연화경』을 설하는 곳에는 나의 보탑이 솟아 나와 그 설법을 증명하리라." 하고 서원하였다. 그리고 석가여래가 영산에서 『묘법연화경』을 설할 때 땅속에서 다보여래의 탑이 솟아났고, 그 탑 가운데서 소리가 나와 석가여래의 설법이 참이라고 증명하였다고 한다. 경전에는 "오천의 난간과 천만이나 되는 방과 무수한 당번幢幡으로 장엄하게 꾸미었으며……."라는 구절에 따라 탑을 만들려다 보니 다보탑의 구조가 복잡해진 것이다.

그렇다면 석가여래를 상징하는 석가탑을 중국인들은 어떻게 조형화했을까? 중국 산서성에 있는 〈불궁사 석가탑〉그림 50은 4미터가 넘는 돌 축대 위에 나무로 높이가 67미터나 되는 8각형 탑을 만들었다. 겉에서 보면 5층인데 각 층 사이에는 숨겨진 층들이 있어서 계단으로 올라가면 9층이 된다. 탑 안으로 들어가면 크고 작은 불상이 있고, 벽에는 벽화가 화려하게 그려져 있는 명백한 건축물이다.

이처럼 중국의 석가탑이 숭고한 건축물로 석가모니의 초월성을 표현하고자 했다면, 한국의 석가탑은 층마다 연속적으로 줄어드는 아름다운 체감률을 통해 추상적인 정신성을 표현하고자 했다. 체감률을 따라 층층이 눈을 옮기다 보면, 어느새 텅 빈 허공을 향하게 된

그림 50 | 중국 산서성의 〈불궁사 석가탑〉,
11세기, 높이 67미터

다. 이것은 형상을 통해 형상 너머의 무한한 '공空'의 세계를 열어 보이는 여백의 미학이다.

참된 불성은 어떠한 물질적 형상으로 표현될 수 없다. 우리가 눈으로 볼 수 있는 현상계는 '색즉시공色卽是空'이기 때문이다. 불교 예술은 불교가 지향하는 정신성을 담아낼수록 좋은 예술이 되는 것이다. 한국의 석탑은 눈을 유혹할 만한 장식적인 요소를 완전히 제거하고 4각 3층의 최소한의 골격만으로 표현함으로써 추상 조각의 정신성을 담아내고자 했다는 점에 주목할 필요가 있다.

20세기 추상 조각의 선구자 콩스탕탱 브랑쿠시는 〈공간의 새〉 그림 51를 조각하면서 눈에 의존한 사실성을 반영하지 않고, 새의 속성으로 비상하는 자유의지를 추상적으로 조형화했다. 그것은 시각적 외양 너머에 존재하는 비가시적인 힘을 표현한 것이다. 그리고 자신의 작품을 이해하지 못하는 사람들에게 "내가 물고기를 만들 때 지느러미와 눈과 비늘을 만든다면, 물고기의 움직임을 억지로 붙잡아 유형화한 하나의 패턴에 불과한 것이다. 내가 원하는 건 오직 정신의 섬광일 뿐이다."라고 말했다. 또 그는 하늘로 향하는 무한성을 연

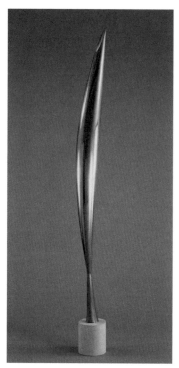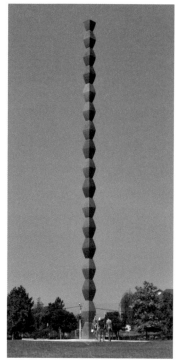

그림 51 | 콩스탕탱 브랑쿠시 〈공간의 새〉, 1928년(왼쪽)
그림 52 | 브랑쿠시, 〈끝없는 기둥〉, 1937년, 높이 30미터(오른쪽)

출하기 위해서 꼭짓점이 잘린 피라미드 형태를 반복해서 쌓아 올려 30미터에 이르는 〈끝없는 기둥〉그림 52을 제작하기도 했다. 이러한 추상 조각은 고도의 절제와 생략을 통해 본질에 도달하고자 한 미니멀리즘에 영향을 주었다.

추상 조각의 정점이라고 할 수 있는 1960년대 미니멀리즘은 비가시적인 본질의 세계를 포착하기 위해 시각적 재현을 피하고 자기

지시적 현존성을 드러내고자 했다. 그래서 도널드 저드는 재현적 환영을 피하려면 작품이 3차원이 되어 실제의 공간으로 들어가야 한다고 생각하고 회화도 조각도 아닌 네모난 상자 모양의 '특수한 사물'을 만들었다. 그리고 그러한 단일한 요소의 사물을 반복해서 설치했다.

사실 오늘날 양자역학이 밝히고 있지만, 가시적인 물질도 실제로는 텅 비어 있는 것이고, 진동하는 파동으로서 존재한다. 입자로서의 색과 파동으로서의 공이 따로 분리된 둘이 아니기에 불교에서는 "색즉시공色即是空, 공즉시색空即是色"이라고 한다. 공성空性으로서의 집착 없는 마음이야말로 불교의 핵심적인 가르침이다. 이러한 공성을 구상적으로 조형화하는 것은 어떤 편견을 갖게 하기에 오직 추상으로만 표현될 수 있다.

추상적인 한국의 석탑은 어떤 도그마를 계몽하거나 인위적 능력을 과시하지 않고, 오직 판단 중지를 통한 우주적 열림을 제안한다. 그것은 서양의 미니멀리즘 정신과 상통하지만, 미니멀리즘에서처럼 '자기 지시적'인 것이 아니라 우주의 공성을 지시한다. 사각형의 돌덩이에서 체감률에 따라 무심히 눈을 옮기다 보면 마음은 어느덧 '텅 빈 충만'의 상태에 도달하게 되기 때문이다.

충북 충주에 있는 중원 〈탑평리 7층 석탑〉그림 53은 마치 미니멀리즘 작품을 보는 듯하다. 이 탑은 지리적으로 한국의 정중앙에 위치하여 '중앙탑'이라고도 부르는데, 2층 기단에 7층 높이지만 서서히 줄어드는 체감률을 살리기 위해 상륜부에 2층으로 된 받침돌을 연결하여 상승감을 이어가게 했다.

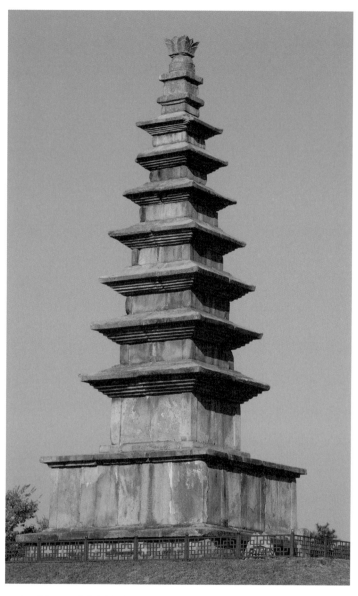

그림 53 | 충주 중원의 〈탑평리 7층 석탑〉, 8세기, 높이 14.5미터

한국의 석탑은 건축과 조각 사이에서 아무것도 재현하지 않은 채 단일 형태의 반복을 통해 제작되었다는 점에서 미니멀리즘 조각과 상통한다. 이처럼 한국의 고대와 서양의 현대가 통하는 것은 우연이 아니다. 한국의 예술은 일찍부터 시각적인 외양보다 본질적인 정신성을 중시했기 때문이다. 이러한 석탑의 문화를 종교적인 상징물로만 취급하는 것은 공정하지 못하다. 서양도 근대 이전의 미술은 대부분 종교 미술이었다. 그러나 우리는 미켈란젤로의 〈피에타〉를 기독교 미술이라고 깎아내리지 않는다. 그런 맥락에서 한국의 석탑도 미술사의 맥락에서 불교의 정신성을 조형화한 추상 조각으로 볼 수 있다고 생각한다.

자연을 담은 공예의 소박미

세계적으로 주목받은 한류의 원조는 도자기일 것이다. 도자기는 인간의 의지와 기교만으로 되지 않고, 자연의 일부인 흙과 소통하고 타협해야 한다. 이러한 장르의 특성상 자연과 더불어 소박한 문화를 일구며 살아온 한국인들은 도예에서 크게 두각을 드러냈다.

한국 도자기는 중국이나 일본 도자기처럼 형태의 완전성이나 사람의 눈을 끄는 현란한 기교와 화려한 장식은 없지만, 꾸밈없는 소박함으로 볼수록 끌리는 매력이 있다. 이러한 한국 도자기에 심취한 야나기 무네요시는 "조선의 도자기가 왜 이렇게 아름다운가 하면 불규칙 속의 규칙, 미완성 속의 완성이 흐르고 있기 때문이다."라고 평했다. 그가 전개한 민예 운동은 이러한 한국 공예품에서 받은 미감에서 비롯된 것이다.

이러한 도자기에도 추상적인 정신성이 담겨 있다. 고려청자는 맑고 투명한 청색 모노크롬으로 숭고한 정신성을 드러냈고, 분청사기는 서민들의 자유분방하고 천진한 심성을 표현주의적으로 담아냈다. 선비들의 고상한 격조가 담긴 조선백자는 미니멀한 백색 모노크롬으로 자연의 근원을 추상화했다. 그리고 조선의 막사발이 일본에서 신격화되어 신물로 추앙받은 것도 욕심 없는 도공들의 소박한 미의식 덕분이다. 자연의 숨결과 선비들의 이상이 담긴 조선 목가구는 인위적인 장식을 최대한 배제하고 미니멀한 현대적 감각을 보여 준다.

조선의 선비들은 이처럼 자연을 닮은 소박한 도자기와 목가구를 집 안에 두어 항상 자연의 체취를 느끼고자 했다.

고려청자
무한한 우주를 상징하는 청색 모노크롬

고려청자는 10세기경 중국 절강성 북부에 있는 월주요越州窯의 영향으로 시작되었다. 질그릇용으로 만들어진 토기는 세계 어느 곳에서나 일찍 발달했지만, 청자처럼 유약을 바르고 고온에서 구워 만드는 자기瓷器를 만들 수 있는 나라는 당시 중국과 한국 정도였다. 일본은 청자를 거치지 않고 17세기경 납치해간 조선 도공들에 의해 백자를 생산했고, 유럽은 18세기 즈음에서야 자기를 생산하게 된다.

11~12세기경에 만들어진 고려청자의 맑고 투명한 비취색은 당시 중국에서도 "고려 비색은 천하제일"이라고 극찬할 정도로 높게 평가되었다. 영국의 미술사학자 윌리엄 하니 역시 "고려청자는 독창적일 뿐만 아니라 인류가 만들어낸 도자기 중에서 가장 우아하며 꾸밈이 없는 도자기이다."라고 극찬했다.

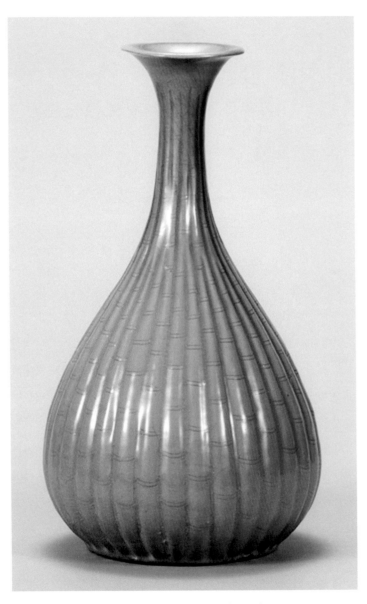

그림 54 | 〈청자 양각 죽절문 병〉, 12세기, 삼성미술관 리움 소장

청자의 영롱한 색채는 동양의 옥 문화와 관련이 깊다. 동양에서 옥은 고대부터 하늘의 성품을 지닌 군자를 상징하고 부귀와 영생을 보장한다고 믿어 최상품의 옥은 부르는 게 값이었다. 이처럼 귀한 옥의 생산이 수요를 따라가지 못하자 옥의 느낌을 도자기로 만들고자 했다. 중국에서 이러한 실험은 3세기경부터 시작되었지만 흙을 옥처럼 만드는 것은 쉬운 일이 아니었다. 우선 옥은 유리와 비슷한 강도여서 이 같은 질감을 내기 위해서는 불의 온도를 높여야 했다. 그래서 청자는 초벌구이 후에 유약을 바르고 한 번 더 구우면서 불의 온도를 섭씨 1,300도 정도로 올려 굽는다. 그러면 흙 알갱이가 불에 녹아서 유리질 같은 단단하고 치밀한 질감을 얻게 된다.

그리고 옥의 푸른빛을 내기 위해서는 산소 공급을 제한하여 불완전 연소시키는 환원염還元焰으로 구워야 한다. 산소를 충분히 공급하여 굽는 산화염酸化焰은 유약 속의 금속 산화물이 가마 안의 산소를 받아들여 철분이 산화되기에 적갈색을 띠게 된다. 환원염은 어느 정도 구워졌을 때 외부의 공기를 차단하여 내부에 있는 산소를 모두 태워버리면서 태토와 유약의 산소를 흡수하여 산화제2철이 산화제1철로 변하고 푸른빛을 띠게 된다. 이때 중요한 것은 흙 속에 있는 철분의 함유량이다. 철분이 적으면 푸르스름한 청색이 되고, 철분이 많아짐에 따라 녹색에서 다갈색으로 변한다.

중국 〈월주요 청자〉그림 55는 유약의 투명도가 약하고 철분이 많아 갈색을 머금은 올리브그린색을 띤다. 따라서 투명한 옥색을 내기 위해서는 굽는 방식뿐만 아니라 철분 함유량이 적당한 흙을 찾아내는 것이 무엇보다 중요하다.

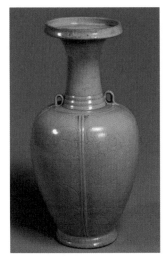 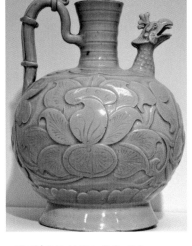

그림 55 | 중국 〈월주요 청자〉, 북송 그림 56 | 중국 〈요주요 청자〉, 북송

중국 북방 지역의 도요지인 요주요^{耀州窯}에서도 최고 수준의 청자를 생산했다. 〈요주요 청자〉^{그림 56}의 특징은 눈부신 광택의 녹색 유약과 깊이 파인 각화 문양이다. 백유나 흑유의 불투명 유약과 달리 청자의 유약은 투명한 유약을 사용하기에 농담의 입체감이 잘 드러난다.

고려에서는 12세기에 이르러 가장 아름다운 옥빛을 내는 데 성공했다. 10세기경의 청자는 아직 표면이 고르지 못하고 녹갈색을 띠었지만, 12세기에 이르면 맑고 고요한 연못을 들여다보는 듯한 투명한 옥빛을 띠게 된다. 고려에서는 이 푸른색을 비취옥의 색과 비슷하다 하여 '비색^{翡色}'이라고 불렀다. 고려인들은 청자에 적합한 철분을 함유한 흙을 찾기 위한 각고의 노력 끝에 전라도 강진과 부안에

서 최적의 흙을 찾아냈다. 부안은 흙과 물이 좋고 나무가 울창해 땔감이 풍부하여 양질의 그릇을 만들기에 좋은 조건이었다. 강진 역시 점성이 좋고 철분 함유량이 적당한 흙이 출토되어 최대의 청자 도요지가 될 수 있었다.

청자의 비색은 녹색 안료로 칠한 것이 아니라 유리질 속에서 빛이 산란하여 푸르게 보이는 것이다. 이것은 흙 속의 철분 함유량과 유약의 성분, 그리고 마지막으로 불의 심판을 거쳐 탄생한 것이다. 이는 인간의 의지로만 되는 것이 아니고 자연의 도움이 절대적으로 필요하다. 그래서 고려 시대 문인 이규보는 자신의 저서 『동국이상국집^{東國李相國集}』에서 고려청자의 아름다움을 "하늘의 조화를 빌린 것"이라고 노래했다.

나무를 베어 남산이 민둥해졌고 불을 지피니 연기가 해를 가렸어라.
푸른 자기 잔을 구워내 열에서 우수한 하나를 골랐구나.
선명하게 푸른 옥빛이 나니 몇 번이나 연기 속에 묻혔을까나.
영롱하기는 수정같이 맑고 단단하기는 산골^{山骨}과도 같네.
이제 알겠네, 술잔을 만든 솜씨는 하늘의 조화를 빌려 왔나 보구려.
가느다란 꽃무늬를 놓았는데 묘하게도 단청을 그린 것과 같구나.

담녹색이 감도는 맑은 비색의 〈청자 참외 모양 병〉^{그림 57}은 갈색의 흙이 변신한 것이라고 믿기 어려울 정도로 색상이 맑고 영롱하다. 여기에 여덟 잎의 꽃 모양으로 시작하는 긴 목과 농익은 참외 몸통과 여성의 주름치마를 연상하게 하는 굽으로까지의 연결이 우아

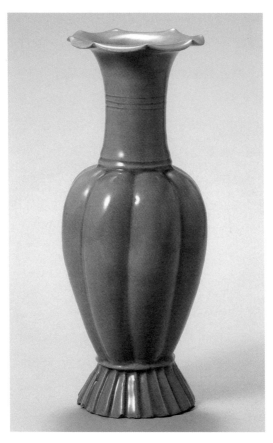

그림 57 | 〈청자 참외 모양 병〉, 12세기, 국립중앙박물관 소장

하기 그지없다. 별다른 장식이 없이 자연의 형태로 기능성을 부여하
고 은은한 광택을 내는 신비한 비색의 아름다움을 유감없이 보여주
고 있다.

중국에서는 청자의 색을 '신비하다'는 의미로 '비색^{祕色}'이라고 불

렸다. 중국인들은 청자를 왕에게 공물로 바쳤기 때문에 신하와 백성은 비색 자기를 사용할 수 없었다. 중국의 비색이 권위적인 의미라면, 고려의 '비색翡色'은 자연의 맑은 비취색에서 따온 이름이다. 그래서 그런지 고려의 비색은 맑고 비물질적인 정신성이 숭고하게 느껴진다.

이러한 고려청자의 비색이 청자의 본고장 중국에까지 크게 명성을 떨친 것은 우연이 아니다. 중국 북송 시대의 학자인 태평노인太平老人은 세상에서 가장 으뜸가는 것을 모아 낸『수중금袖中錦』이라는 책에서 "건주·촉 지방의 비단, 정요 백자, 절강의 차, 고려 비색 모두 천하의 제일인데, 다른 곳에서는 모방하고자 해도 도저히 할 수 없는 것들이다."라고 적었다. 당시 중국에도 인류 역사상 가장 아름답다고 자부하는 북송의 여관요汝官窯 청자가 있었다. 여관요의 비색도 아름답지만, 태평노인은 고려청자의 비색을 더 높이 본 것이다. 일본인들은 중국 청자를 모방하여 고가로 판매한 적은 있지만, 고려청자의 비색만큼은 도저히 흉내 낼 수 없었다고 한다.

고려인들에게 청색은 단순히 대상을 재현하는 물리적인 수단이 아니라 자연에 대한 애정과 무한한 우주를 상징하는 정신적인 색이었다. 서양 미술에서 이처럼 색 자체의 정신성을 드러내고자 한 것은 20세기 현대 미술에 와서야 시도되었다. 그 이전까지 서양 미술에서 색은 사물을 재현하는 수단에 불과했다.

추상미술의 선구자 칸딘스키는 1911년에 프란츠 마르크와 청기사파를 결성하는데, '청기사'라는 이름은 두 사람 모두 푸른색을 좋아했기 때문에 붙인 이름이다. 프란츠 마르크는 1차 세계대전에서

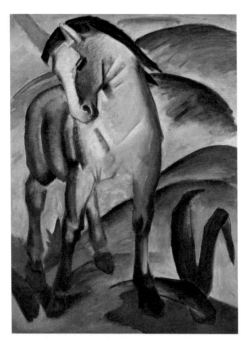

그림 58 | 프란츠 마르크, 〈푸른 말 1〉, 1911년

사망할 때까지 평생 〈푸른 말〉^{그림 58}을 즐겨 그렸다. 칸딘스키는 음악이 음의 조화를 통해서 감정을 표현하듯이, 회화도 순수한 색채를 통해서 감정을 표현할 수 있다고 믿었다. 특히 그는 "푸른색은 깊어질수록 그만큼 인간을 무한의 세계로 이끌고, 순수에로의 동경과 초감각적인 것에 대한 동경을 인간에게 일깨워준다. 푸른색은 하늘의 색깔이다."라고 주장했다.[16] 그는 청색을 세속적 물질주의에 대항하는 정신성의 상징으로 보았다.

　신비주의 철학에 심취했던 이브 클랭도 평생 청색을 통해 물리

적인 세계에서 벗어나 초자연적이고 형이상학적인 신비를 표현하고자 했다. 그는 "모든 색깔은 심리학적으로 구체적 또는 명백한 개념들을 연상시키지만, 청색은 기껏해야 바다와 하늘을 연상시킬 뿐이다."라고 말했다. 그래서 비물질적인 청색을 만들기 위해 합성수지와 솔벤트를 혼합하고 화학자들의 도움을 받아 '인터내셔널 클랭 블루International Klein Blue'를 만들고 특허까지 받았다. 그는 자신이 만든 청색을 일명 'IKB'로 부르면서 회화뿐만 아니라 조각에도 칠해 심오한 정신성을 표현했다.

고려청자는 비록 실용성을 위해 만들었지만 그것은 부차적이고, 청색을 통해 추상적인 정신성을 표현하고자 했다는 점에서 클랭의 청색 모노크롬과 상통한다. 그것도 인공 안료를 사용해서 만든 게 아니라 순수한 자연의 흙으로 신비한 푸른색을 낸 것이다. 그런 점에서 클랭의 'IKB'보다 훨씬 도달하기 어렵고 고차원적인 청색 모노크롬이라고 할 수 있다.

〈청자 도교 인물 모양 주전자〉그림 59는 머리에 보관을 쓰고 도포를 입은 사람이 구름 모양의 좌대 위에 앉아 천도복숭아를 얹은 그릇을 들고 있다. 고려청자는 대개 그릇의 용도와 어울리는 자연의 형상을 따온 것이 많지만, 간혹 이러한 인물상도 있다. 복숭아 앞으로 조금 튀어나온 부분이 주전자의 입구이고, 사람의 등에는 손잡이가 붙어 있다. 비록 기능적인 요소를 갖추고 있지만, 중요한 것은 클랭의 작품처럼 청색이 갖는 상징성이다. 전체적으로 맑고 광택이 나는 담녹색 유약을 발라 나온 은은하고 신비한 비색은 흙의 변신이라고 상상하기 어려울 정도다.

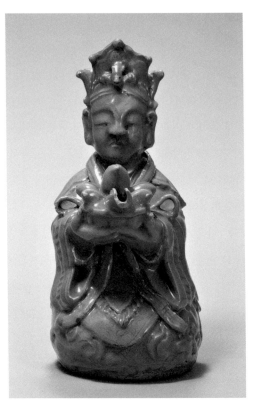

그림 59 | 〈청자 도교 인물 모양 주전자〉, 13세기 전반, 국립중앙박물관 소장

그릇의 기능에 맞는 자연물에서 착안하여 조형물로 형상화한 '상형 청자'는 일상에 자연을 끌어들이려는 고려인의 예술적 역량이 유감없이 발휘되었다. 〈청자 양각 죽절문 병〉^{그림 54(106쪽)}은 인위적인 문양을 가하지 않고 서른 개의 대나무 줄기가 위로 올라가면서 점차 열다섯 개의 줄기로 합쳐지다가 아가리가 나팔꽃같이 벌어지더니

어느덧 유연하고 우아한 곡선의 술병으로 변했다. 대나무 줄기가 만나는 파인 부분은 유약을 두껍게 발라 푸른색의 자연스러운 명암 효과를 얻고 있다. 이런 술병으로 술을 마시면 물을 넣고 마셔도 그윽한 대나무 향기에 그냥 취해버릴 것만 같다.

〈청자 죽순 모양 주전자〉그림 60는 죽순 모양의 몸체에 대나무 가지 모양으로 손잡이를 만들고 뚜껑은 죽순을 잘라 올려놓은 모양으로 상큼한 조형미를 보여주고 있다. 죽순의 몸체에는 가늘고 섬세한 음각 선으로 은은하게 잎맥을 표현하여 문양이 비색의 통일감을 해치지 않게 하였다.

〈청자 석류 모양 주전자〉그림 61는 석류 4개를 이용하여 아름다운 주전자를 만들었다. 3개의 석류 위에 석류 1개를 올려놓아 안정된 삼각 구도로 몸통을 만들고 가지를 응용하여 자연스럽게 손잡이가 되게 하였다. 각각의 석류에는 하얀 돋을무늬로 씨앗을 표시하여 자손 번창의 상징적인 의미를 담았다.

〈청자 복숭아 연적〉그림 62은 복숭아 한 개를 몸체로 삼아 가지 하나에 잎사귀를 덧붙여 손잡이를 만들고, 이파리 2개를 둥글게 말아 출수구가 되게 하였다. 농익은 복숭아의 탐스러운 형태와 아름다운 비색이 잘 조화되어 깜찍하고 앙증스러운 연적이 되었다. 이처럼 식물의 형태와 우아한 곡선을 살린 것이 상형 청자의 매력이다.

〈청자 상감 국화 무늬 탁잔〉그림 63은 찻잔과 잔 받침이 한 벌을 이룬 그릇이다. 한 송이 연꽃이 피어 있는 듯한 찻잔의 연꽃잎 하나하나에는 각각 국화꽃이 새겨져 있다. 이런 찻잔의 유형은 고려 시대에 가장 많이 만들어진 형식으로 차 한 잔을 마시면서도 자연을 음

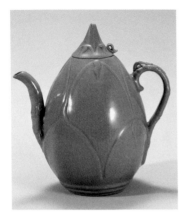
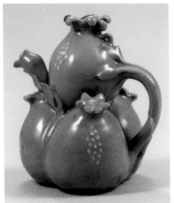

그림 60 | 〈청자 죽순 모양 주전자〉, 12세기, 국립중앙박물관 소장(왼쪽)
그림 61 | 〈청자 석류 모양 주전자〉, 12세기, 국립중앙박물관 소장(오른쪽)

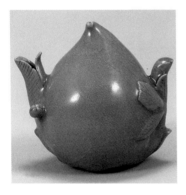
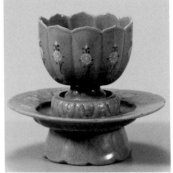

그림 62 | 〈청자 복숭아 연적〉, 12세기, 삼성미술관 리움 소장(왼쪽)
그림 63 | 〈청자 상감 국화 무늬 탁잔〉, 13세기, 국립중앙박물관 소장(오른쪽)

미하고자 했던 귀족들의 우아한 정취가 느껴진다.

〈청자 비룡 모양 주전자〉[그림 64]는 상상의 동물인 용과 물고기를 절묘하게 섞어놓은 것이다. 물이 나오는 주구는 용의 머리 모양으로

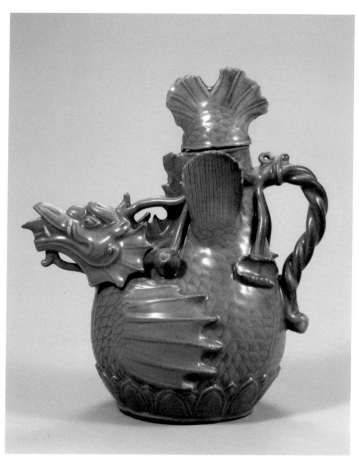

그림 64 | 〈청자 비룡 모양 주전자〉, 12세기, 국립중앙박물관 소장

되어 있고, 잔뜩 웅크려 터질 듯한 긴장감을 주는 둥근 몸은 어느덧 꼬리를 하늘로 힘차게 뻗어 올리고 있다.

얼굴 양쪽 가장자리에는 지느러미가 활짝 펼쳐져 있고, 뚜껑 부

분을 이루는 꼬리는 물고기로 변해 있다. 거의 U자형에 가깝게 꺾인 몸체와 위로 솟은 꼬리의 형태가 수면 위로 힘차게 도약하는 어룡의 모습이다. 받침 부분은 연꽃 모양으로 되어 있는데, 용머리와 몸통의 윗부분을 이어서 겹으로 꼬아 손잡이를 만들어 붙였다. 용과 물고기와 연꽃을 결합한 천진난만한 상상력을 구현하는 능숙한 솜씨가 돋보이는 이 작품을 통일시키는 힘은 역시 신비감을 주는 영롱한 비색이다.

〈청자 상감 구름학 무늬 매병〉그림 65은 좁은 아가리와 넓은 어깨, 그리고 밑이 홀쭉하게 생긴 병이다. 여성의 몸매를 연상시키는 풍만하고 유려한 곡선이 우아하다. 한국 매병은 대개 기형이 좌우대칭이 아니라 약간 삐뚜름하게 틀어져 있다. 이러한 한국 도자기의 특징은 기술의 부족이 아니라 인위성을 피하고 자연의 생명력을 반영하기 위한 것이다. 사실 살아 있는 자연은 언제나 변해가는 과정 중에 있기에 언제나 비정형의 균제를 이루고 있다.

이 도자기의 풍만한 몸통 위에는 구름과 학이 창공을 날고 있는데, 자세히 보면 붓으로 그린 것이 아니라 음각으로 판 뒤에 다른 색깔의 흙을 메운 것이다. 이처럼 은은하게 문양과 몸체를 일체화시키는 상감기법은 나전칠기나 금속공예의 입사入絲 기법을 응용한 것으로 다른 나라 도자기에는 찾아보기 어려운 독자적인 기법이다. 푸른 하늘에 구름과 새가 날고 있지만, 모두 자연의 재료인 흙의 변신이다.

〈청자 포도 동자 무늬 조롱박 모양 주자〉그림 66의 아름답고 유려한 곡선은 자연의 조롱박그림 67에서 따온 것이다. 팝아트가 평범한 일상

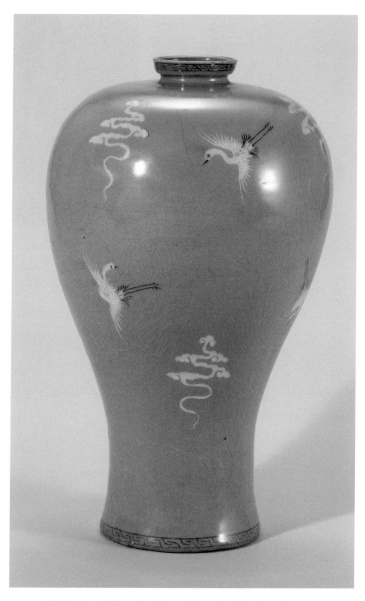

그림 65 | 〈청자 상감 구름학 무늬 매병〉, 12세기, 국립중앙박물관 소장

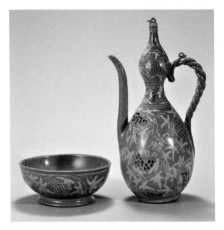

그림 66 | 〈청자 포도 동자 무늬 조롱박 모양 주자〉, 13세기, 국립중앙박물관 소장(왼쪽)
그림 67 | 조롱박의 우아한 곡선(오른쪽)

을 다시 보게 하듯이, 이 주전자(주자)를 보면 자연의 조롱박이 이렇게 아름답게 생겼구나 하는 것을 새삼 느끼게 한다. 주전자 표면에는 포도 넝쿨이 상감기법으로 새겨져 있고, 여기에 여덟 명의 아이들이 포도나무에서 익살스럽게 놀고 있다. 포도알의 선홍색은 구리 성분의 안료를 사용하여 무늬를 그린 후에 구워내는 동화銅畵 기법으로 제작한 것이다.

이처럼 고려청자는 왕실과 귀족을 위한 용도로 제작되었음에도 인위적인 장식을 최소화하고 자연에서 가져온 형태와 곡선, 그리고 자연을 연상하게 하는 신비한 색채를 통해 깊은 정신성을 표현했다. 이것은 귀족들의 고상한 취미와 탈속적으로 피안의 세계를 동경한 불교의 정신성, 그리고 자연을 사랑한 소박한 민족성이 융합된 결과라고 할 수 있다.

분청사기
천진하고 자유분방한 표현주의적 감성

분청사기는 바탕흙 위에 화장하듯이 백토로 분장을 하고 유기질의 유약을 입혀서 만든 도자기다. 이러한 분장 기법은 다른 나라에서도 종종 발견되지만, 한국의 분청사기는 그 표현의 다양성과 현대적 감각에 있어서 신선하고 독보적이라고 평가될 만하다. 중국 북송대의 자주요에서 민간용기로 생산된 도자기와 관련이 있어 보이지만, 그 영향 관계는 확실하지 않고 양식적 차이도 분명하다.

일각에서는 분청사기를 고려청자와 조선백자 사이에 나타나는 과도기 양식으로 치부하거나 청자의 쇠퇴기에 나타나는 매너리즘 정도로 평가하기도 한다. 그러나 분청사기는 여말선초의 시대 상황의 변화에 따른 새로운 민중적 미감이 반영된 도자기로 200년 가까이 이어지며 독립된 장르로 자리매김하였다.

영국의 세계적인 현대 도예가 버나드 리치는 "현대 도예가 나아갈 길을 조선 시대의 분청사기가 이미 다 제시한바, 우리는 그것을 목표로 나아가야 한다."라며 한국의 분청사기를 높게 평가했다. 청자는 흙을 감추면서 비취색의 고고함을 드러내지만, 분청사기는 흙의 물성을 드러내고 형태나 문양도 자유로워 현대적 감각이 돋보인다.

분청사기가 등장하게 되는 15세기 전후는 고려에서 조선으로 왕조가 바뀌는 정치적 혼란기였다. 청자의 수요층이었던 고려의 왕실과 귀족들은 불교를 통해 나라를 지키고 개인의 안녕과 행복을 얻고자 했다. 그래서 청자에는 피안의 세계를 동경하는 불교의 이상과 풍류를 즐기는 귀족들의 우아한 정서가 반영된 것이다. 그런데 고려가 망하자 국가 주도로 운영되던 관요^{官窯}의 기능이 마비되고 관요의 도공들이 전국으로 흩어져 서민들의 생활에 필요한 실용적인 그릇을 만들게 된다.

도자기의 수요자가 귀족에서 서민으로 바뀌자 자연스럽게 정형화된 청자에서 벗어나 서민들의 취향과 감성이 반영된 도자기를 만들게 된 것이다. 이러한 변화는 17세기 네덜란드에서 정물화와 풍경화가 그려지게 된 배경과 유사하다. 당시 네덜란드는 종교개혁으로 그동안 왕실과 귀족 계급의 후원자들이 사라지고 수요층이 상업으로 부를 축적한 중산층으로 변하면서 종교화 대신 서민들의 취향을 반영한 정물화나 풍경화가 그려졌다.

그림 68 | 〈분청사기 인화 승렴문 태항아리〉, 15세기 전반, 삼성미술관 리움 소장

분청사기에는 시대적 전환기에 종교적·사회적 이데올로기에서 벗어난 서민들의 자유롭고 소박한 미의식이 반영되어 있다. 14세기 말에서 15세기 초의 분청사기는 고려 말의 상감청자와 크게 다르지 않았지만, 도장을 만들어 그릇 표면에 반복하여 찍고 백토로 채우는 인화문印花文 분청사기가 등장하여 왕실과 관청의 그릇으로 사용되었다.

태胎를 담는 그릇으로 사용되었던 〈분청사기 인화 승렴문 태항아리〉그림 68는 큼지막한 항아리에 줄무늬와 같이 작은 점들로 새끼줄 모양의 승렴문繩簾文을 무수히 찍어 문양을 만들었다. 이 항아리의 표면을 확대하여 평면에 펼치면 현대 추상화가 김환기의 〈점 시리즈〉그림 149(256쪽)가 연상된다.

중국에서는 북송 시대 자주요에서 분청사기와 비슷한 태토에 백토로 분장한 도자기가 생산되었다. 〈자주요 도자〉그림 69는 거친 표면을 흰색 유약으로 깨끗하게 단장하고 검은색이나 갈색 안료로 그림을 그렸다. 이처럼 민간 주도의 공방에서 나온 도자기는 청자나 백자처럼 황실의 간섭 없이 자유롭게 제작되어 중산층의 사랑을 받았다. 이후 원대부터 도자기에 무늬를 치장하는 기술이 크게 발달한다. 명대에는 채색 기법이 더욱 발달하여 화려한 무늬를 넣은 오채 도자기와 유럽의 코발트와 중국의 고령토를 결합한 청화백자가 유행한다.

조선에서는 15세기 후반에 명나라에서 질 좋은 청화백자가 들어오자 분청사기보다 맑고 깨끗한 백자를 선호하게 된다. 그래서 경기도 광주에 백자의 관요를 세우고 왕실에 필요한 자기를 생산함으로

써 분청사기는 지방의 민요民窯가 담당하게 된다.

용도가 귀족용에서 서민을 위한 그릇으로 변하자 분청사기는 더욱 소박하고 자유분방해졌다. 중국에서는 관요와 민요의 차이가 컸지만, 조선은 그 차이가 적고 민요에서 더 좋은 작품이 나오기도 했다. 〈분청사기 박지 연화어문 편병〉그림 70은 백토로 분장한 후에 연꽃과 물고기,

그림 69 | 중국 〈자주요 도자〉, 북송 시대

새 등의 문양을 자유로운 구성으로 꽉 차게 그리고 배경 부분의 백토를 긁어내는 박지剝地 기법을 사용했다.

태토에 백토를 바른 후 칼이나 못 등 날카로운 것으로 문양을 음각하는 조화彫花 기법은 드로잉이 더 자유분방하다. 〈분청사기 조화 새 무늬 병〉그림 71은 둥근 몸체에 풀이나 옻을 칠할 때 쓰는 귀얄로 백토를 두껍게 칠하고 선으로 문양을 그렸다. 하늘을 나는 새를 몇 개의 선으로 그렸지만, 무심하게 그은 선은 잘 그리려는 의지가 전혀 없어 마치 천진난만한 어린이의 낙서처럼 보인다.

어린이들은 자신의 느낌과 상상에 의존하여 그리기에 기술적으로 미숙해 보이지만, 표현이 진솔하고 생명력이 있다. 그러한 상태는 관습적 전통에서 벗어나 자신의 개성을 표현하고자 하는 현대 작가들이 도달하고 싶은 이상이었다. 그래서 마티스는 "예술가는 어린이

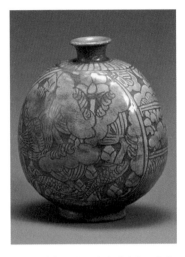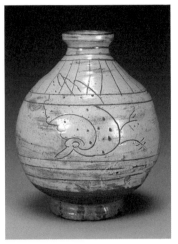

그림 70 | 〈분청사기 박지 연화어문 편병〉, 15세기, 성보문화재단 소장(왼쪽)
그림 71 | 〈분청사기 조화 새 무늬 병〉, 15세기, 삼성미술관 리움 소장(오른쪽)

의 눈으로 세상을 바라보아야 한다."라고 했고, 피카소는 "모든 아이
는 예술가다. 나는 어린아이처럼 그리는 데 80년이 걸렸다."라고 말
했다. 파울 클레 역시 "나는 갓난아이가 되어 원초적인 상태에 도달
해보고 싶다."라고 말했다.

　〈분청사기 조화 모란 넝쿨무늬 편병〉그림 72은 물레 성형 후 앞뒤
양면을 두들겨 납작하게 만든 후 양면에 모란의 넝쿨무늬를 새겨 넣
었다. 천진한 어린이 그림처럼 모란꽃을 그리는가 하더니 어느덧 낙
서 같은 선으로 무심하게 구상에서 벗어났다. 사실 꽃이면 어떻고
구름이면 어떠하랴. 그냥 무언가가 그려져 있고, 무언가를 담을 수
있으면 그만 아닌가. 측면에는 삼단으로 나누어 알 수 없는 추상적
인 선과 점으로 채웠다.

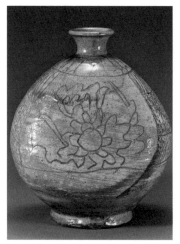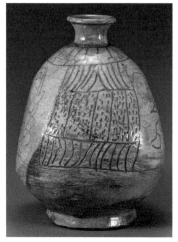

그림 72 | 〈분청사기 조화 모란 넝쿨무늬 편병〉, 15세기, 국립중앙박물관 소장

　　〈분청사기 조화 수조문 편병〉^{그림 73}은 마치 초현실주의 화가 호안 미로의 드로잉을 보는 것 같다. 미로는 관습의 속박을 받지 않는 자유로운 이미지를 무의식으로부터 끌어내기 위해 자동기술법을 통해 아무런 의도 없이 그리면서 형태가 스스로 드러나게 했다. 분청사기에는 그러한 현대적 감각의 무의식적인 선들이 거침없이 표현되고 있다.

　　〈분청사기 조화 선조문 편병〉^{그림 74}은 그릇 표면을 대충 구획하고 낙서하듯이 선들을 무심하게 그어 채워 넣었다. 이처럼 일정한 패턴 없이 그어진 즉흥적인 선이야말로 다른 나라 도자기에서 찾아보기 어려운 분청사기의 특징이다. 어떤 규정된 형식에 얽매이지 않는 이러한 무심한 자유가 있기에 버나드 리치는 분청사기에 "현대 도예

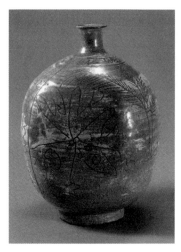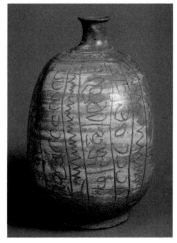

그림 73 | 〈분청사기 조화 수조문 편병〉, 15세기, 삼성미술관 리움 소장

가 나아갈 길이 제시되어 있다."라고 말한 것이다.

또 다른 〈분청사기 조화 선조문 편병〉^{그림 75}에 새겨진 드로잉은 마치 미국의 현대 화가 사이 톰블리의 드로잉이 연상될 정도로 자유분방하다. 무언가를 닮게 그려야 한다거나 잘 그려야 한다는 속박에서 벗어난 이러한 즉흥적인 선들이 편안하게 느껴지는 건 인위적인 기교를 넘어서는 본능의 자유가 느껴지기 때문이다. 이것은 세련되게 잘 그리는 것보다 훨씬 어려운 일이다. 잘 그리는 것은 기교의 숙달을 통해 가능하지만, 자유로운 건 자신의 관습과 기교를 버리고 본능에 맡겨 저절로 나오는 경지이기 때문이다. 분청사기 장인들의 이러한 경지는 현대 추상표현주의 화가들이 무의식에 도달하기 위해 시도한 자동기술법과 상통하는 점이 있다.

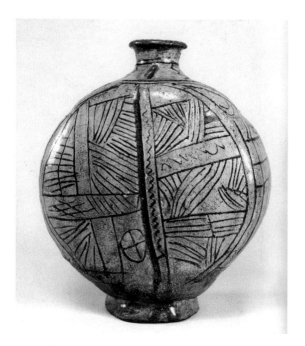

그림 74 | 〈분청사기 조화 선조문 편병〉, 15세기경

　〈분청사기 철화 당초문 장군〉그림 76은 옆으로 길쭉한 몸체로 된 장
군인데, 이는 물·술·간장 같은 액체를 담는 용도로 만들어졌다. 이
그릇은 거친 붓질로 백토 분장을 하고 그 위에 산화철로 덩굴 문양(당
초문)을 대범하게 자유분방한 필선으로 그려 넣었다. 이처럼 즉흥적
필력이 느껴지는 활달한 문양은 청자에서는 상상하기 어려운 파격이
며, 현대 표현주의 회화를 연상시킨다. 사실적인 재현에서 벗어나 작
가의 내면 감정을 표출한 표현주의처럼 분청사기는 질박한 표면에 자
유분방한 문양이 특징이다.

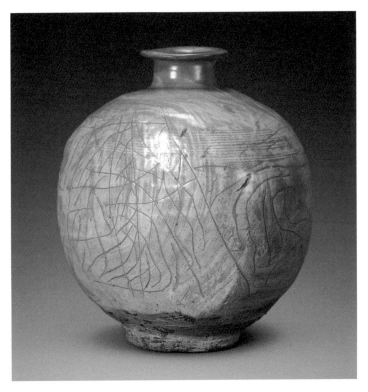

그림 75 | 〈분청사기 조화 선조문 편병〉, 15세기, 삼성미술관 리움 소장

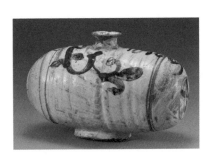

그림 76 | 〈분청사기 철화 당초문 장군〉, 16세기, 호림박물관 소장

16세기 전후에 나타나는 귀얄 기법은 그릇 표면에 솔이나 풀비로 백토를 단번에 쓱쓱 문질러 바른 것이다. 그러면 귀얄 붓이 지나간 곳과 그렇지 않은 곳으로 나뉘고 빠른 속도

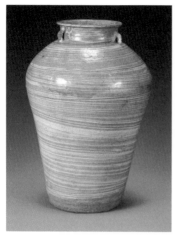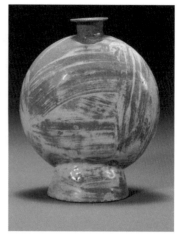

그림 77 | 〈분청사기 귀얄문 태호〉, 16세기, 삼성미술관 리움 소장(왼쪽)
그림 78 | 〈분청사기 귀얄문 편병〉, 15~16세기, 삼성미술관 리움 소장(오른쪽)

의 운동감이 느껴지는 붓 자국이 자연스럽게 남는다. 〈분청사기 귀얄문 태호^{胎壺}〉^{그림 77}는 물레를 돌리면서 귀얄 붓으로 백토를 단번에 칠한 것이다. 여러 번 덧칠하면 이런 붓 자국의 속도감을 얻을 수 없다. 거칠고 빠른 붓자국의 경쾌함과 귀얄문 두께의 자연스러운 변화가 몰입의 순간을 전하고 있다.

　〈분청사기 귀얄문 편병〉^{그림 78}은 더 대담하고 경쾌한 붓질로 한 치의 망설임도 없이 가로로 세로로 쓱싹 하고 끝내버렸다. 대충 칠하고 만 것 같지만, 사실 섬세하게 치장하고 꼼꼼하게 묘사하는 것보다 여기서 손을 떼는 것이 더욱 어렵다. 짧은 순간에 즉흥적으로 모든 것을 단번에 결정해야 하기 때문이다.

　자연의 형상에서 가져온 청자가 구상 조각의 성격이 있다면, 질

박한 표면과 자유분방한 선묘가 중시되는 분청사기는 추상 회화적인 요소가 강하다. 또 기교를 멀리하고 어디에도 얽매이지 않는 자유로움을 추구한다는 점에서 선종禪宗의 정신과 통한다. 경전을 통한 점진적인 수행을 중시한 교종과 달리 선종은 참선을 통해 곧바로 내면의 본성에 도달하고자 한 대승불교의 한 종파다.

선종이 경전에 얽매이지 않고 곧바로 내면의 본성에 도달하고자 했듯이, 분청사기는 정형화된 형식에 의존하지 않고 자유롭고 즉흥적인 표현을 중시했다. 이를 위해서는 관습과 기교를 멀리하고 무심하게 본능의 소리에 귀 기울여야 한다. 이때 비로소 '즉흥'적 표현이 가능하다. 칸딘스키는 즉흥을 "무의식의 세계에서 갑작스럽게 일어난 상황의 전개"이고 이것이 "영혼을 진동시키고 가슴을 울리게 한다."라고 말했다.

대승불교에 심취했던 야나기 무네요시가 한국 도자기를 보고 크게 감동한 것도 이러한 점이다. 그는 "근대의 작품들이 보이는 놀라운 타락은 쓸데없이 기교에 집착했기 때문"이라고 진단하고, "자연을 떠난 작위는 아름다움의 말살에 지나지 않는다."라고 주장했다. 15~16세기 작품에서 이처럼 현대 표현주의적 감성이 드러나는 것은 주목할 만한 일이다. 그러나 주관적인 개인의 감정 분출로 나아간 서양의 표현주의와 달리 분청사기는 인간의 소박한 본성에서 나오는 영혼의 자유를 추구한다는 점에서 수행적 성격이 강하다.

조선백자

자연의 근원으로 환원한 백색 모노크롬

한국의 도예사는 고려청자에서 분청사기를 거쳐 조선백자로 이어진다. 이러한 변화는 시대 상황의 변천과 왕조 이념의 변화를 그대로 반영하고 있다. 흥미로운 점은 한국 도예에 영향을 준 중국의 도예는 후기로 올수록 더욱 화려하고 장식적으로 변했지만, 한국의 경우는 그 반대로 점차 더 단순하고 소박해졌다는 것이다. 한국 도자기는 중국이나 일본 도자기에 비하면 장식과 기교가 적어 매우 소박하게 느껴진다. 그래서 사람의 눈을 끄는 기교나 화려함은 없지만, 자극적이지 않고 친근하여 보면 볼수록 끌리는 매력이 있다.

청자가 귀족들의 풍류와 고상한 취미를 반영하여 우아한 형태와 비색을 통해 자연의 신비를 담아냈다면, 분청사기는 서민들의 천진한 감성이 반영되어 질박하고 자유분방한 표현으로 변했다. 그리

고 백자에 이르면 조선 선비들의 절제되고 청빈한 생활 태도가 반영되어 단순하고 추상적으로 변모했다. 이러한 변화는 서양 미술이 재현주의에서 현대 표현주의를 거쳐 미니멀리즘으로 귀결되는 과정과 유사하여 흥미롭다.

백자는 흰색의 고령토에 투명한 유약을 입혀 고온에서 환원염으로 구워 만든다. 청자 역시 고령토를 사용하지만, 백자의 흙은 순도가 훨씬 높고 유약에 불순물이 적어 청자보다 균열이 적다.

조선에서 백자가 성행하게 된 것은 당시 중국에서 전해진 백자가 왕실과 귀족들의 호응을 얻었기 때문이다. 조선왕조가 정비될 무렵에는 서민적 취향의 분청사기가 유행하였지만, 분청사기의 투박하고 자유분방함이 귀족들의 취향과 거리가 있었다. 그러나 백자는 조선이 새로운 국가 이념으로 채택한 유교의 성리학과 잘 부합되었고 왕실의 품위에 적합한 고상한 격조가 있었다. 그래서 경기도 광주에 분원을 세우고 본격적으로 백자를 생산하게 된다. 광주는 백자를 만들기에 적합한 흙이 출토되었고 불을 땔 수 있는 목재가 충분하여 백자 생산을 위한 최적의 도시였다.

조선에서 백자의 유행은 성리학의 부흥과 관련이 깊다. 탈속적인 열반의 세계를 동경한 불교와 달리 성리학은 일상에서 청빈하고 소박한 삶을 중시했다. 군자의 도덕적 이상을 추구한 선비들은 재물을 탐하거나 세속의 공명이나 권력욕에 물들지 않고 시류에 영합하는 걸 비루하게 여겼다. 그래서 청빈하고 절제된 삶을 미덕으로 삼

그림 79 | 〈백자 달항아리〉, 18세기 전후, 국립중앙박물관 소장

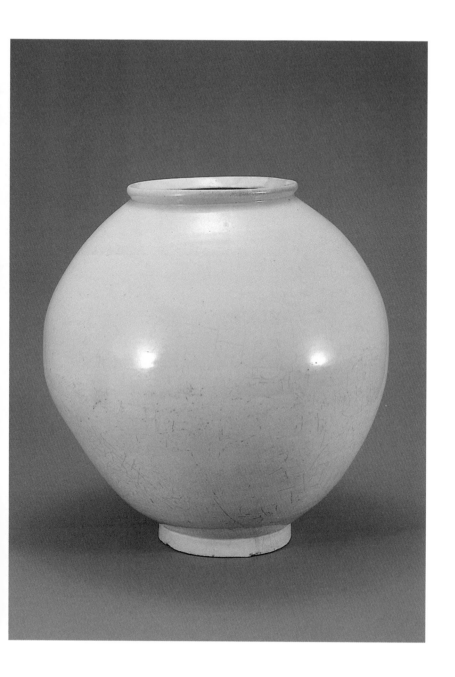

그림 80 | 경덕진에서 생산된 명대의 〈오채 자기〉, 16세기(왼쪽)
그림 81 | 청대 건륭제 때 생산된 〈법랑채 자기 화병〉(오른쪽)

았고, 이러한 선비의 이상이 반영되어 더욱 절제되고 소박한 도자기
를 선호하게 된 것이다.

중국에서는 명나라 때 경덕진(강서성 북동부 도시)에 궁정용 도자기
가마가 세워지고, 그릇 표면에 적색, 녹색, 황색의 안료를 녹여 문양
을 그린 뒤 2차 소성한 〈오채 자기〉그림 80가 만들어져 해외에까지 수
출된다. 청나라 때는 〈법랑채 자기 화병〉그림 81처럼 정교하고 세련된
채색 기법이 다양하게 발달하여 더욱 화려하고 장식적인 도자기가
인기를 끌게 된다.

중국 왕실은 후대로 올수록 청자나 백자보다 화려하고 장식적인
도자기를 선호하였다. 특히 당시 경덕진에서 생산된 청화백자는 유
럽까지 퍼져나가며 선풍적인 인기를 끌었다. 백자를 만들려면 우선

흰색의 고령토가 나와야 하는데, 경덕진의 고령(가오링)에서 나오는 고령토는 백자 생산에 최적화된 흙이었다.

그림 82 | 유럽을 매료시킨 중국의 〈청화백자〉, 15세기

청화백자는 고령토로 만든 백자 기형에 이란의 고원인 카샨에서 수입한 코발트로 무늬를 그린 것이다. 서아시아 이슬람의 상징인 코발트는 돌덩어리 상태인 원석을 잘게 부수고 곱게 갈아 물에 녹이면 진한 회색이 되지만, 섭씨 1,250도에서 구우면 푸른색으로 변한다. 순백의 도자에 눈부신 청색 안료로 문양을 넣은 〈청화백자〉그림 82는 유럽의 황실을 매료시켜 중국은 유럽에서 많은 은화를 벌어들일 수 있었다.

중국의 도자기를 실은 배가 네덜란드에 도착하면 곧장 경매에 부쳐져 막대한 금액에 팔려나갔고, 유럽 각국의 왕과 귀족들은 자신의 부와 권력을 과시하고자 경쟁적으로 도자기를 사들였다. 유럽에 백자가 크게 유행하자 유럽의 황제들은 앞을 다투어 연금술사에게 백자를 만들어내라고 요구했으나 백자 생산 기술을 알 수 없어 번번이 실패했다. 그들은 백자에 적합한 고령토를 찾지 못해서 17세기까지 백자를 생산하지 못했다.

16세기 말에는 피렌체의 메디치 궁정 공방에서 백자와 비슷한

그림 83 | 중국 청화백자를 흉내 낸 이탈리아 〈메디치가 청화백자〉, 16세기

도자기를 만들어냈다. 토스카나 대공 프란체스코 1세의 후원으로 만들어진 〈메디치가 청화백자〉그림 83는 중국의 청화백자와 비슷하게 보이지만, 색깔만 청화백자를 닮았을 뿐이다. 결정적으로 고령토로 만든 것이 아니고 저온에서 소성해서 강도가 무르고 약하다.

유럽에서 본격적으로 백자 제작에 성공한 것은 18세기 초 드레스덴 작센의 선제후 프리드리히 아우구스트에 의해서다. 동양 문물에 심취하여 중국산 도자기의 열렬한 수집가였던 그는 발명가 치른하우스에게 백자의 제작 비법을 알아내라며 지원과 압박을 가했다. 연금술사인 요한 뵈트거까지 가세했으나 실패를 거듭한 끝에 뵈트거가 1710년에 백자 생산에 성공한다. 그들은 제조공법의 보안을 위해 드레스덴 근교의 마이센에서 유럽 최초로 마이센 도자기를 생산하게 된다.그림 84 이후 마이센은 세계 도자 산업의 중심지가 되었고, 그 열기가 프랑스 세브르 자기와 네덜란드의 델프트 자기, 영국의 본차이나로 이어지며 유럽의 도자기 문화가 번성하게 된다.

한편, 중국과 한국보다 도자 기술이 뒤처져 있던 일본은 임진왜란 때 끌려간 조선 도공에 의해 1630년대부터 백자를 만들기 시작

그림 84 | 독일 마이센 도자기인 〈바루스터병〉, 1722~1723년경(왼쪽)
그림 85 | 일본 아리타에서 조선 도공 이삼평의 주도로 생산한 〈이마리 자기〉,
17세기 후반(오른쪽)

했다. 규슈 북부 아리타의 〈이마리 자기〉^{그림 85}는 조선인 이삼평이 주
도하였는데, 여기서 생산한 백자는 네덜란드를 비롯한 유럽 황실에
수출되었다. 당시 중국은 명나라에서 청나라로 교체되는 혼란기여
서 도자기 수출을 일시 중단하고 있었기에 일본은 그 틈새를 공략하
여 유럽 시장을 개척할 수 있었다. 특히 〈이마리 자기〉는 중국 도자
기보다 고가에 판매되어 에도 시대 일본 경제를 이끄는 중추 역할을
했다. 이후 유럽에 자포니즘 열풍이 불게 된 것도 도자기가 그 선봉
역할을 했다.

조선에서는 15세기 조선왕조가 체제를 정비한 이후부터 본격적
으로 백자가 생산되었다. 조선 역시 중국 도자기의 영향을 받았는

데, 처음에는 주로 청화백자를 생산했다. 15세기 경기도 광주의 분원에서 생산된 〈백자 청화 매화 대나무 무늬 항아리〉^{그림 86}는 당당한 기형에 따스한 유백색의 표면이 일품이다. 여기에 그림 솜씨가 뛰어난 화원이 청화 안료로 사군자를 그리듯이 매화를 그려 넣었다.

그림에 사용된 코발트블루는 실크로드가 지나는 길목인 이란의 고원 카샨에서 생산된 것이다. 조선에서는 당시 코발트가 생산되지 않아 고가에 중국에서 수입하였기에 왕실용 백자에만 사용되었다. 17~18세기에 이르면 중국과 조선뿐만 아니라 일본과 유럽까지 백자를 생산하게 되지만, 조선의 백자는 따스하고 부드러운 백색에 단순화된 문양으로 약간의 감식안이 있는 사람이라면 어렵지 않게 구별할 수 있을 정도로 뚜렷한 개성이 드러난다.

조선에서는 구하기 어려운 청화 안료 대신에 산화철이 많이 함유되어 갈색이 감도는 철사^{鐵砂} 안료나 붉은색 안료인 진사^{辰砂}를 많이 사용하였다. 〈백자 철화 포도문 항아리〉^{그림 87}는 큼직한 몸체에 어깨에서 급격히 좁아지며 흐르는 곡선이 여인의 풍만한 몸매를 연상하게 한다. 약간 푸른빛이 도는 유백색 바탕에 철사 안료로 그린 포도 줄기는 화선지에 물감이 번져나가는 듯한 효과와 선의 강약이 자유로워 마치 한 폭의 문인화를 보는 듯하다. 이처럼 회화적인 문양과 비정형의 유려하고 우아한 형태는 다른 나라 백자에서 찾아보기 어려운 특징이다. 특히 광택이 적고 부드러운 느낌이 나는 유백색은 차가운 도자기에서 따스한 온기를 느끼게 한다.

야나기 무네요시가 동아시아 삼국의 미술을 비교하면서 "한국은 선, 중국은 형, 일본은 색"이라고 했고, 버나드 리치는 "한국은 선, 중

그림 86 | 〈백자 청화 매화 대나무 무늬 항아리〉, 15세기, 삼성미술관 리움 소장

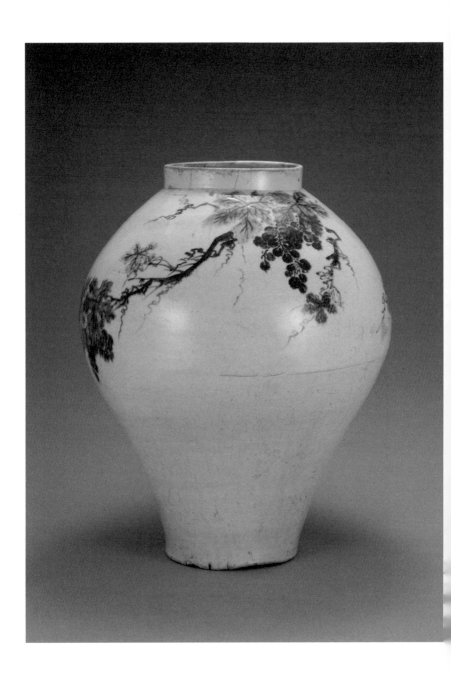

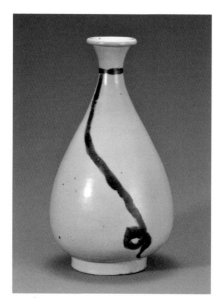

그림 88 | 〈백자 철화 끈 무늬 병〉, 16세기, 국립중앙박물관 소장

국은 색, 일본은 형"이 특징적이라고 보았다. 중국과 일본에 대한 평가는 달라도 한국은 선이 중요한 조형 요소라는 데는 이견이 없다. 이러한 한국 도자기의 비대칭적인 선은 기술 부족이 아니라 자연의 살아 있는 생명력을 지성으로 재단하지 않으려는 의도에서 비롯된 것이다.

〈백자 철화 끈 무늬 병〉그림 88은 철화로 문양을 최소화하여 선 하나로 끝내버렸다. 목 부분에 둥글게 끈을 감아 밑으로 길게 늘어뜨

그림 87 | 〈백자 철화 포도문 항아리〉, 18세기, 이화여자대학교 박물관 소장

리고 끝부분에서 둥글게 말린 모습은 마치 넥타이를 맨 것처럼 보여 '넥타이 병'이라는 별명이 있다. 이처럼 현대적 감각이 느껴지는 서정적이고 즉흥적인 문양은 다른 나라 도자기에서는 찾아보기 어려운 특징이다.

이러한 단순한 문양마저 없앤 것이 순백자이다. 〈백자 달항아리〉그림 89는 둥근 형태가 보름달을 연상시킨다고 하여 '달항아리'라고 불린다. 이 항아리는 크기가 커서 물레를 한 번에 올리지 못하고 상하 부분을 따로 만들어 접합시킨 것이다. 한 품으로 안기에 벅찬 크기임에도 아무런 장식을 하지 않았다. 유백색의 표면은 마치 눈 덮인 설원처럼 광활한 순백이 펼쳐져 있고, 사용 과정에서 불순물이 배어 생긴 크고 작은 얼룩들이 자연스럽다. 유약은 무색투명하여 바탕흙의 백색을 그대로 투과해 보이고, 그릇 전면을 뒤덮은 유백색은 따스한 온기가 느껴진다.

이러한 달항아리는 중국의 영향에서 벗어나 주체적 문화를 모색하던 18세기 영·정조 시대에 유행한다. 그릇의 용도는 단순히 왕실의 저장 용기인지, 액체류를 담는 그릇인지는 정확히 알 수 없지만, 분명한 점은 이러한 형태가 단지 기능적인 차원에서 만들어진 것은 아니라는 것이다. 만약 주전자나 접시처럼 생활 속에서 확실한 기능이 있다면 다른 나라에서도 많이 만들어졌을 것이다. 이러한 순백의 둥근 항아리는 도자기의 본고장인 중국뿐만 아니라 유럽에서도 찾아보기 힘든 독창적인 양식으로, 여기에는 한국인 특유의 미의식이 담겨 있다.

동양미술사학자 마이클 R. 커닝엄은 "서구인들이 조선백자가 지

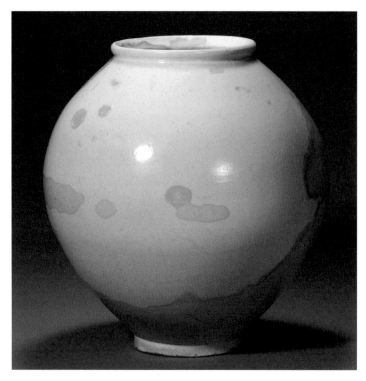

그림 89 | 〈백자 달항아리〉, 18세기 전후, 삼성미술관 리움 소장

닌 미의 세계에 다가서기 위해서는 한국 그 자체와 문화사에 상당히 깊이 파고들어 가야 한다."라고 말했다. 천손 신앙이 있었던 한국인들에게 흰색은 빛과 하늘을 상징한다. 한국인들이 흰옷을 즐겨 입어 '백의민족'이라고 불린 것도 이 때문이다.

사실 한국적 미니멀리즘은 18세기에 달항아리에서 완성되었다고 해도 과언이 아니다. 달항아리는 청자의 구상적 단계와 분청사기

의 표현주의 단계를 거쳐 점차 추상화로 나아가 도달한 백색 모노크롬이라고 할 수 있다. 그러나 서양의 미니멀리즘이 탈재현적인 '자기지시성'과 '현존성'으로 귀결하였다면, 달항아리는 만물의 본질로서 빛의 '파동성'과 생동적으로 작용하고 있는 '과정성'을 드러내고 있다.

한국미에 대한 애정이 많았던 최순우는 아주 심하게 일그러지지도 않고 기하학적인 둥근 원도 아닌 어리숙한 달항아리에서 한국인 특유의 천진하고 소박한 마음을 읽어냈다.

한국의 폭넓은 흰빛의 세계와 형언하기 힘든 부정형의 원이 그려주는 무심한 아름다움을 모르고서 한국미의 본바탕을 체득했다고 말할 수 없을 것이다. 조선 시대 백자 항아리들에 표현된 원의 어진 맛은 그 흰 바탕색과 아울러 너무나 욕심이 없고 너무나 순정적이어서 마치 인간이 지닌 가식 없는 어진 마음의 본바탕을 보는 듯한 느낌이다.[17]

이러한 백자의 미학은 현대 미술 작가들에게도 영향을 주었다. 미국의 현대화가 엘스워스 켈리는 "모든 것을 비운 결과물인 조선의 백자 달항아리의 선에 매료돼 작품의 영감을 받았다."라고 말했다. 오늘날 많은 한국의 현대 화가들도 백자에서 현대적 감성을 읽어내고 그것을 계승하고 있다. 한국 추상미술의 선구자 김환기는 바로 이러한 달항아리의 백색의 미학을 다음과 같이 말하였다.

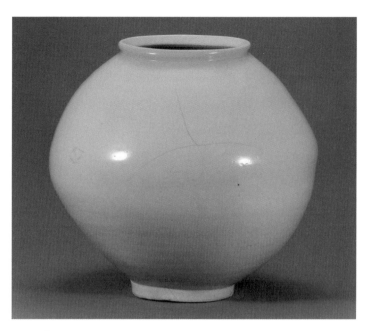

그림 90 | 〈백자 달항아리〉, 18세기 전후, 국립고궁박물관

가장 단순한 빛깔이란 백색이었는데, 우리 이조 자기에 나타난 이 단
순한 백색은 모든 복잡을 함축해 그렇게 미묘할 수가 없습니다. 말과
글자로 표현한다면 회백灰白, 청백靑白, 순백純白, 난백卵白, 유백乳白 등으로
말할 수 있는데 이것 가지고는 도저히 들어맞지 않습니다. 목화木花처
럼 다사로운 백자, 두부살같이 보드라운 백자, 하늘처럼 싸늘한 백
자, 쑥떡 같은 구수한 백자, 하여튼 흰 빛깔에 대한 미감은 우리 민족
의 고유한 특질인 동시에 전통이 아닌가 합니다.[18]

백자 달항아리는 중국 도자기처럼 화려하고 요란하게 보는 이를

유혹하거나 과장하지 않는다. 또 서양의 미니멀리즘처럼 차갑고 냉정하게 무관심을 강요하지도 않는다. 인자한 어머니의 품처럼 무엇이든지 포용할 것 같은 푸근함과 편안함이 있고, 형언할 수 없는 원초적 본능이 시시비비를 가리고 따지는 이분법적 분별심을 제압하는 것이 바로 백자 달항아리의 미학이다. 여기서 미와 추를 나누는 것은 무의미한 일이다. 오직 판단 중지 상태에서 무심의 희열과 본성의 고요한 울림이 느껴질 뿐이다. 이것은 세속적 욕심을 비울수록 충만해지는 '텅 빈 충만'의 세계이다.

야나기 무네요시는 조선의 도자기에서 "우리는 어린이와 같이 자연이라는 인자한 어머니 품에 안겨 자기를 잊는 행복을 얻을 수 있다."라고 말했다.[19] 아이에게 어머니는 정복의 대상이 아니라 어리광을 피우고 모든 것을 의탁하며 편히 쉴 수 있는 그런 대상이다. 한국인들은 서양인들처럼 인위로 자연을 정복하려는 노력 대신에 어린이처럼 천진하고 소박하게 어머니 품 같은 자연을 동경했다. 그것은 인위적인 기술을 연마해서 도달할 수 있는 게 아니라 욕심과 집착을 비우고 인간의 소박한 본성에 이를 때 도달할 수 있는 경지다. 그런 점에서 한국 예술은 근본적으로 '예도藝道'의 성격이 강하다고 할 수 있다.

막사발
일본에서 신격화된 조선의 사발

막사발은 일본에서 고려다완 혹은 이도다완井戶茶碗으로 불리는 그릇이다. 그 용도가 무엇인지 정확히 알 수 없지만, 그 크기로 보아 제사 때 밥그릇이나 국그릇으로 사용했을 것으로 짐작된다. 또는 때에 따라서 막걸리 잔이나 험해지면 개 밥그릇으로도 사용했을 수도 있다. 이처럼 평범한 그릇이 일본에서 천하의 명물로 신격화되어 국보로까지 지정된 사실을 어떻게 받아들여야 할까.

대마도의 연간 쌀 수확량이 2만 석이었던 16세기에 일본에서 이도다완 하나가 1만 석에서 5만 석에 팔렸다고 하니 얼마나 신격화되었는지를 가히 짐작할 수 있다. 이러한 배경에는 일본의 사무라이 문화와 관련이 있다. 에도 막부 이후 사무라이들은 살인 면허라 할 수 있는 즉석처결권을 갖게 되었고, 이때 다도회를 열어 무사들 간

그림 91 | 〈에치고(越後) 이도다완〉, 16세기, 정가당문고미술관 소장

그림 92 | 〈에치고 이도다완〉의 굽 부분. 흙과 유약, 불이 만나 자연스럽
고 불규칙하게 만들어진 매화피(梅花皮)는 이도다완의 백미다. 매화피
란 오돌토돌한 모습이 매화 등걸을 연상시킨다 하여 붙인 이름이다.

의 결속과 충성을 맹세했다. 도요토미 히데요시는 가장 아끼는 부하
들에게 이도다완을 하사했고, 한 성주는 그에게 이도다완을 헌상해
목숨을 건졌다는 일화도 있다. 이처럼 일본인들을 매료시킨 막사발
의 신비는 무엇일까.

당시 일본은 중국에서 전해진 다도 문화가 크게 성행하였다. 그들은 분말 차를 가루 형태로 다기에 넣어 뜨거운 물을 붓고, 대나무 막대로 저어서 거품을 낸 차를 마시는 다도를 통해 예의와 법도를 가르쳤다. 이러한 다도 문화를 정립하여 일본에 전파한 사람은 센노리큐千利休다. 그는 선종의 참선을 다도에 접목해서 와비차佗び茶 사상을 확립하여 다성茶聖으로 추앙받는 인물이다.

다도의 미학이라 할 수 있는 '와비'는 한가로우면서도 간소하고 소박한 정취다. 센노리큐는 선 사상에 따라 물질적인 향락을 좇고 명기를 찾는 세속적인 가치관을 거부하고 좁고 소박한 다실에서 차를 마시며 이야기를 나누는 것을 종교의 예식처럼 만들었다. 전쟁이 끊이지 않았던 전국 시대에 인생무상을 뼈저리게 느낀 그는 이러한 엄격한 예식을 통해 마음을 비우고 죽어서도 깨끗함을 남기고자 하였다.

그는 이러한 예식에 방해가 되지 않도록 한적한 장소에 다실을 짓고 격리된 밀실 같은 좁은 공간에서 차를 마시게 했다. 그리고 집의 모양새와 식사의 진미를 즐기는 일은 속된 것으로 여겨 가옥은 비가 새지 않을 만큼, 식사는 굶주리지 않을 정도면 족하게 했다. 그 영향으로 만들어진 고태사高台寺(고다이지) 이호안遺芳庵, 그림 93은 한적한 곳에 흙과 볏짚을 혼합해 벽을 바르고 다다미 2첩(1평~1평 반) 정도되는 작은 방으로 되어 있다. 이 방은 문 높이를 낮게 하여 누구라도 머리를 숙여야 다실에 들어올 수 있고, 창문을 최소화하여 아늑한 분위기를 조성했다. 방 안에는 작은 족자 하나와 꽃 한 송이 꽂힌 꽃병 하나 외에는 장식을 일절 하지 않았다. 이러한 일본의 초암草庵 다

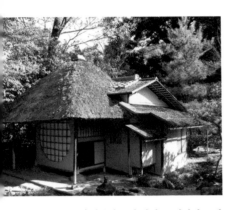

그림 93 | 일본의 초암 다실 중 하나인 고태
사의 이호안

실은 한국의 초가집과 매우
유사하다.

이처럼 소박하게 만들어
진 다실에서 화려하고 장식
적인 찻잔을 사용할 수는 없
는 일이었다. 뛰어난 감각과
감별 능력을 지닌 센노리큐
는 조선의 막사발에서 그가
추구했던 소박한 '와비'의 미
학을 발견했다. 당시 일본은
선풍적인 다도 문화로 찻잔의 수요가 급증했으나 찻잔에 적합한 고
령토를 찾지 못하고 있었다. 도요토미 히데요시는 일본의 도공들에
게 중국에서 들여온 고령토로 찻잔을 생산하게 하였으나 한계가 있
었다. 그래서 이도다완 하나의 가격이 하급 무사의 토지와 녹봉 전
체와 맞먹었을 정도였다. 당시 중국 도자기는 화려하고 장식적이어
서 센노리큐의 와비차 정신에 적합하지 않았다.

이도다완이 유행하기 전 일본에서 인기 많은 중국 다완은 절강
성 항주에 있는 천목산에서 만들어진 '천목다완'이다. 천목다완은
한 일본 선승이 천목산의 사찰에서 유학하고, 흑유黑釉로 된 이 찻잔
을 가지고 돌아가 일본에 알려지게 되었다.

천목다완은 송나라 때 복건성의 건요建窯에서 구워져 '건잔建盞'
으로도 불리는데, 철분이 많은 유약을 사용하여 검은색을 띤다. 흘
러내린 흑유의 자취에 따라 다양한 문양을 내는 천목 중에서 물 위

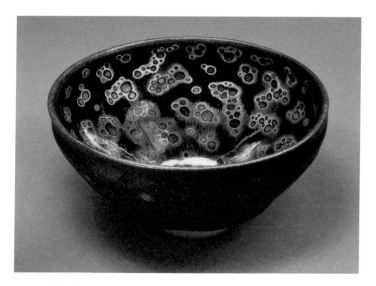

그림 94 | 일본에서 국보로 지정된 중국의 〈요변천목〉, 건요 흑유 중에서 천하제일의 잔으로 평가받고 있다.

에 기름방울처럼 작은 은색 반점 무늬가 나타난 것을 유적천목이라 한다. 특히 소성 과정에서 생긴 유약의 결정체가 물방울무늬처럼 되어 무지개처럼 오색으로 빛나는 〈요변천목曜變天目〉그림 94은 매우 희귀하여 일본에 있는 3점이 모두 국보로 지정되어 있다.

센노리큐는 이처럼 화려하고 귀족적인 중국의 천목다완이 와비차 사상에 부합하지 않았기에 이를 대신할 찻잔으로 조선의 막사발에 주목한 것이다. 전국 시대의 혼란을 수습하고 일본 전역을 통일한 도요토미 히데요시는 그를 다도 선생으로 삼았다. 센노리큐를 총애한 도요토미는 그를 위해 크고 작은 다도회를 열어주었고, 그럴수록 막사발의 가치는 점점 높아만 갔다.

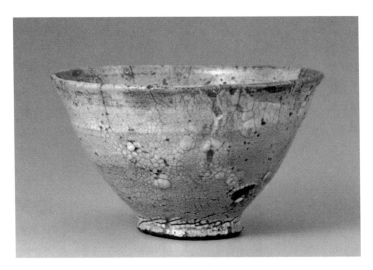

그림 95 | 고보리 엔슈가 애장했던 〈육지장 이도다완〉. 굽이 낮고 비파색 바탕에 유색의
유약이 뭉치고 흘러내린 모습이 매우 자연스럽다.

당시 일본이 네덜란드 상인들과 교류하며 도자기를 팔아 막대한
이익을 얻게 되자 도요토미 히데요시는 1592년 임진왜란을 일으켜
조선의 도공들을 잡아갔다. 전쟁이 터지자 일본의 다이묘들은 수많
은 조선의 도공들을 납치해서 규슈에서 도자기를 생산하게 했다.

이후 조선 도공들이 규슈에서 고령토를 찾아내면서 일본의 도자
기 산업은 크게 융성하게 된다. 그리고 이를 유럽에 고가로 판매하
여 근대화의 기틀을 마련하게 된다. 일본 정부는 전쟁이 끝난 후에
도 조선 도공 일가에 사무라이의 지위를 주고 윤택한 삶을 보장했기
에 돌아오지 않은 도공들이 많았다.

특히 조선에서 천민 대우를 받던 이삼평은 사가현 아리타에서
고령토를 찾아내고 '아리타 도기'를 만들어 '도자기의 신'으로 추앙

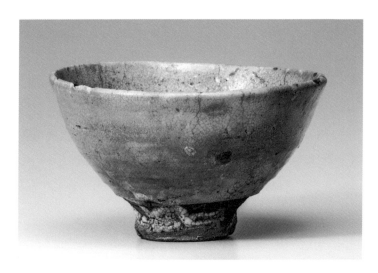

그림 96 | 일본에서 국보로 지정된 대덕사의 〈기자에몬 이도다완〉, 16세기

받았다. 또 심당길은 박평의
와 함께 사쓰마에서 조선식
가마를 만들고 '사쓰마 도기'
를 생산하였다. 그 역시 그곳
에서 일본인으로부터 사무라
이 대접을 받으며 대를 이었
다. 지금도 그의 후손인 '심
수관가'는 15대째 이어오며
도자기 명가를 이루고 있다.

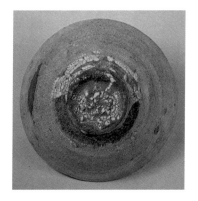

그림 97 | 가장 자연스럽고 아름답다고 평
가되는 기자에몬의 매화피

　　조선에서 평범한 그릇에
불과하던 막사발은 일본에서 명예와 부의 상징이 되어 수많은 일화
를 만들어냈다. 일본에서 국보로 지정된 교토 대덕사大德寺(다이도쿠샤)

의 〈기자에몬 이도다완〉^{그림 96, 97}은 오사카의 소장가 다케다 기자에몬喜左衛門의 이름을 딴 것이다. 이후 도요토미 히데요시와 도쿠가와 이에야스를 거쳐 마쓰에의 영주 마쓰다이라 후마이가 당시 엄청난 액수인 금 550냥에 구매했다. 그런데 이상하게도 이 찻잔을 소유한 사람들은 어김없이 욕창에 걸려 고생했고, 후마이 역시 두 번이나 욕창에 걸려 고생하다가 죽었다. 그의 부인은 이 그릇을 물려받은 아들마저 욕창에 걸리자 이 그릇에 조선 도공의 한이 맺혀 있다고 생각하여 교토 대덕사의 분원인 고호안孤蓬庵에 기증해버렸다.

그 이후 이 막사발은 지금까지 7개의 오동나무 칠기 상자에 고이 싸여 그곳에 보관되어오고 있다. 야나기 무네요시는 1931년 고호안에 들러 이 막사발을 본 감상을 이렇게 쓰고 있다.

장식 하나 없다. 어떤 꾸밈도 없다. 평범, 그 이상의 것이 아니다. 아주 평범한 물건이다. 이것은 조선의 밥그릇이다. 그것도 가난뱅이가 예사로 사용하는 찻잔이다. 사람들이 거들떠보지도 않는 물건이다. 전형적인 잡기이다. 가장 값싼 보통의 물건이다. …… 이것이 틀림없는 천하의 명기, 대명물의 정체다. 그러나 그것으로 충분하다. 그렇기에 좋은 것이다. 그것이야말로 좋은 것이다. 순탄하여 파란이 없는 것, 꾸밈이 없는 것, 뽐내지 않는 것, 그것이 아름다움이 아니고 무엇이겠는가? 검소한 것, 꾸미지 않는 것, 이는 마땅히 존경을 받아도 좋은 것이다.[20]

서양과 다른 동양 미학을 정립하고자 했던 야나기 무네요시는

이러한 평범한 막사발에서 민예民藝의 아름다움을 발견했다. 일본의 다인들은 죽기 전에 이 이도다완을 한 번이라도 친견하는 것이 소원이라고 한다.

막사발에서 '막'은 다른 말로 '즉흥'이다. 이것은 대충 아무렇게나 하는 것이 아니라 인간의 인위적인 계산을 뛰어넘는 본능을 끌어내는 한국인의 지혜. 한국의 전통술인 막걸리는 청주를 떠내지 않고 걸러낸 술로 곡식과 누룩을 혼합하여 발효시킨 탁주다. 그것은 인위적인 걸러냄을 최소화하고 자연을 개입시켜 미묘한 맛을 낸다. 막사발의 신비는 인위적 기교가 아니라 그것을 뛰어넘는 '대교약졸'의 자연스러움에서 비롯된 것이다. 그릇에 금이 가면 가는 대로, 유약이 흘러내리면 흘러내린 대로 개의치 않는다.

〈쓰쓰이즈쓰簡井簡 이도다완〉그림 98은 일본에서 명품으로 인정받아 많은 일화를 낳았다. 잘록하고 높은 굽과 세로로 길어 보이는 당당한 형태, 그리고 아름다운 비파색을 지닌 이 그릇은 깨어진 부분을 수리하면서 수리 부위의 검은 선을 마치 문양처럼 자연스럽게 두었다. 이 사발은 처음에 야마토 지방의 소영주인 이도 와카사노카미가 가지고 있다가 다이묘이자 주군인 쓰쓰이 준케에게 헌납한 것이다.

당시 도요토미 히데요시는 최고 권력자 자리를 놓고 아케치 미쓰히데와 야마자키 전투를 하면서 쓰쓰이 준케에게 참전을 명했다. 그러나 눈치를 보며 승리자에 붙겠다는 심산으로 가담하지 않았던 쓰쓰이 준케는 전투가 도요토미 히데요시의 승리로 끝나자 목숨이 위태로워졌다. 그러자 그는 이 사발을 도요토미 히데요시에게 헌상하며 목숨을 구걸했고 도요토미 히데요시는 크게 기뻐하며 그를 사

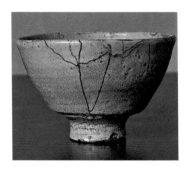

그림 98 | 쓰쓰이 준케가 도요토미 히데요시에게 바쳐서 자신의 생명을 구한 〈쓰쓰이 즈쓰 이도다완〉. 깨진 부분을 접합하면서 감추지 않고 오히려 자연스러운 문양으로 삼 았다.

면하고 영지를 보존하게 했다.

이 사건 이후 이 그릇은 "오사카성과도 바꿀 수 없다."라는 말이 생겨났다. 도요토미 히데요시는 다회 때마다 이 그릇을 사용했을 정도로 애착이 컸다. 그런데 센노리큐 주도로 열린 다회에서 이 다완을 돌려가며 차를 마시던 도중에 그릇을 떨어뜨려 다섯 조각으로 깨져버렸다. 그러자 센노리큐는 깨진 부분을 접합하면서 이를 감추지 않고 오히려 자연스러운 문양처럼 만들었다.

동아시아의 다도 문화에서 중국은 질 좋은 차를 만드는 데 일가견이 있고, 한국은 소박한 찻잔을 만드는 데 일가견이 있다면, 일본은 엄격한 예법과 형식을 갖춘 다도 문화를 발전시켰다. 일본의 다도 문화에서 찻잔을 감상할 때는 다다미에 무릎을 꿇고 상체를 구부려 깨뜨릴 위험을 줄이기 위해 조심스럽게 팔꿈치를 다다미에 댄 후 다기를 잡고 손목을 좌우로 돌리면서 감상한다.

이러한 일본 특유의 엄격한 다도 문화는 불교의 선종과 일본 특

유의 사무라이 문화가 융합된 것이다. 선종의 핵심은 어떤 지식이나 관념에 물들지 않은 인간 본연의 마음을 따르는 것이다. 그 천진한 본성의 자유야말로 평범해 보이는 막사발의 비범함이다. 이러한 막사발의 미학을 이해한 사람은 평범함을 평범하게 볼 수 없고, 자연스러움을 기교 부족이라고 깎아내리지 않는다. 그것은 기교가 부족한 게 아니라 기교를 멀리한 것이다.

중국이나 일본인들은 기술적으로 세련되고 완벽한 걸 완성이라고 생각하지만, 한국인들은 그러한 완결성을 답답해한다. 그래서 즉흥성을 개입시켜 자연스러운 소박미를 얻고자 했다. 이러한 '소박'의 미학을 이해하지 못하고서는 한국 미술을 좋아하기 어렵다. 야나기 무네요시는 맛과 무미의 분별조차 없는 경지에서 만들어진 막사발에서 일본인들이 결코 흉내 낼 수 없는 이유를 다음과 같이 말했다.

일본인들은 미묘한 맛을 분간할 수 있기 때문에 언제까지나 거기에만 매달려 있는 듯하다. 맛으로부터 자유스럽지 못하고, 자유를 흉내 내되 그 자유에 사로잡힌 채 끝나고 있는 것이다. 이런 상태에서는 좋은 다기가 나올 리가 없다. 무지하고 이름 없는 조선의 장인들이 만든 저 잡기의 아름다움을 어째서 넘지 못하는 것일까. 또다시 마음의 문제로 돌아오지 않을 수 없다.[21]

우리가 미와 추를 분별하는 순간 미에 갇히게 된다. 소박한 자연미가 느껴지는 막사발의 신비는 바로 인위적인 분별심 너머의 본성

의 마음이 누리는 자유의 경지다. 무심으로 흙을 빚어 말리고 불의 심판을 기다리는 과정은 인간으로서 할 일을 다 하고 나서 하늘의 명을 기다리는 '진인사대천명盡人事待天命'의 길이자, 자연의 섭리와 인간의 의지가 상생으로 절묘하게 하나 되는 '천인묘합'의 경지다.

칸트는 미를 "일체의 관심을 떠나 무관심한 만족을 주는 대상"이라고 정의했다. 그리고 그의 미학을 따른 현대 미술은 실용적인 공예와 순수미술을 분리함으로써 현대 공예가 위축되는 원인이 되었다. 그러나 소박한 막사발의 미학은 관심과 무관심이라는 이분법적 분별 자체가 무의미함을 보여준다. 그것은 실용성과 예술성, 일상성과 초월성, 인간과 자연의 경계가 사라지는 지점에서 만들어지기 때문이다.

목가구
방에서 살아 숨 쉬는 미니멀 가구

한국의 건축이 자연의 일부라면, 한국의 가구는 건축의 일부다. 한옥의 방 안에 놓이는 조선 목가구는 좌식 문화와 방의 크기에 맞게 아담하게 만들어졌다. 그리고 화려한 채색이나 불필요한 장식을 일체 배제하여 단순하고 현대적인 감성이 느껴진다. 이것은 나무의 속성이 드러나지 않을 정도로 화려하게 채색을 입히고 장식을 가한 중국이나 다른 나라 가구들과 차이 나는 조선 목가구의 특징이다. 그리고 문양이 있어도 본래 나무의 결을 그대로 살려 꾸밈없는 자연스러움을 자아냈다.

오늘날 하이그로시나 화학 도장재로 치장한 가구들은 윤택이 나고 화려하지만 쉽게 피로하게 하고 시간이 지날수록 흉하게 변한다. 그러나 자연이 살아 숨 쉬는 조선의 목가구는 오히려 시간이 지날

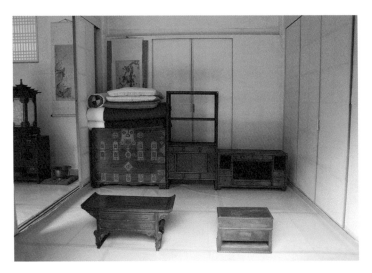

그림 99 | 좌식 문화를 반영하여 아담한 크기로 한옥의 높이에 맞도록 낮고 단순하게 제작된 조선의 목가구

수록 고졸한 아름다움과 세월의 연륜이 느껴진다. 또 필요 이상으로 장식하거나 자극적인 색채를 사용하지 않기 때문에 어디에 놓아도 튀지 않고 주변 환경과도 잘 어울리는 친화력이 있다.

나무는 오랫동안 자연의 빛과 습기를 머금어 잘린 후에도 여전히 호흡하며 온도와 습도에 따라 끊임없이 변한다. 이처럼 자연이 살아 숨 쉬는 목가구는 정감 있고 편안하여 조선 선비들의 사랑을 받아왔다. 조선 목가구에는 세속에 물들지 않고 청빈하고 소박한 삶을 추구했던 선비들의 철학이 반영되어 있다. 성리학적 이상에 따라 오욕칠정을 정화하고 인의예지에 도달하고자 했던 선비들은 집 안에서 많은 시간을 함께하고 항상 가까이 두고 생활하는 목가구에 자

신의 철학적 신념을 담고
자 했다. 그래서 가구를 대
충 사지 않고 장인들에게
자신의 취향과 철학을 충분
히 반영할 수 있도록 하였
다. 따라서 조선 목가구는
부를 과시하기 위한 사치스
러운 물건이 아니라 주인의
품격과 철학이 반영된 작품
이 되었다.

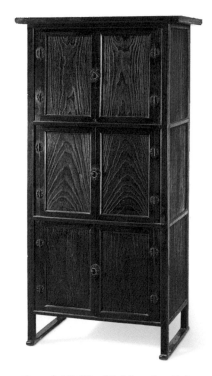

그림 100 | 오동나무 나뭇결을 그대로 살린
〈삼층 책장〉, 19세기, 국립중앙박물관 소장

　3단의 안정된 비례미가
돋보이는 〈삼층 책장〉그림 100
은 선비들의 사랑방에 놓였
던 것으로 오동나무로 만든
것이다. 오동나무는 습도 조
절이 쉽고 종이류를 보관하
기에 좋다. 또 얇고 넓은 판

재로서도 잘 터지지 않고 광택이 적어 사방탁자나 책상 같은 사랑
방에 놓이는 가구에 많이 사용되었다. 문양은 나무 본래의 나뭇결을
그대로 살렸는데, 오동나무의 희고 무른 단점을 보완하기 위해 표면
을 뜨거운 인두로 지져 태운 후 볏짚으로 문질러서 단단한 무늿결만
남기는 낙동법烙桐法으로 제작한 것이다. 이것은 안료로 채색을 하지
않고 자연스럽게 나무를 검게 태워 문양을 내는 방식으로 나뭇결의

그림 101 | 중국 청대의 책장인 〈다보격〉,
19세기

문양이 마치 한 폭의 산수화를
보는 듯하다.

이처럼 조선 목가구는 문
양의 인위성을 철저히 배제하
고 나이테 속에 고이 감추어진
자연의 신비를 드러나게 한다.
목재도 주변에서 쉽게 구할 수
있는 것을 이용하고 마른 것이
든 생나무든 개의치 않는다. 중
요한 것은 항상 집에 두고 만
나는 것이기에 자연의 숨결이
친근하게 느껴지고 부담스럽
지 않아야 한다.

가구는 어떤 친구보다도
생활 속에서 가까이 자주 접하
는 대상이다. 사람도 말이 많고
잘난 체하는 사람과 같이 있으면 금방 싫증이 나고 피곤해진다. 가
끔 만나는 사람이라면 몰라도 평생을 항상 같이 지내야 한다면 편안
함이 우선이다. 이것이 조선 선비들이 벗으로서 소박한 가구를 제작
한 이유다.

이러한 조선 목가구를 중국의 책장인 〈다보격〉그림 101과 비교해보
면 그 차이를 분명하게 느낄 수 있다. 청대의 다보격은 나무 본래의
문양을 완전히 감추고 섬세하고 정교하게 그림과 문양을 새겨 넣었

그림 102 | 좌식 생활에 맞게 아담하고 소박하게 만든 〈느티나무 경상〉, 19세기

다. 이것은 조선 목가구에서는 결코 찾아볼 수 없는 특징으로 중국과 한국의 미의식이 얼마나 다른지를 보여준다.

사랑방은 여성 위주의 안방과 달리 선비들이 기거하며 공부하고 때론 손님을 맞이하는 공간이다. 따라서 여기에 놓이는 문방구와 가구는 주인의 품격과 문화 수준을 나타내는 척도로 여겼다.

선비들의 필수품인 서안書案은 책을 보거나 글씨를 쓰는 데 필요한 책상이다. 이것은 다른 목가구들과 달리 골재 없이 판재로만 되어 있으며 원래 고려 시대에 사찰에서 사용하던 것이다. 서안 중에서 경상經床, 그림 102은 상판 양 끝이 두루마리 형태로 들려 있어서 책이 양 끝으로 떨어지는 것을 막게 한 것이다.

좌식 생활에 걸맞게 아담하고 소박하게 제작된 경상은 실용적이어서 불교의 후원자였던 왕실과 귀족 계층에서도 사용되었다. 그리

그림 103 | 높고 장식적인 중국 청대의 경상

고 조선 시대에는 사대부 양반들이 공부하는 책상으로 사용되었다. 청렴하고 소박함을 추구했던 선비들의 이상이 반영된 조선 시대 경상은 더욱더 절제되고 단순화되었다.

크기도 책 한 권을 펼쳐놓을 정도로 아담하고, 상판 아래에는 서랍을 달거나 선반식으로 제작하여 문방용품을 보관할 수 있도록 하였다. 조선 시대 농서와 식생활을 기록한 홍만선의 『산림경제』에는 "책상이나 연상을 만들 때 다리와 상판 사이에 띠 장식이나 운각雲刻을 붙이면 잡스러워진다. 금제 장식을 붙여도 안 되고, 붉은 칠이나 노란 칠도 안 된다. 문갑에도 기화起畫(채색 후 윤곽 그리기)를 새기지 말라. 조촐한 것만 못하다."라고 적혀 있다. 이 글에서 알 수 있듯이, 조선 시대 책상은 단순하고 소박한 아름다움을 추구하였다.

이처럼 소박해진 조선 목가구와 달리 중국의 경상그림 103은 청대로 오면서 더욱 장식적이 되었다. 중국의 경상은 대체로 의자식 생활에 맞추어 높이가 높고 육중하며 문양이 화려하다.

각종 문방구와 편지, 서류 등 일상용품을 보관하는 문갑文匣은 천장이 낮고 실내가 좁은 한옥의 공간에 맞게 높이가 보통 30센티미터 정도로 낮게 만들었다. 그리고 방 주인의 손이 쉽게 닿는 위치에 놓아 필통, 연적, 수석, 도자기 등을 올려놓는 진열대로 사용하기도 했다.

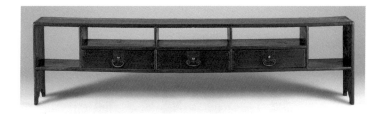

그림 104 | 실용적이면서 단순한 구성과 상큼한 비례미가 돋보이는 문갑. 높이 36센티
미터, 길이 140센티미터, 19세기, 국립중앙박물관 소장

국립중앙박물관이 소장하고 있는 〈문갑〉그림 104은 높이가 낮고 길이가 길어 시원한 여백을 만들고 있다. 상판과 층널 사이의 공간을 다섯 칸으로 구분하고 중심부의 세 칸은 다시 두 개의 층으로 나누어 아래층에 서랍을 두었다. 기능이 실용적이

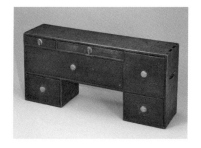

그림 105 | 다양한 크기의 서랍으로 다양한 용도와 비례미를 살린 문갑, 19세기, 김종학 소장

면서도 단순한 구성과 상쾌한 비례감이 돋보이는 문갑이다.

김종학 소장 〈문갑〉그림 105은 단순한 'ㄷ' 자 형식이지만, 다리 부분까지 전체가 서랍으로 이루어져 있다. 특히 서랍의 크기를 다양하게 하여 서랍의 윤곽선이 마치 몬드리안의 구성을 보는 듯하다. 상투적인 문갑의 형식에서 벗어나 사용자를 배려한 다양한 용도의 서랍과 비례미가 뛰어난 아름다운 문갑이다.

소반小盤은 부엌에서 사랑채나 안채로 식기를 담아 옮기거나 혼

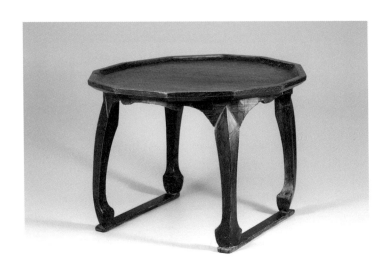

그림 106 | 느티나무로 견고하게 만들어진 〈개다리 소반〉, 19세기

자서 음식을 먹을 때 사용하는 작은 상이다. 소반은 가내수공업으로
제작되기에 지역에 따른 지방색이 뚜렷하게 나타난다.

충주 지역에서 만들어진 소반은 상다리의 모양이 개의 다리처럼
생겨서 〈개다리 소반〉^{그림 106}이라고 부르는데, 각진 다리가 우아하게
휘어지며 힘차게 뻗어 있다. 소반은 크기가 아담하고 실용적이지만
공법이 그리 간단하지 않다. 조선 목가구는 수평과 수직의 목재를
연결하여 적당한 비례를 이루게 하고 공간과 여백을 두는데, 이때
목재를 짜 맞추는 결구법이 중요하다. 가구에 사용되는 원목은 온도
와 습도에 따라 수축과 팽창을 반복하며 살아 움직이기 때문에 미리
나무가 휘어질 것을 예측해서 짜임을 만들어야 한다.

목가구의 결구법은 금속 보강재나 못을 쓰지 않는다. 간혹 쓰더

라도 쇠못 대신 대나무 못을 써서 몸체와의 일체감을 이루게 한다. 이때 나무의 성질을 잘 이해하지 못하고 휘는 방향을 잘못 계산하면 가구가 뒤틀리게 된다. 그래서 가구의 외형은 단순해 보이지만, 내부의 결구 방식은 치밀한 정교함이 요구된다. 도자기 장인들이 자신이 원하는 대로 나오지 않으면 어렵게 만든 도자기를 깨버리듯이, 목가구 장인들도 결구가 잘못되어 덜렁거리면 그대로 아궁이 불에 넣어 태워버렸다.

조선의 장인들은 목재를 살아 숨 쉬는 자연으로 여겼기에 결구를 생명으로 여겼다. 더욱이 사계절이 뚜렷한 한국의 기후에 적응하려면 나무의 성질과 기후의 특성을 간파하지 않으면 안 된다. 가구를 만드는 자는 인간이지만, 그것을 완성하는 데는 자연과의 소통과 타협이 절대적이다. 조선 목가구가 시간이 지날수록 연륜과 정감이 느껴지는 것은 이처럼 자연의 생명력이 깃들어 호흡하고 있기 때문이다. 죽은 것은 시간이 지날수록 추하게 변하지만, 살아 있는 것은 시간이 지나도 가치가 변하지 않는 법이다.

조선 시대 사랑방 가구 중에서 가장 소박하고 본질에 충실한 가구는 사방탁자다. 사방탁자는 선비들의 인격을 수양하고 사색하는 사랑방에 놓이기에 선비들은 직접 가구를 만드는 장인에게 자신의 요구를 세세히 전하고, 만들어 오면 이를 품평하며 속기가 느껴지지 않는 가구를 만들고자 했다. 목재는 주로 강직하고 힘찬 소나무를 사용하는데, 문양이 필요할 때는 나뭇결의 효과를 이용하기 좋은 오동나무를 선호했다. 그리고 연결 부위는 못 대신 쇠목에 홈을 파서 널을 물리는 방법으로 결구하여 군더더기 없는 간결함을 보여준다.

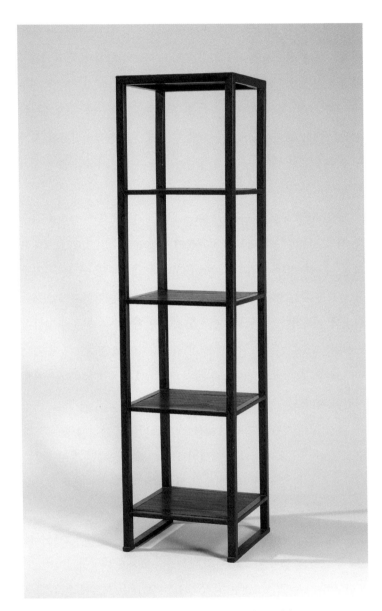

그림 107 | 실용성과 디자인이 일체가 된 조선의 〈사방탁자〉, 19세기

일체의 서랍도 없이 절정의 소박미를 보여주는 조선의 〈사방탁자〉^{그림 107}는 더는 단순화될 수 없을 정도로 실용성과 디자인이 완전히 일체가 되어 미니멀하게 느껴진다. 오직 긴 기둥과 층널로만 되어 있고 사방이 막힘없이 탁 트여 있어서 좁은 실내에도 부담을 주지 않는다.

19세기에 만들어진 이러한 조선의 사방탁자는 중국이나 일본에서 찾아보기 어려운 독창적인 양식이다. 마치 미니멀리즘 작가 솔르윗의 작품 〈Floor Structure Black〉에 밑판을 대어 세워놓은 듯하다. 솔 르윗의 미니멀리즘은 큐브에서 출발한 모듈 구조와 수학적 규칙에 따른 기하학적 형태의 반복 사용으로 재현에서 벗어나고자 했다. 이처럼 서양의 미니멀리스트들은 기계로 가공한 물질적 구조를 드러냄으로써 일루전 없이 직접 물질로서 현존하게 하였다.

조선의 목가구와 서양의 미니멀리즘 작품 사이의 이러한 유사성은 우연이 아니다. 그것은 조선 선비들이 추구한 소박의 미의식과 재현 너머의 근원적 본질을 추구한 서양의 미니멀리즘에 상통하는 면이 있기 때문이다. 그러나 미니멀리스트들이 추구한 본질에 대한 해석은 어디까지나 반反자연적이고 수학적인 것이었다. 이에 비해 조선의 장인들이 추구한 본질은 자연스러운 생명력이다. 그래서 조선 목가구는 기계적이고 차가운 미니멀 작품과 달리 따스한 정감과 살아 숨 쉬는 자연미가 고스란히 느껴진다.

19세기 미국의 건축가 루이스 설리번은 "형태는 기능을 따른다."라고 하였다. 서양의 모던 디자인이나 바우하우스의 기능주의는 이러한 사상에서 영감을 받은 것이다. 이를 따라 모던 디자인은 장

식을 배제하고 용도에 적합한 필연적인 형태와 특징만을 남기고 직선적인 간결함과 단순한 구성을 선호했다. 조선 목가구 역시 가구의 기능성을 살리면서 꾸밈없는 소박미를 통해서 모던 디자인과 유사하게 단순함에 도달했다. 그리고 인위적인 기교와 장식을 최소화하여 쉽게 질리지 않고, 방 안에 들어온 자연처럼 편안하게 느끼게 했다.

이러한 조선 목가구의 미학을 정확하게 꿰뚫어 본 사람은 일본 목가구의 인간 국보로 불리는 구로다 다쓰아키黑田辰秋이다. 그는 스승으로 모신 가와이 간지로와 야나기 무네요시와 함께 민예 운동을 할 때 야나기 무네요시의 집에서 조선 목가구를 보고 큰 감명을 받았다. 화려함과는 거리가 먼 조선의 목가구에서 신기할 정도로 소박한 아름다움에 끌린 그는 그 목가구를 빌려 와 40일에 걸쳐 모작을 만들어보았다.

대승불교에 심취해 있던 그는 "진심으로 조선의 미를 이해하고 터득하기 위해서는 동양의 종교적 사상을 이해하지 않으면 안 된다. 그러지 않고서는 특히 조선 목공예의 미도 보이지 않는다."라고 말했다. 그가 말한 동양의 종교적 사상이란 다름 아닌 도가적 소박미이고, 이것은 불교에서 말하는 '본래면목本來面目'과도 상통한다. 선종의 제6조 혜능이 말한 본래면목은 '조금도 인위적인 조작이 섞이지 않은 천연 그대로의 진실한 모습'을 의미한다.

야나기 무네요시는 서양의 가구 중에서는 영국의 것을 높이 평가하고, 동양에서는 조선 목가구를 최고로 보았다. 그는 영국 가구가 수준 높은 이유를 "멋 부리고 뽐내려 하지 않고 건실하고 성실한

느낌이 있기 때문"이라고 밝혔다. 그리고 조선의 목공품에 대해서는 "성실성만 가지고는 다 표현하지 못할 무언가가 남는다."라고 했다. 그리고 그 신비한 비밀이 "인간 이외의 자연이 다분히 가미되었기 때문"이라고 보았다.[22]

야나기 무네요시는 조선의 도자기와 마찬가지로 목가구에서도 중국이나 일본 예술에서 찾아볼 수 없는 자연스러운 소박미를 발견했다. 그것은 불교가 추구한 이원적 분별심 너머의 '불이不二'의 세계, 즉 인위적이고 이분법적인 지식을 뛰어넘는 본래면목의 경지다. 그가 구로다 다쓰아키와 함께 전개한 민예 운동은 이러한 조선 공예품의 모범이 없이는 불가능한 일이었다.

조선의 목가구는 인간의 기교를 멀리하여, 단순하고 초라해 보여도 가까이할수록 정감이 있고 친근하게 느껴진다. 여기에는 인간의 오욕칠정을 절제하고 자연을 따라 천진하고 소박한 본성에 도달하고자 했던 조선 선비들의 격조 높은 철학이 담겨 있다.

자연을 탐한 문인화의 소박미

문인화는 왕실 귀족이나 사대부, 선비들의 그림을 일컫는다. 그들은 직업 화가가 아니기에 기교적으로는 미숙하지만, 기교로 포착할 수 없는 정신성을 표현했다는 점에서 오히려 높게 평가되었다. 직업 화가들이 주로 눈에 의존하여 대상의 외형을 사실적으로 그렸다면, 문인화가들은 대상 내면의 생동하는 기운을 포착하고자 했다.

그런 면에서 문인화는 불교의 선종과 관련이 있다. 선종은 교종처럼 경전에 의존하지 않고 마음의 본성을 단숨에 깨닫는 종파다. 중국에서 선종은 남종선과 북종선으로 나뉘는데, 그림도 이에 착안하여 문인화가의 그림을 남종화, 직업 화가의 그림을 북종화로 불렀다.

남종 문인화는 대상의 껍데기인 외양의 묘사에 치중하는 북종화를 저급하게 여기고 수묵을 통해 정신성을 표현하고자 했다. 그들은 시·서·화의 근원이 같다고 생각하고, 이 모두에 뛰어난 사람을 삼절三絶이라고 부르며 존경했다. 이처럼 문인화의 미학은 인위적 기교를 멀리하고, 자연의 기운과 자신의 기운을 공명시켜 속세에 찌든 마음을 정화하는 데 있다. 이것은 눈에 보이는 외양 너머의 본질을 포착하고자 했다는 점에서 소박미의 성취로 볼 수 있다.

사군자
'매난국죽'에서 배우는 군자의 덕성

서양의 고전주의 미술은 인간의 이성을 통해서 자연의 외형을 사실적으로 포착하고자 했다. 서양화의 오랜 전통인 일시점 원근법은 인간의 눈으로 멀고 가까운 걸 측정하는 인간 중심적 바라보기다. 이처럼 인간이 주체가 되어 자연을 묘사하는 서양화와 달리 동양화는 자연 대상을 인간이 따라야 할 이상적인 모델로 삼았다. 특히 문인화가들은 매화, 난초, 국화, 대나무를 '사군자'라고 부르고, 군자의 덕성을 지닌 식물로 여겨 이를 즐겨 그렸다.

 유교 이념으로 사회 질서를 세운 조선에서 군자는 높은 인격과 도덕성을 갖춘 이상적인 인간상이다. 사군자화는 그러한 군자의 덕성을 닮은 네 식물을 소재로 한 그림이다. 매화는 이른 봄에 추위를 무릅쓰고 가장 먼저 꽃을 피우기에 군자의 지조와 절개를 상징한다.

난초는 단순한 색으로 은은한 향기를 멀리까지 퍼뜨린다고 하여 고귀하고 고결한 정신을 상징한다. 국화는 서리 내리는 늦가을에까지 추위를 이겨내며 꽃을 피우기에 은일자적하는 선비의 고결한 지조를 상징한다. 대나무는 추운 겨울에도 푸르름을 유지하며 곧게 자란다는 점에서 군자의 강인한 기상과 절개를 상징한다. 문인들은 자신이 좋아하는 사군자를 선택하여 연인처럼 흠모하고 반복해서 그리면서 그 성정을 닮고자 했다.

어몽룡과 조희룡의 매화

조선 시대에 매화를 지독하게 흠모한 문인화가는 어몽룡(1566~1617)이다. 진천현감을 지낸 그는 항상 매화를 즐겨 그려 '일지一枝'라고 불렸다. 특히 문인화의 정수를 느끼게 하는 그의 〈월매도月梅圖〉그림 108는 오만 원권 지폐의 뒷장에 실릴 정도로 유명하다. 보일 듯 말 듯한 희미한 먹으로 보름달이 뜬 밤에 핀 매화를 그린 작품인데, 하늘을 찌를 듯 힘차게 뻗은 매화 가지에서 청렴하고 곧은 선비의 지조와 절개가 느껴진다. 가지에는 듬성듬성 매화꽃과 봉오리가 달려 있고, 강인하고 곧게 뻗은 가지 끝에 걸린 달은 풍부한 여백과 더불어 시적인 운치를 한껏 돋우고 있다.

이처럼 절제된 그림에서 표현하고자 하는 바는 매화의 외양이 아니라 추위를 무릅쓰고 이른 봄에 꽃을 피운 매화의 정신성이다. 눈에 보이지 않는 그러한 속성을 표현하기 위해서는 눈에 보이는 화려한 자태에 현혹되어서는 안 된다. 그래서 매화도를 그릴 때는 눈

그림 108 | 어몽룡, 〈월매도〉, 16~17세기, 국립중앙박물관 소장

부시게 화사한 꽃이 드러나는 낮보다 밤의 풍경을 즐겨 그렸다. 어몽룡은 지극히 단순한 구도와 단정한 필치로 감정을 절제하고 풍부한 여백으로 매화의 추상적 정신성을 구현했다. 서양화의 기준으로 보면 이것은 사실적인 구상화도 아니고 완전한 추상화도 아니다. 문인화는 구상을 통해서 추상적 정신을 표현하는 방식이기에 표현이 소박하지 않으면 안 된다.

서양의 현대 미술은 정신성을 드러내기 위해서 구상적 재현을 포기하고 추상화로 나아갔다. '추상abstraction'은 눈에 보이는 외양 너머의 본질적인 힘과 정신을 표현하는 방식이다. 몬드리안은 "미술이란 자연과 인간을 점차 소거해가는 것이다."라고 생각하여 기하학적인 추상으로 나아갔다. 그의 작품 〈꽃 피는 사과나무〉그림 109는 나무의 외양을 제거해가는 과정을 보여준다. 여기서 더 단순화하면 그의 전형적인 양식인 기하학적인 수평선과 수직선만 남게 된다. 이러한 방식은 인간의 수학적 지성으로 자연을 분석하고 재단한 결과이며, 여기서 자연은 철저하게 인간의 지성에 유린당해 뼈대만 남기게된다.

이와 반대로 뜨거운 추상으로 나아간 폴록은 전적으로 자신의 격정적인 본능에 맡겨 자연의 흔적을 다른 방식으로 제거했다. "내가 자연이다."라는 그의 말처럼, 그는 자연을 전혀 참조하지 않았다. 〈Number 8〉그림 110에서처럼 그의 작품은 자연 대신 이성을 잃고 격정에 휩싸인 인간의 광기를 표현하였다. 이것은 자연에 대한 또 다른 인간 승리다.

문인화는 서양의 현대 미술에서처럼 자연을 제거하지 않으면서

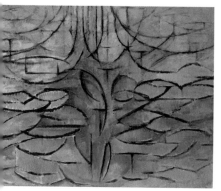

그림 109 | 피터르 몬드리안, 〈꽃 피는 사과나무〉, 1912년(왼쪽)
그림 110 | 잭슨 폴록, 〈Number 8〉, 1949년(오른쪽)

추상성을 구현하고 있다는 점에 주목할 필요가 있다. 그것은 서양처럼 인간의 지성이나 주관적 감정으로 환원하지 않고 자연과 공명하고 소통한 결과다. 미시세계의 비가시적인 기운의 작용으로 보면 사물은 구상인 동시에 추상이다. 모든 존재는 양자물리학에서 밝히고 있듯이, 입자로서의 물질적 특징과 파동으로서의 속성을 동시에 지니고 있기 때문이다. 그래서 문인화는 형상과 여백의 관계를 통해서 존재의 양면성을 동시에 포착하고자 했다. 가시적 형상은 기운이 응집된 물질적 존재이고, 비가시적인 여백은 비어 있는 게 아니라 비가시적인 기운과 파동이 작용하는 공간이다. 물질적 입자는 유한하지만, 비물리적인 기운과 파동은 영원하기에 문인화는 여백을 중요시한다.

문인화 미학의 핵심이라고 할 수 있는 '사의寫意'는 사실적인 외양이 아니라 '의意'를 그리는 것이다. 동양 미학에서 '의'는 자연의 기

운과 공명하는 마음의 소리로서 파동 에너지다. 이처럼 파동의 공명이 이루어지는 미시세계에서 주체로서의 인간과 객체로서의 자연이 분리될 수 없다. 그리고 자연 대상과 주객일체의 공명이 이루어지기 위해서는 인간의 이기적인 욕심과 집착을 비우고 오직 자연 대상에 몰입해야 한다. 그럴 때 대상의 기운을 온전히 느끼고 교감할 수 있다. 문인화가 세속적 집착을 정화하는 수행적 성격이 강한 것은 이 때문이다.

동양 미학에서 '의경^{意境}'은 유식불교의 '경계^{境界}'에서 온 개념으로 자연과 인간이 잘 어우러진 '정경교융^{情景交融}'의 상태를 표현하는 것이다. 칸트가 '물자체'를 인간의 지성으로 인식 불가능한 것으로 간주했다면, 의경은 대상에 대한 사랑과 몰입을 통해 극적인 합일을 추구한다.

성리학에서는 한 대상에 집중하고 몰입하여 이치를 깨닫는 것을 '격물^{格物}'이라 하고 이를 가장 중요시했다. 격물은 대상에 대한 동경과 사랑에서 비롯된다. 조선 최고의 성리학자로 존경받은 퇴계 이황은 오매불망 매화를 사랑하여 매화를 가까이 두고 어루만졌다. 어쩌다 집에 먼지가 많아지면 먼저 매화 화분을 옮겨 씻었고, 자신의 병이 깊어지자 나쁜 영향을 줄까 봐 매화를 다른 방으로 옮겼다. 임종할 순간에도 그는 매화 화분에 물을 주라는 말을 잊지 않았다. 그는 "내 전생은 밝은 달이었지. 몇 생애나 닦아야 매화가 될까^{前身應是明月 幾生修到梅花}"라는 시를 비롯하여 평생 백 편이 넘는 매화에 대한 시를 남길 정도였다.

매화에 미친 또 다른 화가는 조희룡(1789~1866)이다. 그는 항상

그림 111 | 조희룡, 〈홍백 매화도〉, 19세기, 고려대학교 박물관 소장

자신이 그린 큰 매화 병풍을 치고 잠을 잤다. 그리고 매화에 관한 시를 새긴 벼루를 사용하고, 매화 글방에서 묵혀둔 먹을 사용했다. 그역시 백 편의 매화 관련 시를 지어 자신이 사는 집을 "백 편의 매화시가 있는 곳梅花百詠樓"이라는 편액을 걸어두었다. 매화를 흠모하며 시가 쉽게 지어지지 않을 때는 괴롭게 읊조리다가 매화차를 마셨다.

어몽룡의 〈월매도〉를 몬드리안에 비유한다면, 조희룡의 〈홍백매화도〉그림 111는 폴록의 그림에 비유될 만큼 격정적이다. 그의 그림에서 느껴지는 역동적인 기운과 분출하는 힘은 그의 서정적 정취가매화의 기운과 공명하여 자유분방한 필묵으로 표출된 것이다. 그는매화를 그릴 때는 몰입하여 "한 줄기를 치더라고 용을 움켜잡고 범을 잡아맨 듯하고, 꽃 한 송이를 그리더라도 하늘의 선녀 같아야 한다."라고 말했다. 그는 매화에 대한 몰입이 이루어지면, 그의 말대로"미친 듯이 칠하고 어지럽게 흩뿌렸다.狂塗亂沫"

김정희의 난초

조선 말의 대학자이자 서화가인 추사 김정희(1786~1856)는 서예에서 추사체를 창안했을 뿐만 아니라 묵란화에서도 높은 경지를 보여주었다. 그가 사군자 중에서 특히 난초를 즐겨 그린 이유는 난초를치는 것이 서예에 가깝기 때문이다. 아들 상우에게 보낸 편지에서 그는 난초 그리기는 서예의 예서와 가깝고 '문자향文字香 서권기書卷氣' 없이는 불가능하다고 조언했다.

난초를 치는 법은 또한 예서를 쓰는 법과 가까워서 반드시 문자향과 서권기가 있은 다음에야 얻을 수 있다. 또 난초를 치는 법은 그림 그리는 법식대로 하는 것을 가장 꺼리니, 만약 그러한 법식으로 쓰려면 일필도 하지 않는 것이 좋다.[23]

난초가 사군자 중에서 그리기 어려운 이유는 형태가 너무 단순하여 선 몇 개로 완성해야 하기 때문이다. 이것이 난초를 그린 사람은 많아도 뛰어난 걸작이 적은 이유다. 김정희의 걸작 〈불이선란도不二禪蘭圖〉그림 112는 유연한 곡선으로 우아하게 그리던 종래의 난초 그림들과 달리 속도감이 느껴지는 필력으로 과격하게 꺾인 잎들이 바람에 휘날리는 모습을 포착했다. 그림보다는 글씨의 획에 가까운 운필법으로 그는 난초의 외양을 포기하지 않으면서, 보이지 않는 바람의 세기와 진동하는 향기를 취했다.

이 작품을 〈소심란도素心蘭圖〉라고도 부르는데, '소심'이란 마음이 하얗게 비워진 소박한 상태다. 무심한 상태에서 자연스럽게 우러나온 그림이라는 것이다. 자신도 우연히 나온 걸작에 스스로 감동하였는지 상단의 빈 여백을 글로 채우고 있다.

난초를 그리지 않은 지 스무 해인데,不作蘭花二十年

우연히 천성이 드러난 그림을 그렸네.偶然寫出性中天

칩거하며 찾고 또 찾은 곳閉門覓覓尋尋處

이것이 바로 유마의 불이선일세.此是維摩不二禪

만약 누군가 설명을 강요한다면,若有人强要爲口實

당연히 유마거사처럼 무언으로 사양하리. 又當以毘耶無言謝之

여기에 나오는 '불이선'은 『유마경』에 나오는 '불이법문不二法門'을 지칭한다. 불교의 핵심 교리로서 '불이'는 미와 추, 선과 악, 색과 공, 나와 자연, 너와 나 등의 이원적 분별이 없는 세계다. 『유마경』에서 유마거사는 보살들에게 불이법문에 대해 질문한다. 그러자 문수보살은 "일체법에 대해 말하거나 설명하지 않고, 좋고 나쁨도 없고, 알고 있다고 말하는 것도 없고 문답도 없는 것입니다."라고 대답했다. 이번에는 문수보살이 유마거사에게 불이법문이 무엇이냐고 물었다. 이에 유마거사가 침묵 속에 아무 말도 하지 않자 문수보살은 "이것이야말로 불이법문에 드는 길입니다."라며 깨달았다. 말하는 순간 잡다한 설명이 붙을 것이고 결국 분별이 이루어져 참된 이해에 도달할 수 없기 때문이다.

가끔 예술가들은 자신이 추구하는 바가 어쩌다 드러날 때가 있는데, 그때의 쾌감이란 이루 말할 수 없다. 어쩌면 예술가들은 그 순간을 맛보기 위해서 평생 노력하는 걸지도 모른다. 김정희는 이 작품에서 그러한 쾌감을 맛보고 기쁨에 차서 사람들이 경탄하며 어떻게 이런 그림을 그릴 수 있었는지를 질문하는 즐거운 상상을 하고 있다. 그러면 구질구질하게 설명하지 않고 유마거사처럼 그냥 염화미소만 짓겠노라고 혼자 미리 다짐하는 내용이다.

달은 그것을 가리키는 손가락 너머에 있고, 그림의 진의는 언제

그림 112 | 김정희, 〈불이선란도〉, 19세기, 국립중앙박물관 소장

나 표현된 이미지 너머에 있다. 사실 완전하게 설명될 수 있는 그림은 좋은 그림이 아니다. 피카소는 사람들이 자신의 난해한 그림에 대해 불만을 토로하자 "모든 사람이 예술을 이해하려고 한다. 그렇다면 왜 새의 노래는 이해하려 들지 않는가?"라고 반문했다.

김정희는 이와 유사하게 난초 그림 오른쪽에 "초서와 예서의 기이한 글자의 법으로 그렸으니, 세상 사람들이 어찌 알겠으며 어찌 좋아하겠는가?"라고 썼다. 자신이 그림을 기존의 난초 그리는 법 대신 서법으로 그렸다는 것이다. 또 왼쪽 아래에는 "애초에 달준을 위해 내키는 대로 붓을 놀렸으니, 단지 한 번만 가능하고 두 번은 불가하다. 소산 오규일이 보고 얼른 빼앗아 가려 하니 우습구나."라고 썼다. 이처럼 고상한 문인화에 소소한 일화까지 쓴 것은 담묵으로 그린 난초를 부각시키는 조형적 장치다. 글과 그림이라는 이분법적 경계를 자유롭게 넘나들며 '그림은 글처럼, 글씨는 그림처럼'이라는 서화일치의 경지가 유감없이 발휘된 작품이다.

심사정과 이인상의 국화

쓸쓸한 가을에 홀로 피는 국화는 벼슬과 명리를 좇지 않고 지조를 지키며 살아가는 은일 처사를 상징한다. 봄에 화려한 자태를 뽐내다 이내 시들어버리는 복사꽃이나 자두꽃과 달리 국화는 '오상고절傲霜孤節', 즉 '서릿발이 심한 추위 속에서도 굴하지 않고 홀로 꼿꼿한' 자태가 역경에 흔들리지 않는 군자의 불굴의 기개를 상징한다.

심사정(1717~1769)의 〈오상고절傲霜孤節〉그림 113은 서릿발에 고고하게

그림 113 | 심사정, 〈오상고절〉, 1762년경, 간송미술문화재단 소장

핀 국화를 그린 작품이다. 담묵으로 손 가는 대로 무심히 그린 바위를 오른쪽에 배치하고 상단에 푸짐하게 핀 국화는 윗부분이 잘려 있다. 바위는 변치 않는 영원성을 상징하기에 종종 국화와 함께 그려졌다. 국화 앞쪽에 뾰족이 솟은 바랭이는 추위가 오기 전에 시드는 잡초라 국화의 기개와 대조를 이룬다. 물기를 머금은 흥건한 붓질로 단숨에 그려나간 국화 꽃잎에서는 소담한 운치가 느껴진다.

조선 중기 명문 가문에서 태어난 심사정은 집안 대대로 뛰어난 문인화가들을 많이 배출했다. 그러나 그의 할아버지 심익창이 과거 시험 부정 사건에 연루돼 유배당하고, 소론 과격파와 공모해 왕세자 영조를 시해하려다 실패하여 사형을 당했다. 몰락한 역적의 후손으로 낙인찍힌 심사정에게 유일한 피난처는 그림이었다. 그래서 대부분의 문인화가들이 한가한 때 여흥으로 그림을 그린 것과 달리 심사정은 오로지 그림에만 전념했다. 역적의 자손이라는 오명 때문에 그는 남들과 활발히 교류할 수 없었고, 세속을 등지고 바보처럼 살아야 했다.

그가 사군자 중에서 특히 국화를 즐겨 그린 것은 추위만큼이나 냉랭한 세파 속에서 홀로 견뎌야 했던 자신의 고독한 인생과 닮았기 때문이다. 그래서 그는 자화상을 그리듯 종종 국화를 그렸다. 그래서 그런지 그의 국화는 척박한 현실에서 과거의 영광을 뒤로하고 걸인처럼 소탈하게 살아간 쓸쓸한 그의 정취가 느껴진다.

일본 에도 시대의 화가 이토 자쿠추가 그린 〈백국유수수금도白菊流水水禽圖〉그림 114는 사실적으로 그린 북종화풍의 국화다. 일본인들에게 국화는 장수를 상징한다. 그것은 중국 설화에서 산 위에 만개한 국화꽃의 꽃물이 유입된 감곡의 물을 마셔 800세를 늙지 않고 살았다는 국자동의 설화에서 기인한다. 오늘날 국화가 장례식의 헌화로 쓰이는 것도 이러한 상징성 때문이다. 일본은 왕실을 상징하는 꽃으로 국화를 채택하여 영원불멸을 기원했다. 황색을 좋아하는 중국인들이 군왕을 상징하는 황국을 좋아했다면, 일본인들은 백국을 선호했다.

문인화의 소재로서 국화
는 이러한 관념적인 상징성
보다 그리는 사람과의 교감
이 중요하다. 그 점에서 이인
상(1710~1760)의 국화는 국화
에 대한 독자적인 해석이 돋보
이는 작품이다. 그는 영의정을
지낸 이경여의 현손이지만, 증
조부 이민계가 서자였기에 서
얼 신분의 한계에서 벗어날 수
없었다. 또 진사에 급제하여
관직을 얻었으나 몸이 쇠약하
여 가슴앓이로 고생하였고, 불
의와 타협할 줄 모르는 강직한
성격으로 탐관오리의 부정을

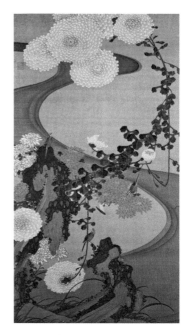

그림 114 | 이토 자쿠추, 〈백국유수수금
도〉, 18세기

참지 못했다. 그래서 관찰사와 다툰 뒤 관직을 버리고 단양에 은거
하여 벗들과 시·서·화를 즐기며 여생을 보냈다.

　　병든 국화를 그린 그의 〈병국도^{病菊圖}〉^{그림 115}는 시들 대로 시들어
금방 부서져 내릴 것만 같은 국화다. 잎사귀는 시들어 오그라들고,
가는 줄기는 꽃봉오리를 지탱하기 버거워 대나무에 간신히 몸을 기
대고 있다. 도대체 운치라고는 찾아볼 수 없고, 기교를 부리려는 의
지조차 없어 보인다. 층층이 그린 바위 오른쪽에는 "남계(함양)에서
겨울날 우연히 병든 국화를 그리다.^{南溪冬日偶寫病菊}"라고 적혀 있다.

그림 115 | 이인상, 〈병국도〉, 18세기, 국립중앙박물관 소장

장수의 상징이자 오상
고절의 국화를 그는 왜 이
렇게 처연하고 쇠잔한 모습
으로 그렸을까? 자신의 시
「병국」에서 그는 "시든 꽃
떨어지지 않았어도 새로 핀
꽃도 처량하구나. 만추의
바람 세차게 불어오니 가을

그림 116 | 카라바조, 〈과일 바구니〉, 1599년

을 못 이겨 고개 떨구네."라고 쓴 바 있다. 그는 병든 국화에서 세월
의 무상함과 쓸쓸함을 느꼈다.

반쪽짜리 양반으로 하급 관리를 지낸 그는 타협을 모르는 강직
한 성품으로 살림이 항상 가난했다. 아내가 하직했을 때는 "굶주려
도 책을 팔지 않았고 겨울에 땔감이 모자라도 꽃나무를 베지 않아
궁핍하게 살고자 한 내 맹세를 지켜주었소."라고 조문을 썼을 정도
다. 따라서 그의 병든 국화는 궁핍한 현실을 지조 하나로 버티며 살
아간 상처 입은 자신의 자화상이라고 할 수 있다.

이탈리아 화가 카라바조의 〈과일 바구니〉그림 116에도 벌레가 먹어
서 까만 반점이 보이는 썩은 사과가 그려져 있다. 같이 놓인 포도도
썩어서 물이 흘러나오고 잎도 시들어 말라비틀어져 가는 모습이다.
당시 사과는 종교적으로 선악과를, 포도는 그리스도의 성스러운 피
와 부활을 상징했다. 그는 이러한 전통적 관념을 무시하고 본 대로
의 진실을 통해서 당시 부패한 가톨릭을 풍자했다.

이처럼 카라바조의 날카롭고 냉소적인 비판 정신과 대조적으

로 이인상의 그림은 병들어 시든 국화와 자신의 고독하고 쓸쓸한 심정을 공명시켜 그린 것이다. 메를로 퐁티가 "화가가 자기 몸을 세계에 빌려줌으로써 세계를 회화로 바꾼다."라고 했듯이, 문인화가들은 이처럼 자신의 감각을 온전히 열어 자연 대상과 공명하고, 정경교융情景交融의 상태를 시적으로 표현했다.

이정의 대나무

조선 시대에 대나무를 가장 잘 그린 화가는 이정(1554~1626)이다. 그의 증조할아버지는 세종의 정비 소현왕후의 넷째 아들 임영대군이다. 유복한 가정에서 자란 이정은 왕실의 지원을 받아 문인화가로 명성이 높았다. 예술을 좋아한 선조는 그의 그림을 좋아하여 많은 물품을 하사하기도 했다. 그러나 임진왜란 때 오른팔에 치명적인 상처를 입고 공주로 내려가 평생 그림에 몰두했다. 오른팔을 다쳐 어쩔 수 없이 왼팔로 그림을 그렸지만, 그는 오히려 더욱 격조 있는 그림을 그렸다.

특히 그는 대나무 그림에서 타의 추종을 불허할 정도로 높은 경지에 이르렀다. 소나무, 매화와 더불어 '세한삼우歲寒三友'라고 불리는 대나무는 사시사철 푸르고 땅 위로 돋아나기 전부터 마디를 갖추고 곧게 자라기 때문에 지조와 절개의 상징으로 선비들의 사랑을 받았다.

그의 걸작 〈풍죽도〉그림 117는 오만 원권 지폐 뒷면에 어몽룡의 〈월매도〉와 함께 겹쳐져 있다. 바위 밑에 뿌리를 박고 세찬 바람을 버

그림 117 | 이정, 〈풍죽도〉, 16~17세기, 간송미술문화재단 소장

티고 서 있는 대나무의 탄력에서 휘몰아치는 매서운 겨울바람이 느껴지는 작품이다. 그는 스스로 대나무가 된 것처럼 바람에 따른 줄기와 잎들의 방향을 정확하게 포착하여 가지와 이파리들 사이로 사각거리는 바람 소리가 들리는 듯하다. 그리고 촉촉한 농묵으로 그린 대나무와 대비되게 뒤쪽의 두 그루 대나무는 보일 듯 말 듯 담묵으로 처리하여 공간의 깊이를 느끼게 했다. 오직 먹물의 농담만으로 그는 안개가 낀 것 같은 풍부한 대기감과 꼿꼿한 대나무의 기상, 그리고 눈에 보이지 않는 바람의 세기까지를 포착하고 있다.

숙종은 이정의 묵죽 병풍에 감탄하여 "8폭이 숲을 이루어 마치 바람에 흔들리는 듯하다. 묘한 필치가 아니면 어찌 이러하리오? 오작이 보면 반드시 날아와 앉으려다 떨어지리라."라는 시를 짓기도 했다.

대나무는 바람에 맞서 휘어질지언정 결단코 쓰러지지 않는다. 이러한 대나무의 덕을 키우는 건 바람이다. 대나무는 몸체가 비대하지 않기에 바람을 견디면서 사각사각 자신을 연주하고 춤을 출 수 있다. 대나무처럼 절개가 곧은 사람에게 인생의 시련은 자신의 의지와 신념을 견고하게 만들어주는 도구일 뿐이다. 조선의 선비들은 이처럼 군자의 품성을 지닌 대나무를 보며 어떠한 고난에도 흔들리지 않는 기개와 텅 빈 대나무 속처럼 자신의 마음을 비워 남을 포용하는 덕성을 키웠다.

화훼영모화

동식물에서 찾은 선비의 이상

사군자와 함께 문인화의 소재로 많이 다루어진 것은 화훼영모화다. 화훼花卉는 꽃 피는 식물을 말하고, 영모翎毛는 털이 있는 짐승을 가리킨다. 서양 미술에서는 이렇게 동식물이 단독으로 그려진 경우는 거의 드물다. 그것은 그들에게 미술의 주제는 거의 항상 인간이었고, 동식물은 인간보다 열등한 존재로 여겼기 때문에 그림의 주요 소재가 되지 못한 것이다. 그러나 동양에서 화훼영모화는 하나의 독립된 장르로 자리 잡아 많은 사람의 사랑을 받았다. 그것은 서양과 달리 자연의 동식물에서 오히려 인간이 꿈꾸는 도덕적 이상을 발견했기 때문이다.

그래서 문인화가들은 자신이 좋아하는 동식물과 깊이 교류하고 거기에서 형성된 맑은 마음의 울림을 표현하고자 했다. 이들은 단지

시각적으로 포착된 외형을 사실적으로 그리는 게 아니라 직접 몸으로 공명하여 체득한 생동하는 에너지를 포착하고자 했다. 이것은 사실보다 '사의寫意'를 중시한 문인화가들의 공통된 특징이다.

김시의 소

조선 중기 때 화가 김시(1524~1593)는 중종 때 막강한 권력을 휘두른 좌의정 김안로의 막내아들이다. 그러나 그가 혼례를 치르던 날 아버지가 귀양을 가게 되고, 귀양지에서 죽임을 당해 졸지에 역적의 자식으로 전락한다. 이후 관직에 나아갈 길이 막힌 그는 부귀영화를 멀리하고 두문불출하며 일생을 독서와 서화에만 몰두했다. 그의 화풍은 산수와 인물, 화조 등 다양한 분야를 다루었지만, 특히 소 그림을 잘 그려 퇴계 이황의 찬문을 받기도 했다.

부귀영화와 권세의 허망함을 누구보다도 뼈저리게 느끼고 속세를 피해 지낸 그에게 소는 아마도 자신의 자화상처럼 다가왔을 것이다. 한 마리의 들소가 야산에 한가하게 누워 있는 〈야우한와野牛閑臥〉그림 118 는 소의 형상이나 산의 표현에서 윤곽선을 찾아보기 힘들 정도로 극도로 단순하고 함축적으로 그려져 있다. 곳곳에 풀이 나 있는 길 위에 엎드려 망중한을 즐기고 있는 소의 느긋한 표정은 마치 바위처럼 무심해 보인다.

이황은 이러한 김시의 소 그림을 보고 천 년 전에 살았던 중국의 시인 도연명을 떠올렸다. 도연명은 세속의 부귀영화를 멀리하고 고향으로 돌아가 평생 시를 지으며 일생을 보낸 전원시인이다. 그의

그림 118 | 김시, 〈야우한와〉, 16세기 후반, 간송미술문화재단 소장

시는 기교가 없이 소박하고 평담한 시풍으로 당시에는 경시되었지
만, 훗날 최고의 시인으로 명성을 얻었다. 김시는 은둔과 무욕을 상
징하는 소를 그리면서 붓 터치가 거의 보이지 않을 정도로 담담하게
마치 먹이 번져 저절로 그려진 것처럼 그렸다. 그가 그리고자 한 것
은 소의 외모가 아니라 인간이 감히 도달하기 어려운 소의 무심한
마음이다.

조속의 새

조선 시대 화가 중에서 새를 가장 잘 그린 화가는 조속(1595~1668)이다. 그는 서인 출신의 유학자 조수윤의 아들로 광해군 때 아버지가 억울하게 옥사했다. 이듬해 그는 인조반정에 참여하여 성공을 거두었으나 녹훈을 사양하고 주로 지방 관직을 맡으며 국토를 사생하고 시와 그림으로 평생을 보냈다. 출세 대신 청빈한 선비를 고집한 그는 가난하여 끼니를 잇기도 힘들었지만, 고금의 명화와 명필을 수집하고 시·서·화에 능통해 삼절로 불리었다. 그는 작품을 남기는 것을 싫어했고, 작품에 서명하는 것조차 꺼렸다.

특히 그는 매화와 까치를 잘 그렸는데, 늙은 매화나무에 앉은 한 마리의 상서로운 까치를 그린 〈고매서작古梅瑞鵲〉^{그림 119}은 문인화의 시적인 정취가 물씬 풍기는 작품이다. 어몽룡의 작품이 연상되는 매화는 옅은 먹으로 굵은 가지 가운데를 비우는 비백飛白으로 처리하고 간간이 점을 찍어 단조로움을 피했다. 이와 대비되게 진한 먹색으로 표현된 까치는 한 치의 흐트러짐도 없는 단정한 자세로 정면을 물끄러미 응시하고 있다.

힘차고 빠른 몇 번의 붓질로 그린 검은 깃털과 흰 깃털이 대비를 이루고, 부리를 굳게 다물고 허공을 응시하는 까치의 똘똘한 눈동자는 생기가 넘친다. 허공을 응시하는 까치의 시선으로 인해 광활한 여백은 고요함 속에 자욱한 대기감과 무한한 우주적 파동이 일어나는 공간이 되었다. 이처럼 간결한 표현과 풍부한 여백으로 보이지 않는 무한한 울림을 열어 보이는 것이야말로 서양화에서 느낄 수 없는 문인화의 정수다.

그림 119 | 조속, 〈고매서작〉, 17세기, 간송미술문화재단 소장

문인화에서 여백이란 서양화의 배경과 달리 비어 있는 것이 아니라 무한한 파동 작용이 일어나는 연기緣起의 공간이다. 노자의『도덕경』에는 "가득 찬 것은 마치 빈 것같이 보이지만 그 쓰임은 끝이 없다.大盈若沖 其用不弊"라는 말이 나온다. 이처럼 도는 인위적 채움이 아니라 비움에서 나오는 것이다. 대장간에서 사용하는 풀무가 속이 차 있으면 화덕에 공기를 공급할 수 없다. 풀무는 비어 있기에 쓸모가 있는 다양한 것들을 만들 수 있다. 이것이 동양에서 말하는 비움의 경지이고 여백의 미학이다. 그래서 문인화는 절제된 표현을 통해 풍부한 여백을 만들고 시적인 여운과 정신적 울림을 주고자 했다.

이암의 개

조선 초기의 화가 이암(1499~1566)은 개 그림으로 유명하다. 그는 세종대왕의 넷째아들인 임영대군의 증손으로 태어나 두성령에 제수된 왕족 화가다. 그의 생애는 별로 알려진 게 없지만, 영모화에서 두각을 드러내 일본에까지 명성을 떨쳤다. 기록에는 초상화의 명수로 알려져 있으나 초상화는 전하지 않고 주로 개를 그린 작품이 전해져 오고 있다.

그의 〈모견도母犬圖〉그림 120는 시원한 나무 그늘에서 어미 개와 귀여운 세 마리의 강아지를 그렸다. 어미 개와 강아지는 윤곽선 없이 색채나 수묵을 사용하여 형태를 그리는 몰골법沒骨法으로 명암을 나타내고 발 부분은 가는 선으로 묘사했다. 긴 꼬리를 늘어뜨리고 의젓하게 엎드려 있는 어미 개 밑에는 젖가슴을 파고드는 두 마리의 강

그림 120 | 이암, 〈모견도〉, 16세기, 국립중앙박물관 소장

아지가 천진스럽게 어미 젖을 먹고 있다. 검둥이는 꼬리를 세우고 기세 좋게 어미의 앞다리를 파고들고 흰둥이는 장난스럽게 누워서 어미 개의 뒷다리를 파고들고 있다.

　어미 등에서 새근거리며 곤히 잠든 누렁이는 태평스럽기만 하다. 그리고 새끼들을 바라보는 어미 개는 조금도 귀찮아하는 기색 없이 재롱을 모두 받아주고도 남을 만큼 자애로운 눈빛으로 응시하

그림 121 | 이암, 〈꿩 깃털을 물고 노는 강아지〉, 16세기

고 있다. 어미 개는 윤기 있는 털과 긴 다리, 그리고 길게 늘어진 꼬리와 함께 목에 방울을 달고 있어서 그가 기르던 개로 보인다.

개는 오래전부터 동물 가운데 인간과 가장 친근한 관계를 맺어온 믿음직한 벗이다. 특유의 충성심과 영리함으로 인간과 함께 살며 인간을 보호하고 도둑의 침입으로부터 집을 지켜주는 동물이었다. 사람이 사람을 배신해도 개는 사람을 배신하지 않는다. 조선 시대에는 개 짖는 소리에 묵은해의 재앙이 나간다고 하여 새해가 되면 창고 문에 개 그림을 붙여두기도 했다.

이처럼 문인화의 소재로서 개는 인간보다 열등한 존재가 아니라 이기적이고 탐욕스럽게 변한 인간들이 잃어버린 정과 따스한 본성을 상기시켜주는 존재다. 그래서 그런지 이암의 개 그림은 볼수록

따스한 정감이 느껴진다. 들판에서 놀고 있는 한 마리의 강아지를 그린 〈꿩 깃털을 물고 노는 강아지〉^{그림 121}는 악인마저 미소 짓게 할 정도로 천진하고 사랑스럽다.

심사정의 매미

한여름의 단골손님인 매미는 인간에게 하찮은 존재일 수 있지만, 매미의 생태를 알게 되면 배울 점이 많다. 매미의 암컷이 나무껍질에 알을 낳으면 알은 나무 속에서 약 1년간 있다가 애벌레로 부화하여 땅속으로 들어간다. 그리고 대략 6~7년간 땅속에서 유충으로 살다가 성충이 되어 땅 위 나무로 올라와 껍질을 벗고 약 한 달 동안 번식 활동을 하다가 죽는다. 수컷은 짝을 찾기 위해 자기 몸의 반절 이상을 텅 비워놓는 극단적인 진화를 통해 특이한 울음소리를 내는데, 자기 소리가 너무 커서 청각을 훼손할 수 있기에 소리를 낼 때는 청각 기능을 스스로 차단한다. 그래서 전쟁이 터져도 수컷은 태연하게 그 자리에서 울어댄다.

유학자들은 이러한 매미의 생태가 문文, 청淸, 염廉, 검儉, 신信의 5덕을 갖추고 있다고 하여 숭상했다. 머리가 선비의 관을 닮아 학문의 덕이 있고, 나무의 수액만 먹고 자라기에 청렴하고, 다른 곡식을 축내지 않으니 염치가 있다는 것이다. 또 거처할 곳을 따로 마련하지 않으니 검소하고, 떠날 때를 스스로 알기에 신의를 지녔다고 보았다.

이처럼 하찮아 보이는 매미도 알고 보면 인간이 본받아야 할 덕

성을 풍부하게 지니고 있다. 이기적인 인간 중심으로 사물을 바라보지 않고 대상 중심으로 바라보면 대상과의 공명이 이루어져 본질을 깨닫게 된다. 그러면 하찮은 곤충도 인위적으로 주종과 우열을 분별할 수 없는 귀한 존재가 된다. 이러한 격물치지의 태도는 어떠한 기교보다 문인화가들이 갖추어야 할 가장 중요한 덕목이다.

고려의 문인 이규보는 매미 한 마리가 거미줄에 걸려 소리를 지르기에 매미를 풀어주었다. 그때 옆에 있던 사람이 "살아난 매미는 자네를 고맙게 여길지 몰라도 먹이를 빼앗긴 거미는 억울하게 생각할 것이니, 어찌 자네를 어질다고 하겠는가?"라고 책망했다. 그러자 이규보는 "거미란 놈의 성질은 본래부터 욕심이 많고 매미는 욕심이 적고 자질이 깨끗하네. 항상 배가 부르기만을 바라는 거미의 욕구는 만족하기 어렵지만 이슬만 마시고도 만족하는 저 매미를 두고 욕심이 있다 할 수 있겠는가. 저 탐욕스러운 거미가 이런 매미를 위협하는 것을 나는 차마 볼 수 없어 풀어주었네."라고 답했다.

이처럼 매미는 비록 생김새는 볼품이 없지만, 청렴하고 소박한 선비가 갖추어야 도리를 갖추었다고 여겨 문인화의 소재로 종종 다루어졌다. 심사정의 〈버드나무 등걸에서 우는 매미〉그림 122는 부러진 버드나무 줄기와 몇 가닥 남은 가지에 드문드문 걸려 있는 잎들이 여름의 무성함을 지나 가을로 접어들고 있음을 암시한다. 이러한 스산한 분위기는 죽음을 앞둔 매미의 운명을 암시하고, 자신의 운명을 느낀 매미의 애처로운 울음소리가 찬 기운이 느껴지는 허공을 가르고 있는 듯하다.

몰락한 양반 가문에서 역적의 후손으로 낙인찍혀 평생을 고독하

그림 122 | 심사정, 〈버드나무 등걸에서 우는 매미〉, 18세기, 간송미술문화재단 소장

게 지내야 했던 심사정은 울창한 여름보다 쓸쓸한 가을을 좋아했다. 그에게 매미의 울음소리는 괴성으로 여름을 알리는 기세등등한 존재가 아니라 자신의 한계와 주어진 운명을 담담히 받아들이는 처연한 외침으로 들렸을 것이다.

신사임당의 〈초충도〉

신사임당(1504~1551)은 소소하게 일상에서 접하게 되는 풀벌레를 소재로 한 초충도^{草蟲圖}를 잘 그렸다. 그녀는 성리학의 대가 율곡 이이의 어머니로 가부장적인 조선 사회에서 여류 화가로는 드물게 명성을 얻었다. 아들과 딸을 차별하지 않았던 아버지 덕분에 그녀는 성리학적 지식과 문장, 고전, 역사 등을 공부할 수 있었다. 그뿐만 아니라 시와 그림, 그리고 자수에도 뛰어난 재능을 드러냈다. 또 아들 이이가 서인의 종주이자 정신적 지주로 추대되면서 부녀자의 덕을 갖춘 이상적인 현모양처의 모범으로 추앙되었으며, 오만 원권 지폐의 주인공이기도 하다.

7세부터 혼자 그림 그리기를 좋아한 그녀는 처음에는 안견의 산수화를 보고 모방하였으나 이후에 자신의 눈에 들어온 작은 풀벌레를 그리기 시작하면서 초충도를 유행시켰다. 초충도는 여성들의 공간인 후원의 뒷마당에서 키우는 채소나 꽃, 곤충들이 어울려 놀고 있는 소소한 풍경을 그린 것이다. 소소한 일상에서 흔히 목격되는 작은 풀벌레들은 그동안 그림의 소재로서 아무도 주목하지 않았던 것들이다. 그녀는 여성 특유의 섬세한 감성과 호기심으로 이러한 미물들을 자세하게 관찰하고 정갈한 구도와 꼼꼼한 묘사로 담장 안의 세계를 화폭에 펼쳐 보였다.

8곡 병풍 중의 하나인 〈가지와 방아깨비〉^{그림 123}는 두 그루의 가지와 방아깨비, 벌, 나비, 개미 등을 아기자기하게 그렸다. 한 쌍의 가

그림 123 | 신사임당, 〈가지와 방아깨비〉(초충도 8곡 병풍), 16세기, 국립중앙박물관 소장

지 나무에는 흰 가지 하나와 보랏빛 가지 두 개가 탐스럽게 열려 있다. 가지 옆에는 붉은 산딸기가 열려 있고 주변에는 쇠뜨기가 번식하고 있다.

공중에는 위로 날아오르는 한 마리의 나비와 아래로 향하는 붉은 나방을 엇갈리게 배치하여 생동감 있게 했다. 나방 아래로는 벌 두 마리가 열을 맞추어 날아들고 있고, 땅에는 방아깨비가 어슬렁거리며 먹이를 찾고 있다. 그리고 그 왼쪽으로 두 마리의 개미가 분주하게 일을 하고 있다. 이게 전부가 아니다. 화면을 더 자세히 들여다보면, 보랏빛 가지의 줄기에 무당벌레 한 마리가 엉금엉금 기어가고 있다.

구도가 단정하여 얼핏 식물이나 곤충도감을 연상하게 하지만, 햇볕이 작열하는 8월의 어느 한가한 오후, 뒷마당에서 벌어지는 곤충들의 삶을 포착한 것이다. 이처럼 섬세하게 작은 대상에 집중하고 몰입하다 보면 저절로 '격물치지'가 이루어지게 된다. 신사임당의 그림에서 남성 작가들의 작품에서는 결코 볼 수 없는 정갈하고 맑은 감성이 느껴지는 것은 이 때문이다.

산수화
자연의 기운과 공명된 마음의 울림

서양에서는 자연을 소재로 한 풍경화가 18세기 무렵에 등장하지만, 동양에서는 이미 10세기 이전부터 산수화가 그려졌다. 서양의 풍경화는 인간 중심의 자연관이 반영되어 자연을 관찰과 분석의 대상으로 삼았다면, 무위자연을 추구한 도가의 전통에서 산수는 인간의 번잡하고 세속적인 마음을 맑게 정화해주는 이상적인 대상이다. 그래서 정복의 대상이 아니라 합일의 대상으로 삼은 것이다.

특히 문인화의 대상으로서 산수화는 객관적인 묘사에 치중하는 실경산수화와 달리 그리는 사람의 내적인 울림을 중시하여 함축적으로 표현한다. 이것은 눈의 분석적 능력에 의존한 그림이 아니라 대상과의 기운을 공명하고 마음에 일어나는 '의^意'를 그린 것이다. 따라서 문인화가들은 붓의 기교가 마음을 앞서가는 것을 경계하고

자연과 몰입하여 생긴 마음의 '의'를 따르고자 했다. 이것은 그림의 대상이 자연의 외형이 아니라 그것의 자극으로 인한 마음의 기운을 표현하는 것이다.

이인상의 구룡연과 소나무

조선 최고의 문인화가로는 단연 이인상(1710~1760)을 꼽을 수 있다. 그는 고조부가 영의정을 지낸 이경여의 후손이지만, 증조부가 서자여서 자신도 서자의 굴레에서 벗어나지 못했다. 말단 관리직을 전전하던 그는 43세부터 초야에 묻혀 살며 시·서·화에 몰두했다. 권력과 명예를 탐하지 않고 도덕과 염치를 선비의 덕목으로 삼은 그는 청렴하고 강직한 처사處士의 전형이었다. 그림에서도 그러한 개성이 그대로 반영되어 독자적인 문인화의 경지에 도달할 수 있었다.

그의 걸작 〈구룡연九龍淵〉그림 124은 별로 그린 게 없어 보이지만 금강산의 구룡폭포를 소재로 한 것이다. 이곳은 금강산 동쪽 외금강 지역에 있는 천혜의 절경으로 정선이나 김홍도 같은 진경산수화가들이 즐겨 그린 곳이다. 이인상은 다른 진경산수화가들과 달리 폭포의 웅장함을 전혀 강조하지 않았다. 마음을 가다듬고 한참을 들여다봐야 폭포의 물이 밑으로 힘차게 쏟아지는 장면이 눈에 들어온다. 너무 가는 선묘로 그려져 있어서 거의 보이지도 않을 정도다.

인내심을 가지고 찬찬히 들여다보면, 폭포에서 떨어지는 시원한 물줄기가 밑에서 와류를 일으키며 거품으로 변하고 있다. 왼쪽 밑돌 틈에는 나무 몇 그루가 거칠게 그려져 있고, 그 위로 꼿꼿하게 자

그림 124 | 이인상, 〈구룡연〉, 1752년, 국립중앙박물관 소장

란 잣나무가 두세 그루 있지만 역시 존재감이 미미하다. 얼핏 보면 별로 그린 게 없어 보이지만, 찬찬히 들여다볼수록 웅장한 폭포의 위용과 작가의 강직한 기상이 드러난다.

그림 125 | 금강산 구룡폭포의 실재 풍경

실제 금강산 구룡폭포 그림125를 그린 겸재 정선의 〈구룡폭〉그림126과 비교해보면, 진경과 의경意境의 차이를 분명하게 느낄 수 있을 것이다. 정선의 진경산수화는 경물의 특징을 구조적으로 재해석했다면, 이인상은 그러한 경물의 자극이 마음과 공명하여 일어나는 울림을 그리고자 했다. 그가 경물에 대한 사실적인 묘사를 최소화한 것은 바로 이 때문이다. 그리고 너무 안 그린 게 미안했는지 자신의 의도를 위해 그럴 수밖에 없었던 이유를 화면 왼쪽 아래에 자세히 적어놓았다.

정사년(1737년) 가을에 삼청에 사는 임씨 어른을 모시고 어렵게 구룡연에 간 적이 있는데, 15년이 지난 지금에서야 그림으로 그려 올립니다. 낡은 붓에 메마른 먹으로 뼈대만 그렸을 뿐 살을 그리지 않았고, 윤기 나는 색은 칠하지도 않았습니다. 이것은 감히 게을러서가 아니라 심회心懷를 그렸기 때문입니다. 이인상 올림

여기서 그는 이처럼 먹을 아껴 절제한 이유가 게을러서 그런 게

그림 126 | 정선, 〈구룡폭〉, 1730년대

아니라 '심회心會'를 표현하려는 의도였음을 밝히고 있다. 심회는 마
음으로 느낀 것, 즉 대상의 파동이 마음의 파동과 공명을 이루어 생
긴 '의意'를 말한다. 유식불교에서 '일체유심조一切唯心造'라고 하듯이,
의경은 객관적인 대상에 초점을 맞추는 게 아니라 보는 사람의 주관
적인 마음을 표현하는 것이다. 따라서 문인화는 철저하게 기억에 의
존한 그림이며, 기억이 심회로 남아 있으려면 대상과 공명의 체험이

선행되어야 한다.

이인상의 〈구룡연〉은 실제 눈으로 보고 그린 것이 아니라 15년 전에 본 기억을 토대로 그린 것이다. 따라서 심회의 강렬한 체험이 없으면 기억이 안 떠오를 것이기에 그릴 수가 없는 것이다. 그러므로 이인상이 그린 건 물질적인 구룡폭포가 아니라 대상과 완전히 물아일체된 짜릿한 사랑의 기억이다.

청렴 강직했던 그는 삶에서도 그림에서도 골격과 뼈대를 중시했다. 그가 쓴 글씨 중에는 "무식한 것보다 궁핍한 것은 없고, 뼈대가 없는 것보다 천한 것은 없다.莫貧於無識 莫賤於無骨"라는 글귀가 있다. 그림에서도 그는 뼈대와 본질을 그리고자 했다. 그래서 그런지 기름기 없이 뼈대만 있는 그의 그림은 기교를 억제하려는 의식조차 없어 보인다.

그렇다고 몬드리안의 추상처럼 기하학적으로 환원시킨 것은 아니다. 이원론적인 사고에 익숙한 서양의 현대 미술은 본질을 위해 구상을 버리고 추상으로 나아갔다. 그러나 일원론적인 세계관을 따른 동양의 문인화는 서양의 추상 회화처럼 구상을 포기하지 않으면서 시각 너머에서 작용하는 존재의 본질을 포착하고자 했다. 그리고 그것은 대상과의 몰입을 통한 물아일체의 체험이 동반되어야 하기에 인격 수양의 측면이 있다. 칸트는 순수이성비판에서 '물자체物自體'는 사유할 수는 있으나 인식할 수 없다고 했지만, 문인화가들은 대상과 '물아일체'를 통해 물자체와 하나 되고자 하는 꿈을 포기하지 않는다.

이인상의 〈설송도雪松圖〉그림 127는 겨울날 야산에 서 있는 소나무 두

그루를 소재로 삼았다. 소나무는 사군자에는 들지 못했지만, 한겨울의 찬 서리에도 푸르름을 간직하기에 문인들이 즐겨 그렸다. 특히 다른 수종에 비해 기후에 대한 적응력이 뛰어나고 척박한 땅에서도 꿋꿋한 생명력을 유지하기에 〈애국가〉에 나올 정도로 한민족의 표상이 되어왔다.

이인상은 위로 곧게 서 있는 소나무와 휘어진 소나무를 그리면서 몸통 부분을 포착함으로써 정작 중요한 부분을 보는 이의 상상에 맡겼다. 단지 뱀처럼 꿈틀대는 상단의 나뭇가지에서 오랜 세월을 버텨온 소나무의 연륜을 짐작하게 할 뿐이다. 소나무를 그린 작가는 많지만 이처럼 대담하고 파격적인 구도는 없었다.

대부분 작가들이 나무의 무성한 가지와 잎에 주목했다면, 그는 볼품없는 몸통과 뿌리에 주목했다. 곧게 올라간 소나무는 바위에 안정되게 지탱하고 있지만, 휘어진 소나무는 지탱하기 힘겨워 보인다. 그는 휘어진 나무의 뿌리 부분을 앙상하게 드러냄으로써 본질이 뿌리에 있음을 암시하고 있다. 잎이 무성한 나무는 바람에 쓰러지기 쉽지만, 뿌리가 튼튼한 나무는 강한 바람에도 쓰러지지 않고 자유롭게 춤을 출 수 있는 것이다.

이 휘어진 소나무는 이인상의 굴곡진 삶과 강직한 철학이 고스란히 반영된 자화상과 같다. 그는 항상 세상이 혼탁하여 자신을 알아주지 못한다고 생각했으며, "말세에 태어나 하급 관리 노릇을 하는 것은 수명을 단축하게 하거나 정신 이상이 생기기 딱 좋다."라고 한탄하기도 했다. 그는 그러한 시대적 한계에도 청렴하고 강직한 불굴의 선비 정신을 잃지 않고 그것을 문인화로 승화시켰다.

그림 127 | 이인상, 〈설송도〉, 18세기, 국립중앙박물관 소장

이 그림에서 눈이 그친 뒤의 잿빛 하늘과 스산한 냉기가 느껴지는 대기는 당시의 혼탁한 시대 상황을 암시하는 듯하다. 그는 소나무를 사실적으로 재현하지 않고 역경을 견뎌내는 불굴의 선비 정신을 담아냄으로써 시대를 초월한 울림을 주고 있다.

최북의 산수화

최북(1712~1760)은 한성의 중인 집안에서 태어나 평생 그림으로 생계를 이어간 전업 작가다. 그는 사대부 출신의 문인화가는 아니지만, 남종 문인화풍의 산수화에 능해 '최산수'라는 별명을 가졌다. 그는 술을 너무 좋아한 폭주가였고, 호방하고 괴팍한 성격으로 많은 일화를 남겼다.

한번은 한 세도가가 그에게 그림을 요청하며 협박을 가하자 "남이 나를 손대기 전에 내가 나를 손대야겠다."라고 하며 자기 눈을 찔러 한 눈이 멀게 되었다. 그래서 그는 항상 단안경을 끼고 그림을 그렸다. 또 한번은 금강산 구룡연에 갔다가 잔뜩 술에 취해 실성한 듯 웃다 울다 하며 "천하의 명인 최북은 명산에서 마땅히 죽어야 한다."라고 외치며 투신했다가 다행히 옷이 나뭇가지에 걸려 간신히 목숨을 건지기도 했다.

평생 가난에 찌들어 살면서도 그는 술값을 위해 전국을 주유하며 그림을 팔아 생계를 유지했다. 죽기 직전에도 열흘 동안 굶다가 그림 한 점을 팔았으나 그 돈으로 술을 마시고 크게 취해 돌아오는 길에 눈 위에 쓰러져 49세의 나이로 얼어 죽었다. 그는 자신의 이름

그림 128 | 최북 초상

인 '북北'을 둘로 나누어 스스로 '칠칠거사七七居士'로 불렀는데, 그가 49세에 죽을 것을 알고 별명을 칠칠(7×7=49)로 지었다는 일화가 전해진다.

그의 산수화 〈눈보라 치는 밤에 귀가하는 나그네風雪夜歸人圖〉그림 129는 평생 전업 작가로 술과 함께 야인처럼 살다 간 그의 대담하고 호방한 필치가 돋보인다. 이 그림은 실경이 아니라 당나라 시인 유장경의 시를 그림으로 옮긴 것이다.

> 해는 저물고 푸른 산은 먼데
> 차가운 날씨에 쓰러져가는 초가 한 채
> 사립문에서 개 짖는 소리 들리더니
> 눈보라 치는 밤에 귀가하는 나그네

그는 적막한 겨울의 정취가 느껴지는 이 시를 그리면서 붓 대신 손가락을 사용하여 즉흥적이고 자유분방한 필치로 그렸다. 가지가 꺾어질 정도로 휘어진 나무는 찬바람의 매서운 추위를 전하고, 어둑해진 대기와 대비되게 속도감 있는 한두 번의 붓질로 그린 산과 대

그림 129 | 최북, 〈눈보라 치는 밤에 귀가하는 나그네〉, 18세기

그림 130 | 최북, 〈공산무인〉, 18세기, 삼성미술관 리움 소장

지는 달빛에 비친 하얀 눈을 도드라지게 한다.

사립문 밖에는 인기척에 놀라 뛰쳐나온 개 한 마리가 나그네를 향해 짖어대고 있다. 겨울밤을 가르는 매서운 바람 소리와 개 짖는 소리, 그리고 하얀 눈의 색깔이 공감각적으로 보는 이는 감성을 자극한다. 여기에 지팡이를 들고 찬바람을 맞으며 묵묵히 걸어가는 쓸쓸한 나그네의 모습에서는 평생 저항 정신으로 살아온 그의 고독한

정취가 온몸으로 전해진다. 이처럼 그의 산수화는 관념적인 내용을 감각적으로 느끼게 하는 힘이 있다.

그의 작품 〈공산무인空山無人〉그림 130은 소동파의 시에 나오는 "빈산에 사람 없어도 물 흐르고 꽃이 피네空山無人 水流花開"라는 구절을 산수화로 그린 것이다. 사람 없는 적막한 텅 빈 정자 오른쪽에는 꽃망울 맺힌 기다란 나무가 늘어져 있다. 휘어진 나무는 중앙을 비우고 취기가 느껴지는 글씨를 거쳐 왼편에 수풀 사이로 흐르는 계곡물로 이어진다.

이 그림의 화제처럼 자연은 아무런 인위적 조작을 가하지 않아도 스스로 영원함을 성취한다. 노자의 무위자연 사상을 함축적으로 표현한 이 구절을 표현하기 위해 그는 무심하고 자유분방한 몇 번의 필치로 그림을 끝내버렸다. 틀림없이 그는 술에 잔뜩 취해 손 가는 대로 단번에 이 그림을 그렸을 것이다. 아니 저절로 그려졌을 것이다.

김정희의 〈세한도〉

추사 김정희(1786~1856)의 〈세한도歲寒圖〉그림 131는 조선 시대 문인화의 백미로 꼽히는 걸작이다. 국보로까지 지정된 이 그림에서 그린 것이라곤 마르고 칼칼한 필치로 그린 소나무 한 그루와 잣나무 세 그루, 그리고 간단하게 몇 개의 선으로 그린 집 한 채가 전부다. 대상을 잘 그리려는 의지나 세련된 기교를 전혀 찾아볼 수가 없다. 그런데도 이 그림을 왜 문인화의 정수가 표현된 작품으로 보는 것일까?

그림 131 | 제주도 유배 시절 제자 이상적에게 그려준 김정희의 〈세한도〉, 1844년, 국립중앙박물관 소장

이 작품은 추사가 제주도에서 유배 생활을 하던 중에 제자인 이상적에게 그려준 것이다. 명문가에서 태어나 탄탄대로를 걷던 추사에게 외딴 섬에서 집 밖 출입을 제한당하는 유배 생활은 권력의 무상함과 견디기 힘든 고통을 안겨주었다.

입에 맞지 않는 음식과 풍토병에 시달리며 고통받던 그는 유배된 지 얼마 안 되어 가장 친한 친구와 아내의 죽음을 통보받았다. 그리고 반대파들의 박해 속에 친구와 제자들의 소식도 끊어졌다. 이러한 상황에서 이상적은 통역관으로 일하면서 중국에 갈 때마다 새로 나온 귀한 서적들을 구해서 지극정성으로 스승에게 보내주었다.

"정승 집 개가 죽으면 문상을 가지만, 정승이 죽으면 문상 가지 않는다."라는 말처럼 권세와 이득만을 좇던 세태에 추사는 제자의 의리에 크게 감동했다. 그러나 유배당한 처지에 제자의 뒤를 봐줄 수도 없고, 돈으로 보답할 수도 없는 상황인지라 고마운 마음을 그

림으로 대신했다. 그리고 그림 발문에 다음과 같이 적었다.

추워진 뒤에야 소나무와 잣나무가 시들지 않음을 안다고 했네. 그대가 나를 대함이 귀양 오기 전이나 후가 변함이 없으니 그대는 공자의 칭찬을 받을 만하네.

이 내용은 "겨울이 되어서야 소나무와 잣나무가 시들지 않는다는 사실을 알게 된다.歲寒然後知松柏之後凋也"라는 공자의 말을 인용한 것이다. 소나무와 잣나무는 사계절을 한결같이 푸른 잎을 유지하지만, 겨울이 되었을 때 비로소 그 가치가 빛나게 되는 법이다. 그렇듯이 자신도 유배를 당하고 나니 비로소 이상적의 의리가 크게 느껴졌다는 말이다.

그림에서 허름한 집 오른편에 중앙을 가르는 소나무와 잣나무가 있고, 왼쪽에는 잣나무 두 그루를 더 그려 넣었다. 소나무의 까칠한 가지가 있는 오른쪽 여백에는 '세한도歲寒圖 우선시상 완당藕船是賞 阮堂'이라는 글씨를 가로세로로 써넣었다. '우선'은 이상적의 호이고 '완당'은 김정희의 다른 호다. 오른쪽 밑에는 '오래도록 서로 잊지 말자'는 의미의 '장무상망長毋相忘'을 새긴 인장을 찍었다. 간결하고 빈틈없는 구도에 색이라고는 붉은 인장이 전부다. 여기서 어떤 것 하나라도 빼면 허전해지고, 어느 것 하나를 추가하면 잡스러워진다.

텅 비어 보이는 여백은 눈이 내린 흔적은 없지만 차가운 겨울날의 한기가 느껴진다. 유배 생활의 고독하고 쓸쓸한 마음을 표현하는 데 있어서 어찌 기름진 먹색과 세련된 기교를 부릴 수 있겠는가. 그

가 그린 것은 물질적인 집이나 나무가 아니라 낯선 외지에서 병마와 싸우며 생활하는 자신의 쓸쓸한 마음과 소나무처럼 한결같은 제자의 우정에 대한 감사이다. 이것이 그가 이처럼 먹을 아껴 간결하고 메마르게 그린 이유다. 만약에 기교를 부려 대상의 묘사에 치중하면 그런 추상적인 정신보다 물질적인 외양에 주목하게 될 것이기 때문이다.

이 그림을 스승으로부터 받은 이상적은 북경에 갈 때 청나라 학계의 명사들에게 보여주었고, 17명에게 제발^{題跋}을 받았다. 후에 오세창, 이시영, 정인보가 여기에 품평을 더해서 총 20명의 글을 묶어 두루마리로 만들었다. 그래서 그림은 길이가 103센티미터에 불과하지만, 그림을 평한 글은 무려 11미터가 넘는 귀한 자료가 되었다. 이 발문에 나오는 "권세와 이익으로 얽힌 자는 권세와 이익이 다하면 사귐이 멀어진다."라는 구절은 시대를 초월한 불변의 진리다. 추사는 마른 붓으로 선 몇 개를 그어 부조리한 세태와 쓸쓸한 정취, 그리고 보편적인 만고의 진리를 놀랍도록 함축적으로 담아냈다.

전기의 〈계산포무도〉

김정희의 제자 중에서 사의적인 문인화의 경지를 가장 잘 이해하고 구사한 작가는 전기(1825~1854)이다. 그는 중인 출신의 약제사로 시·서·화에서 천재적인 재능을 보였으나 안타깝게도 30세의 이른 나이에 요절했다. 기록에 의하면 그는 체구가 크고 인품이 그윽하여 옛 도인의 풍모가 있었다고 한다. 그리고 그가 그린 산수화는

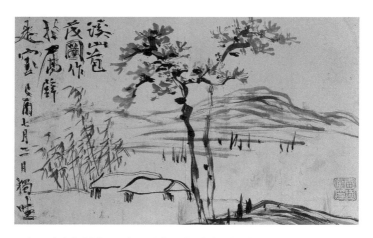
그림 132 | 전기, 〈계산포무도〉, 19세기, 국립중앙박물관 소장

"쓸쓸하면서도 조용하고 간담하면서 담백하여 신묘한 경지"에 도달했고, 그의 시화는 "100년을 두고 논할 만하다."라고 칭송되었다.

그의 작품 〈계산포무도溪山苞茂圖〉그림 132는 그가 25세에 그린 그림이라고는 믿어지지 않을 정도로 문인화의 격조가 느껴진다. 그림 중앙에 빠른 붓질로 대담하게 두 그루의 나무를 그리고 그 뒤로 보이는 산은 몇 개의 선으로 간결하게 표현했다. 화면 왼쪽에는 끝이 닳아 갈라지는 몽당붓으로 그림을 그리듯 분방하게 글씨를 쓰고, 그 아래에 간결한 선으로 바람에 흔들리는 어린 대나무와 초라한 집 두 채를 그려 넣었다.

그는 전통 산수화의 표현법에 따르는 대신 붓으로 글씨를 쓰듯이 맑고 거침없는 필치로 단숨에 그렸다. 이것은 서예와 그림의 근원이 같다는 추사의 가르침을 따른 것이다. 이러한 그림은 지적으로

계산해서 그린 게 아니라 집중 상태에서 즉흥적으로 나온 것이다. 그래서 그런지 선禪적인 무상함이 느껴지는 스산한 정취와 역동적인 생명력이 느껴진다.

이러한 문인화 정신과 비슷한 생각을 했던 서양 작가는 폴 세잔이다. 문인화가처럼 "자연을 그린다는 것은 대상을 모방하는 게 아니라 감각을 실현하는 것이다."라고 생각한 그는 생트빅투아르산을 그리면서 관습을 버리고 산과 몰입에서 오는 감각을 생생하게 표현하려고 노력했다. 대상을 사실적으로 모방할 때는 이성이 작동하지만, 감각은 인간과 자연을 소통시켜주는 역할을 담당한다.

처음에 그는 산의 구조에 관심을 두고 견고한 구성으로 두껍게 칠하며 본질을 붙잡으려 했다. 그러나 그럴수록 산은 이미 또 다른 시간과 대기 속으로 사라질 뿐이라는 것을 깨닫고, 그럴 바에는 차라리 모두 그리지 않고 미완의 상태로 남겨두게 된다. 그가 말년에 그린 작품그림 133들을 보면, 과감한 생략으로 미완성처럼 보이게 하였다. 그러자 산의 형상은 감각 속에 녹아들어 형태에 종속됐던 색채가 분리되어 자율성을 성취하게 되었다. 이것은 붙잡을 수 없는 자연 앞에서 겸허해진 인간의 태도가 반영된 것이다.

그는 대상을 일방적으로 정복하고자 하는 집착을 내려놓음으로써 자연과 주고받는 게임을 즐길 수 있었고 이를 통해 물아일체의 황홀한 체험에 이르게 된다. 그래서 "풍경은 나의 마음속에서 인간적인 것이 되고, 생각하며 살아 있는 존재가 된다. …… 우리는 무지갯빛 혼돈 속에서 하나가 된다."라고 고백한다. 이러한 물아일체의 황홀경이야말로 문인화가들이 그림을 통해서 도달하고자 했던 예술

그림 133 | 과감한 생략으로 점차 미완처럼 보이게 하여 포착 불가능한 자연의 역동성을 반영한 세잔의 〈생트빅투아르산〉, 1902~1906년경

의 경지다. 문인화는 보이는 세계를 통해 보이지 않는 기운과 파동의 세계를 열어 보이는 방식으로 구상과 추상이라는 이분법의 함정에 빠지지 않았다.

서예

글씨로 구현한 추사체의 추상 정신

추사체의 창시자 추사 혹은 완당 김정희(1786~1856년)는 글씨와 그림을 넘나들며 문인화의 최고봉에 오른 예술가다. 그는 예술가이기 이전에 명문 집안에서 병조판서 김노경의 장남으로 태어나 북학파의 거두였던 박제가 밑에서 수학한 뛰어난 학자였다. 일찍이 고증학에 눈을 떠 24세 때 친부가 청나라 연경에 출장 갈 때 동행하여 옹방강, 완원 등의 중국 최고 학자들과 교류했다. 그곳에서 옹방강으로부터 "경술과 문장이 해동 제일이다."라는 찬사를 받았고, 연경의 지식인들은 그의 학예에 감탄하여 교류하고 싶어 할 정도였다.

당대 최고의 금석학자로 인정받으며 이조참판까지 오른 김정희의 중년까지의 삶은 모두가 부러워하는 출세의 길을 걸었으나 말년은 참혹했다. 1840년 왕실의 세도 다툼에 연루된 그는 관직을 파면

당하고 혹독한 고문을 받고 제
주도로 유배당하게 된다. 그러
나 후대에까지 그를 빛나게 한
추사체는 역설적으로 출세의
길이 가로막힌 8년간의 제주
유배 시절에 완성되었다.

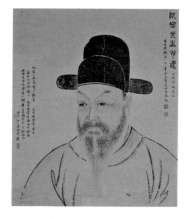

동양 예술의 뿌리 깊은 전
통을 이어오고 있는 서예는 그
출발 자체가 추상성을 지니고
있다. 한자의 기원이 된 갑골

그림 134 | 허련이 그린 김정희 초상화

문자는 사물의 형태를 단순하게 축약하여 만든 것이다. 서예는 붓으
로 선을 그어 글자의 형태를 조화롭게 구성하는 선의 예술이다. 서
예의 선들은 구상적으로 사물의 윤곽을 따르는 것이 아니라 독립적
으로 글자의 구성과 여백의 관계를 추구한다는 점에서 추상화의 정
신과 통한다.

김정희는 '서화동원書畫同源'의 정신을 누구보다도 잘 이해하고 실
천했다. 동양의 전통에서 그림과 서예는 모두 같은 도구와 매체를
사용하고, 또 선을 위주로 표현하기에 하나의 근원에서 나왔다고 간
주했다. 그래서 문인들은 시·서·화를 기본 교양으로 여기고, 이 세
가지가 모두 뛰어난 사람을 '삼절三絶'이라 불렀다. 추사는 뛰어난 학
식과 인품, 그리고 삼절을 모두 갖춘 진정한 문인화가였다.

김정희가 20대 후반에 쓴 〈다산초당茶山草堂〉그림 135은 추사체가 나
오기 전 젊은 시절 김정희의 실력을 엿볼 수 있는 작품이다. 그는 당

그림 135 | 추사가 20대 후반에 쓴 〈다산초당〉 현판, 전라남도 강진

시 실학을 집대성한 최고의 석학 다산 정약용의 장남 정학연과 친했다. 그래서 그를 통해 정약용을 알게 되었고, 동갑내기인 초의선사와도 친교를 맺게 된다.

전남 강진의 다산초당에 걸려 있는 이 현판은 아름다운 한 폭의 그림을 연상시킨다. 양 끝에 있는 '茶' 자와 '堂' 자는 견고한 해서체로 안정감 있게 쓰고, 사이에 쓴 '山' 자와 '草' 자는 변화를 주었다. 특히 '山' 자는 산에 바람이 불어와 나무가 오른쪽으로 휘어진 것 같은 느낌이 든다. 풀을 의미하는 '草' 자는 대범하게 단순화하여 대지에 깊게 뿌리내리고 청초하게 서 있는 싱그러운 풀잎을 연상하게 한다.

그의 예술가로서의 천재성은 전서, 예서, 해서, 행서, 초서 등 고대부터 내려오는 전통 서예의 기법을 충실히 익혔음에도 이에 얽매이지 않고 자기의 글씨를 쓰려고 했다는 점이다. 그의 추사체는 스스로 평생 벼루 10개를 구멍 내고 붓 1,000개를 닳게 했다고 말할 정도로 각고의 노력 끝에 나온 것이다. 이는 옛것을 본받아 새것을

창조하는 '법고창신法古創新'의 정신을 구현한 모범적인 사례이다.

추사체의 특징은 어떤 일정한 양식에 있는 것이 아니라 글의 의미와 상황에 맞게 변화하는 즉흥성에 있다. 그래서 같은 글자라도 똑같이 쓰는 법이 없고, 어울리는 글자와의 관계에 따라 자획과 구성이 매번 변화하기에 파격적이면서도 규범이 있고, 자유로우면서도 질서가 있다.

추사체의 규칙이 있다면 춤을 추는 듯한 유려한 리듬감이 우연을 필연으로 만들고 원본 없는 자율적 구성에 이르게 한다는 것이다. 이러한 자율성은 추상화된 현대 미술과 긴밀한 관련이 있다. 현대 미술의 아버지로 불리는 세잔의 혁명이란 다름 아닌 대상으로부터 독립한 화면의 자율성이다. 그가 산을 그리든 누드를 그리든 사과를 그리든 중요한 것은 그림 밖의 원본이 아니라 화면에서의 조형 요소들의 긴밀한 유기적 관계와 자율적 구성이다.

추사의 〈원문노견遠聞老見〉그림 136은 대구를 이루는 칠언절구를 대련으로 쓴 것이다. 행서체를 근간으로 하면서도 굵어졌다가 가늘어지는 유려한 필선의 변화가 아름답다. 글씨의 내용은 "멀리서 훌륭한 선비의 소문을 들으면 즉시 마음을 열고, 늙어서도 새로운 책을 보면 눈이 밝아지네遠聞佳士輒心許 老見異書猶眼明"라는 의미다. 학자로서 그의 개방적인 사고를 엿보게 하는 내용이다.

단정하고 예스러운 예서체로 쓴 〈차호호공且呼好共〉그림 137은 금석학의 조예가 깊은 그가 촉나라의 비석에 새겨진 서체를 응용하여 쓴 것이다. 필획 사이의 간격이 넉넉하고 담백하며 속도감 있는 필치로 붓끝을 갈라지게 하여 비워내는 비백飛白 효과가 경쾌하다. 글의 내

그림 136 | 김정희, 〈원문노견〉 대련, 삼성미술관 리움 소장

그림 137 | 김정희, 〈차호호공〉 대련, 간송미술문화재단 소장

용은 "잠시 밝은 달을 불러 셋이서 벗을 이루니, 좋아하는 매화와 더불어 한 산에 거하네且呼明月成三友, 好共梅花住一山"라는 의미다.

당나라 시인 이백의 시 〈월하독작月下獨酌〉이 떠오르는 문장이지만, 칠언절구가 대구를 이룬 추사의 글씨에선 뭔가 표정이 느껴진다. 김용준은 추사의 글씨에는 "우는 듯 웃는 듯, 춤추는 듯 성낸 듯, 세찬 듯 부드러운 듯, 천변만화千變萬化의 조화가 숨어 있다."[24]라고 높이 평가했다.

문인화 정신이 투철했던 그는 훌륭한 글씨를 쓰려면 숙련된 기법과 장인적인 기예만으로는 한계가 있다는 것을 누구보다도 잘 이해하고 있었다. 그래서 평생 '문자향文字香'과 '서권기書卷氣'를 자신의 예술철학으로 삼았다.

> 가슴속의 청고고아한 뜻은 또 가슴속에 문자향과 서권기가 들어 있지 않으면 능히 팔과 손끝에 발현되지 않는다. (『완당전집 7권』, 잡저, 상우에게 써서 보이다)

시는 읽는 예술이고, 그림이 보는 예술이라면, 글씨는 문자의 향기와 책의 기운을 갖추어야 한다. 향기와 기운은 보이지 않으나 보이는 것의 실체다. 실체가 빠진 글씨는 알맹이 없는 껍질에 불과하기에 이를 경계한 것이다.

추사체의 특징이 잘 드러난 〈잔서완석루殘書頑石樓〉그림 138는 '낡은 책과 거친 돌이 있는 서재'라는 뜻이다. 예서체를 기본으로 하면서 그는 모든 서체가 융합된 듯한 포용력으로 개성적인 필체를 만들었

그림 138 | 김정희, 〈잔서완석루〉, 국립중앙박물관 소장

그림 139 | 김정희, 〈죽로지실〉, 삼성미술관 리움 소장

다. 생동감 있는 힘찬 필력과 유연한 리듬감이 조화를 이루고, 마치 빨래 널듯이 윗줄을 일자로 맞추고 아래에 리듬감 있는 여백의 공간을 둔 점이 특이하다.

예서체를 그림 그리듯 쓴 〈죽로지실竹爐之室〉그림 139은 '대나무 화로가 있는 방'이라는 뜻이다. 이 글은 초의선사에게 보낸 것인데, 초의선사는 다산의 차 제조법을 계승하여 『동다송東茶頌』이라는 책을 쓸 정도로 차에 박식했다. 그의 차 맛을 그리워한 추사는 제주 유배 시절에 해남에 있는 초의선사에게 여러 차례 편지를 보내 차를 요청했고, 그가 보내준 차에 대한 답례로 써준 글이다.

그는 차 달이는 소리가 대밭에서 불어오는 바람 소리 같다고 여겨 대나무 '竹' 자의 높이를 달리하여 바람에 흔들리는 대나무처럼 썼다. 화로를 의미하는 '爐' 자는 화로에 주전자가 올려진 것처럼 쓰

고 왼쪽의 '火' 변을 앙증맞게 작게 하여 주전자의 입구처럼 붙여놨다. '之' 자는 마치 찻잔에서 김이 모락모락 올라가는 형상으로 재치 있게 변형했다. 방을 뜻하는 '室' 자는 6각 창문이 있는 그윽한 다실의 분위기가 그대로 느껴진다. 글씨에서 기운과 향기가 난다는 말이 실감 나는 작품이다.

추사체는 글씨의 의미에 따라 그때그때 즉흥적으로 서체가 결정되는데, 그림 같은 기발한 글씨는 〈계산무진繁山無盡〉그림 140에서도 잘 나타난다. '계곡과 산이 끝없이 펼쳐진다'는 뜻의 네 자를 쓰면서 그는 가로쓰기로 글자가 도레미처럼 올라가더니 세로쓰기로 마무리했다. 그는 이러한 파격적인 구성으로 글자와 여백의 공간 구성을 짜임새 있게 만들었다.

물이 모이는 계곡을 뜻하는 '谿' 자의 '奚'는 시냇물이 유려하게 흐르는 곡선의 형상을 만들고, '谷'은 글자 위 머리를 뒤집어 올려 계곡에서 물이 떨어져 사방으로 튀기는 모습으로 형상화했다. '山' 자는 산의 가운데 봉우리를 전서체에서처럼 밑부분을 벌려 작은 돛단배를 탄 사람처럼 보인다. '無盡'은 한 글자처럼 세로로 쓰면서 '盡' 자를 일곱 개의 가로획에 변화를 주면서 나무를 촘촘하게 쌓아 올린 것처럼 만들었다. 직선과 곡선의 조화 속에 검은 먹선의 묵직하고 웅장한 울림이 산의 메아리처럼 울려 퍼지는 듯하다.

이처럼 파격적인 추사체는 당시 전통적인 서체에 익숙한 사람에게는 괴이하게 느껴졌을 것이고, 김정희도 이를 인식한 듯 김병학에게 보낸 편지에 다음과 같이 적었다.

그림 140 | 김정희 특유의 서체와 파격적인 공간 구성이 돋보이는 〈계산무진〉, 간송미술
문화재단 소장

근자에 들으니 제 글씨가 크게 세상 사람의 눈에 괴이하게 보인다고
하는데 이 글씨도 혹시 괴이하다고 헐뜯지나 않을지 모르겠습니다.
이는 당신이 판단할 일입니다. (『완당전집』 4권, 제2신)

　전통적 양식에 익숙한 관객들은 언제나 예술가들의 새로움에 혹
평을 가하곤 한다. 서양에서도 인상파 미술이 처음 등장했을 때는
사람들이 괴기하게 여기며 혹평을 가했다. 인상파 전시회에 출품한
세잔의 작품을 본 사람들이 "마약에 취해 그린 괴기한 그림이다."라
고 혹평하자 세잔은 "나는 바보들에게 인정받고 싶지 않다."라며 자
기 길을 갔다. 괴이함을 피하고 대중의 요구에 순응하면 대가가 될

수 없다. 김정희 역시 추사체의 괴이함을 사람들에게 해명하거나 이해시키려 하지 않고 꿋꿋이 자신이 추구하는 길로 나아갔다.

서체는 본시 처음부터 일정한 법칙이 없고 뜻이 팔을 따라 변하여 괴이함과 기이함이 섞여 나와서 이것이 요즘 서체인지 옛날 서체인지 나 역시 알지 못하며, 보는 사람들이 비웃건 꾸지람하건 그것은 그들에게 달린 것이오. 해명한다고 조롱을 면할 수도 없거니와 괴이하지 않으면 글씨가 되지 않는 걸 어찌하리오. (『완당전집』 5권, 어떤 이에게)

창조적인 작품이 전통에 익숙한 사람들에게 괴이하게 보이는 것은 피할 수 없는 일이다. 그러나 그의 예술성을 이해한 사람들은 당대에도 추사체의 진가를 알아보았다. 당시 추사와 교류했던 서화가이자 수장가인 유최진은 추사의 글씨를 다음과 같이 평했다.

추사의 예서나 해서에 대하여 잘 알지 못하는 자들은 괴기한 글씨라 할 것이요, 일단 알아도 대충 아는 자들은 황홀하여 그 실마리를 종잡을 수 없을 것이다. 원래 글씨의 묘미를 진정 깨달은 서예가는 법도를 떠나지 않으면서도 법도에 구속받지 않는 법이다. 글자의 획이 혹은 살지거나 혹은 가늘거나, 메마르거나 혹은 기름지거나 험악하고 괴이하여 얼핏 보면 옆으로 삐져나가고 종횡으로 비비고 바른 것 같지만, 거기에 아무 잘못이 없다.[25] (유최진, 『초산잡저樵山雜著』)

김정희는 파란만장한 생애의 마지막을 경기도 과천에서 보냈다. 유배에서 풀려난 1852년부터 그는 청계산과 관악산 사이에 있는 주암동에 부친이 지은 초당에서 마지막 4년을 보냈다. 그가 죽은 해에 쓴 〈대팽고회大烹高會〉그림 141는 평생 익힌 기교와 기름기를 모두 걷어내고 담백한 글씨체로 썼다. 이는 "최고의 좋은 반찬은 두부와 오이, 생강, 나물, 최고의 모임은 부부와 아들딸, 손자"라는 글의 소박한 의미를 그대로 반영하기 위함이다. 우리는 종종 자극적이고 새로운 것에 익숙하여 기본을 잃어버린다. 산전수전을 다 겪은 그가 말년에 도달한 경지는 바로 '소박'이었다.

그가 중시한 '괴怪'의 개념은 서양 미학의 아방가르드와 통하지만, 추사는 아방가르드처럼 맹목적 해체가 아니라 '허화졸박虛和拙朴'의 이데아를 위한 것이다. '허화'는 인위적인 기교를 비워 자연스러움이 저절로 드러나는 경지이고, '졸박'은 노자의 '대교약졸'의 세계를 의미한다. 즉, 무위자연의 경지처럼, 자신을 비워야 소박미의 경지에 이를 수 있다는 것이다. 그가 글씨의 근본을 예서에서 찾은 것도 예서가 '허화졸박'의 개념과 가깝다고 여겼기 때문이다. 추사는 당시 서예계가 기교에 치우쳐 이러한 '허화'의 경지에 이르지 못함을 한탄했다.

요즘 사람들이 쓴 글씨를 보면 다 능히 '허화虛和'하지 못하고 사뭇 악착스러운 뜻만 많아서 별로 뛰어난 경지가 없으니 한탄스러운 일이네. 글씨에서 가장 귀하게 여기는 것은 바로 '허화'에 있으니 이는 사람의 힘으로 이를 수 없는 것이요, 반드시 천품을 갖추어야만 가능한

그림 142 | 김정희가 세상을 떠나기 3일 전에 쓴 봉은사 현판 〈판전〉, 1856년

것이다. (『완당전집』 4권, 김석준에게 제4신)

추사가 예술의 최고 경지로 여긴 '허화'는 인위적 기교를 내려 놓고 무위자연의 상태에서 하늘로부터 부여받은 천성이 발현될 때 가능한 경지다. 추사의 마지막 작품인 〈판전板殿〉그림 142은 그가 봉은 사에 머물 때 봉은사 측에서 화엄경 판과 전각을 완성한 후 추사에 게 현판을 의뢰하여 제작한 것이다. 추사는 '판전'을 크게 쓰고 옆에 "71세에 과천에서 병중에 제작하다."라고 적었다.

이 현판을 쓰면서 그는 평생 10개의 벼루를 구멍 내고, 붓 1,000 자루를 몽당붓으로 만들며 연마했던 기교와 욕심을 모두 내려놓았 다. 그리고 기교를 모르는 천진한 어린이의 상태로 돌아가 꾸밈없는 마음을 담았다. 불교의 교리에 밝았던 그는 석가모니가 설파한 본래 면목으로서의 '참나'로 돌아가 대교약졸의 소박미를 구현한 것이다.

그림 141 | 김정희가 71세로 과천에서 세상을 떠난 해에 쓴 〈대팽고회〉 대련, 1856년

이 현판을 쓰고 나서 3일 뒤에 그는 병으로 파란만장했던 생애를 마감했다. 그의 평생 지우였던 초의선사는 추사의 영전에 "도에 관해 이야기할 때면 마치 폭우와 우레같이 당당했고, 정담을 나눌 때면 당신은 봄바람과 따스한 햇볕과 같았습니다."라고 제문을 썼다.

고통스러운 유배 생활 속에서 꽃피운 추사의 예술 세계는 오늘날 단지 서예의 장르에 국한되지 않고, 현대 예술이 나아갈 방향을 밝혀주었다는 점에서 큰 의의가 있다. 전통적 양식을 무시하지 않으면서 새로운 자기 양식을 이룩했다는 점에서 그의 예술 세계는 '법고창신法古創新'의 모범이 되었다. 또 그의 독자적인 추사체와 절제된 문인화는 현대 추상미술의 정신과 상통한다는 점에서 전통의 현대화를 추구하는 현대 작가들에게 많은 영감을 제공해주었다.

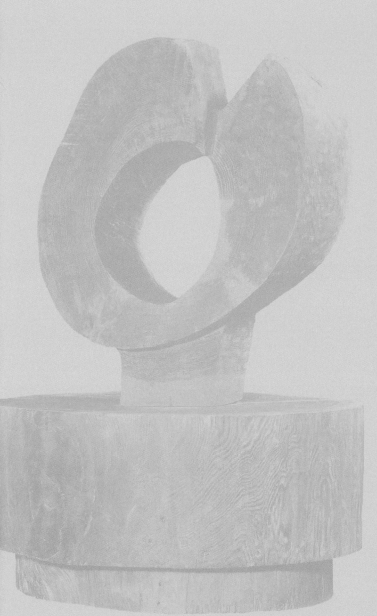

20세기 현대 미술의 큰 흐름은 재현에서 추상으로의 변화다. 이것은 미술의 대상을 객관적 외부 세계에서 인간 내면의 주관적 감정과 정신으로 전환하여 가시적 현상 너머의 본질과 근원을 포착하고자 한 것이다. 이를 위해 사실적 묘사를 위해 필요했던 기교들을 버리고 단순화하여 추상적 개념과 매체의 특성을 강조하는 쪽으로 나아갔다.

한국 현대 미술은 이러한 서양 미술의 흐름을 따르면서도 한편으로 한국적 정체성을 위해 전통과의 연결고리를 찾아야 했다. 일본을 통해서 서양 미술을 수용한 20세기 초반에는 전통과 현대의 괴리가 컸지만, 20세기 중·후반에 오면서 점차 이 간격을 좁혀 한국적 정체성과 현대성을 성공적으로 융합한 작가들이 등장했다.

김환기는 조선 시대 백자 달항아리의 미학을 현대 미술로 전환하여 한국 추상 회화의 선구자가 되었고, 조각가 김종영은 김정희의 추사체를 조각으로 계승하여 한국 추상 조각의 선구자가 되었다. 윤광조는 천진하고 자유분방한 분청사기의 전통을 계승하여 현대 도예의 길을 열었고, 이우환은 문인화의 여백 개념을 설치로 재해석하여 세계적인 주목을 받았다. 각 장르에서 이들이 이룬 성과는 서양 현대 미술의 추상 정신과 인위적 기교를 배제한 한국 고유의 '소박'의 미학을 융합하여 한국 미술의 정체성을 지켜냈다는 점에서 값진 일이다.

김환기

회화로 구현된 백자 달항아리의 멋

한국 추상화의 선구자로 알려진 김환기(1913~1974)는 이중섭, 박수근과 더불어 오늘날 한국인에게 가장 사랑받는 작가 중 한 사람이다. 이처럼 그가 국민작가가 된 것은 단지 그의 선구자적인 업적 때문만은 아니다. 그는 국제적인 현대 미술의 흐름에 동조하면서도 한국인 특유의 미의식을 탐구하고 이를 현대적 양식으로 계승했다. 그의 작가로서의 성공은 이처럼 시대적 유행에 일방적으로 끌려가지 않고, 한국적 정체성과 시대정신을 훌륭하게 조화시켰기 때문이다.

그가 현대 미술의 흐름과 국제적 감각을 익히게 된 것은 일본 유학을 통해서였다. 전남 신안의 안좌도에서 태어나 부유한 어린 시절을 보낸 그는 일찍이 일본으로 건너가 동경에서 중학교를 졸업했다. 그리고 잠시 돌아와 결혼했으나 동경 유학을 보내준다던 부친이 약

그림 143 | 작업실에서의 김환기

속을 지키지 않자 밀항하여 1933년 일본대학 미술학부에 입학했다. 그리고 1937년 귀국할 때까지 일본에서 서양 현대 미술을 접하고 실험했다.

일본에서의 초기 작업은 입체주의에서 기하 추상에 이르는 서양의 아방가르드 미술을 접하고 실험하는 시기였다. 이 시기의 작품은 〈론도〉^{그림 144}에서처럼 입체주의의 영향으로 자연의 형상을 이용하여 화면을 평면적으로 재구성하고 색을 칠하는 방식이었다. 이러한 작품들은 당시로는 매우 신선하고 현대적이었지만, 그는 이것이 자기 그림이 아니라고 생각했다. 자신이 아무리 몸부림쳐도 한국 사람일 수밖에 없다고 생각한 그는 한국적 정체성이 담긴 그림을 그려야 국제적인 경쟁력을 가질 수 있다는 생각을 하게 된다.

"가장 한국적인 것이 가장 세계적이다."라는 것을 깨달은 그는 1940년대 후반부터 작품에 전통적인 소재인 산과 달, 매화, 사슴, 학, 항아리 등을 그리기 시작한다. 이는 서양의 입체주의나 기하 추상처럼 단순히 화면을 지적으로 분석하고 재구성하는 데 그치지 않고, 그림에 한국적인 정서와 자신의 체험을 담아보려는 시도였다.

어린 시절을 아름다운 섬에서 보낸 탓인지 그는 문학적이고 시

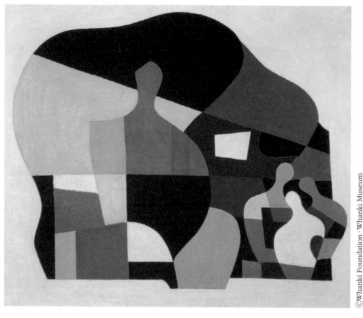

그림 144 | 산과 사람을 평면적으로 재구성한 김환기의 초기작 〈론도〉, 1938년

적 감수성이 뛰어났다. 그림을 그릴 때도 어렸을 때 고향 안좌도에서 뛰어놀며 자연과 물아일체된 기억에서 자신의 미의식을 끌어냈다. 특히 그는 보름달이 뜬 어둑한 밤하늘과 푸른 바닷가의 풍광에서 형언할 수 없는 시적인 감성을 느꼈다. 자연을 의인화하고 대화하기를 좋아하는 그에게 둥근 보름달은 말없이 모든 것을 품어주고 용서해주는 어머니 같은 존재였다. 이러한 달에 대한 애착은 로켓을 만들어 달을 정복의 대상으로 삼은 서양인들의 사고로는 이해할 수 없는 세계다. 이후 그는 어린 시절 바닷가의 둥근 보름달에서 느낀 황홀한 감동을 조선 시대 백자 달항아리에서 발견했다.

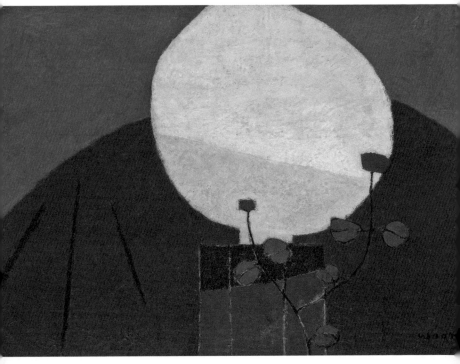

그림 145 | 보름달과 달항아리를 등가로 해석한 김환기의 〈백자와 꽃〉, 1949년

　작품 〈백자와 꽃〉^{그림 145}에서 그는 어둑해진 둥근 산 앞에 커다랗
고 삐뚜름하게 생긴 달항아리가 눈부시게 떠 있는 듯이 그렸다. 달
이 있을 자리에 달항아리를 그려 넣음으로써 그는 보름달과 달항아
리가 등가의 의미를 지니고 있음을 반영하였다. 달항아리라는 명칭
도 원래 눈처럼 흰 바탕색과 둥근 형태가 보름달을 닮았다 하여 붙
여진 이름이다.

　실제로 그는 이 무렵 백자 달항아리에 심취하여 이를 광적으로

수집했다. 해방 이후부터 한국전쟁이 터지기 전까지 그는 거의 매일같이 항아리나 조선 목가구를 사 들고 왔다. 그래서 성북동에 있던 그의 집은 화실과 방, 마당에까지 집 안 가득 항아리로 채워졌고, 동네 사람들이 그의 집을 항아리 집이라고 부를 정도였다.

그림 146 | 백자 항아리들이 빼곡히 놓여 있는 성북동의 김환기 화실

어쩌다 맘에 드는 새로운 것을 사게 되면 동료 화가 도상봉을 불러 밤새 술상을 마주하며 도자기에 관한 대화로 밤을 지새웠다. 특히 그는 자기 팔로 안아서 한 아름 되는 약간 찌그러진 백자 달항아리를 좋아했다. 명동이나 인사동의 골동품 가게에서 마음에 드는 항아리를 산 날이면 그것을 직접 가슴에 안고 벅찬 마음으로 힘든 줄도 모르고 삼청동의 산을 넘어서 성북동에 있던 그의 집까지 걸어갔다.

그는 도자기를 살 때 가격을 흥정하거나 깎아서 산 적이 없다. 항아리 가치보다 가격이 싸다고 생각하여 오히려 횡재했다는 기분이 들었기 때문이다. 한국전쟁 때 3년간 부산에서 피난 생활을 마치고 집에 돌아오자 그가 수집한 도자기 대부분이 폭격으로 깨져 있었다. 그러나 그는 돈으로 환산할 수 없는 미의식을 도자기에서 얻었

다고 위로하며 젊은 시절의 광기를 후회하지 않았다.

사실 나는 단원이나 혜원에게서 배운 것이 없다. 나는 조형과 미와 민족을 우리 도자기에서 배웠다. 지금도 내 교과서는 우리 도자기일지도 모른다. 그러니까 내가 그리는 것이 여인이든 산이든 달이든 새든 간에 그것들은 모두가 도자기에서 온 것들이다.[26]

김환기가 백자 항아리나 조선의 목가구에서 얻은 미의식은 삼라만상의 복잡한 자연을 손실 없이 압축한 소박미다. 특히 백자 항아리에서 그는 단순함 속에 자연의 복잡함을 함축하고, 고요함 속에 자연의 역동적인 움직임을 내포하고 있는 시적인 아름다움을 발견했다. 그래서 비록 차가운 흙으로 만든 도자기지만, 살아 있는 듯한 따스한 온기와 정감이 느껴지는 매력에 흠뻑 빠져들게 된다.

나는 아직 우리 항아리의 결점을 보지 못했다. 둥글다 해서 다 같지가 않다. 모두가 흰 빛깔이다. 단순한 원형이, 단순한 순백이, 그렇게 복잡하고, 그렇게 미묘하고, 그렇게 불가사의한 미를 발산할 수가 없다. 고요하기만 한 우리 항아리엔 움직임이 있고 속력이 있다. 싸늘한 사기지만 그 살결에는 다사로운 온도가 있다. 실로 조형미의 극치가 아닐 수 없다. 과장이 아니라 나로선 미에 대한 개안은 우리 항아리에서 비롯했다고 생각한다. 둥근 항아리, 품에 넘치는 크고 둥근 항아리는 아마도 조형의 전위에 서 있지 않을까.[27]

그는 이러한 백자 달항아리의 미학에서 전위적인 현대성을 읽어 냈다. 현대 아방가르드 미술의 방향이 시각적 재현의 전통에서 벗어 나 본질적인 추상으로 단순화되어갔기 때문이다. 현대 미술의 추상 정신이란 복잡한 대상을 USB 메모리처럼 밀도 있게 압축하는 것이 다. 이때 중요한 것은 그렇게 추상으로 단순화된 형상에 복잡한 세 계를 손실 없이 함축할 수 있느냐는 것이다. 그렇지 않으면 그것은 껍질뿐인 디자인에 불과할 것이다. 이것이 단순화된 추상미술이 자 칫 범할 수 있는 오류이고 미술의 타락이다.

문인화적 정취가 느껴지는 〈매화와 항아리〉[그림 147]처럼 그의 작품 은 화면을 자연과 항아리를 암시하는 간결한 선으로 짜임새 있게 구 성한다. 그러나 그 선들은 기하학적으로 정제되지 않고 미세한 떨림 과 진동이 느껴진다. 이것은 진동하는 자연의 파동 에너지를 수학적 지성으로 희생시키지 않으려는 의지의 표현이며, 생동하는 자연을 손실 없이 압축하는 데서 오는 떨림이다.

이처럼 자연 대상과 마음으로 공명하고 소통하며 거기에서 일어 난 기운생동의 에너지를 포착하는 방식은 조선 시대 문인화 정신을 계승한 것이다. 따라서 그의 작품은 '사의寫意'적인 문인화 정신을 현 대 회화로 재해석한 것이라고 할 수 있다. 그러므로 나무를 그리든 항아리를 그리든 그의 그림에서 선은 단순히 대상의 사실적인 윤곽 선이 아니라 대상의 파동과 그의 마음의 파동이 공명을 이룬 순간의 떨림을 포착한 것이다.

피카소에서 몬드리안에 이르는 서양의 기하 추상은 자연을 손실 없이 압축하기보다는 지성을 통해 수학적으로 환원하고자 했다. 그

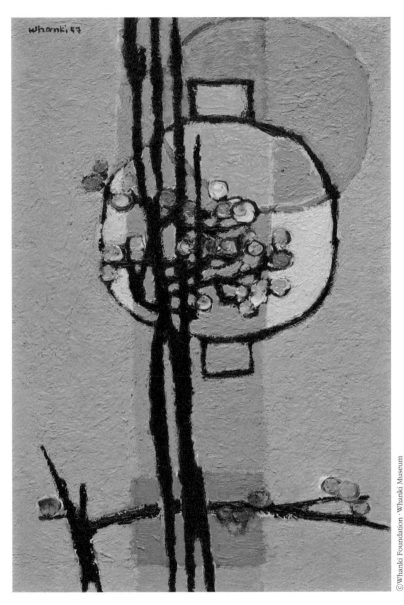

whanki 57

그림 147 | 문인화적 정취가 느껴지는 김환기의 〈매화와 항아리〉, 1957년

래서 몬드리안의 신조형주의는 형태와 색채를 본질적 요소로 단순화해 수직과 수평, 그리고 빨강, 노랑, 파랑의 원색만을 남겨놓았다. 그의 〈생강 단지가 있는 정물 2〉^{그림 148}는 자연을 제거해가는 과정을 보여주고 있다. 아직 항아리의 형태가 남아 있지만, 기하학적인 선들은 자연에서

그림 148 | 피터르 몬드리안, 〈생강 단지가 있는 정물 2〉, 1912년

벗어나 지적인 구성으로 화면에서의 자율성으로 고립되고 있다.

신지학의 영향을 받은 몬드리안은 시시각각 변하는 자연에서 절대적인 불변의 진리를 찾고자 했고, 그것을 수평선과 수직선으로 상징화했다. 현상적 자연을 비진리로 여긴 그는 자연의 외형을 제거의 대상으로 삼았고, 그 결과 작품은 감각이 차단된 수학적 이성의 산물이 되었다. 몬드리안의 작품에서 자연과 인간은 화해되지 못하고 결국 인간 지성의 승리로 귀결되었다면 김환기의 작품은 자연과 인간의 감각적인 사랑의 산물이다.

이처럼 자연의 이미지를 통해 화면을 구성하는 김환기의 작품은 1960년대 후반 그가 뉴욕으로 이주하면서 더욱 단순화된 추상으로 변모하게 된다. 말년에 뉴욕에서 생활하면서 그린 〈점 시리즈〉^{그림 149}는 분청사기의 인화문이 연상되는 점으로 화면 전체를 가득 채웠다. 이 시리즈는 단색으로 점 하나를 찍고 네모꼴로 둘러싸는 것을 서너

번쩍 하며 물감이 번져나가게 하기를 수행하듯이 수천 번 반복하며 제작한 것이다. 무엇이 이러한 수고와 인내를 가능하게 했을까? 이 작품들은 결과적으로 서양의 모노크롬처럼 보이지만, 그가 작품을 통해 담아내고자 한 건 개념적인 게 아니라 바로 고향에 대한 그리움이다.

고향의 자연을 무척이나 사랑했던 그는 삭막한 뉴욕에서 고향의 자연 산천에 대한 그리움이 커져만 갔다. 산이 없어서 마천루의 고층 건물 위쪽으로 해가 저무는 삭막한 뉴욕에서 낭만을 잃어버린 그가 의지할 곳은 오직 밤하늘의 별이었다. 밤하늘의 별만큼은 고향에서와 다르지 않았기 때문이다. 뉴욕의 작업실에서 창살 없는 감옥에 갇힌 종신수처럼 그는 마지막 순간까지 고향에 대한 그리움을 점으로 대신했다. 그의 일기장을 보면 당시 그가 얼마나 고향을 그리워했는지를 짐작할 수 있다.

친구의 편지에 이른 아침부터 뻐꾸기가 울어댄다 했다. 뻐꾸기 노래를 생각하며 종일 푸른 점을 찍었다. 내가 그리는 선, 하늘 끝에 더 갔을까? 내가 찍은 점, 저 총총히 빛나는 별만큼이나 했을까? 눈을 감으면 환히 보이는 무지개보다 더 환해지는 우리 강산……. (김환기의 일기)

우리는 일반적으로 김환기의 작품 세계가 〈점 시리즈〉를 기점으로 구상에서 추상으로 변했다고 생각하지만, 그것은 사실이 아니다.

그림 149 | 밤하늘의 별에서 착안한 김환기의 점 시리즈 〈17-08-73〉, 1973년

문인화는 반드시 자연과의 공명에서 오는 교류의 흔적을 다루기에 완전히 추상으로 나아가지 않는다. 김환기의 〈점 시리즈〉에서 점은 바로 별을 그린 것이며, 물감을 칠하지 않은 하얀 선을 남겨 산이나 바다의 수평선을 암시하기도 했다. 그가 찍은 점이 별이라는 사실은 그 무렵 그가 가장 좋아하며 애송했던 김광섭의 「저녁에」라는 시를 보면 충분히 짐작할 수 있다.

> 저렇게 많은 별 중에서 별 하나가 나를 내려다본다.
> 이렇게 많은 사람 중에서 그 별 하나를 쳐다본다.
> 밤이 깊을수록 별은 밝음 속에 사라지고
> 나는 어둠 속에 사라진다.
> 이렇게 정다운 너 하나 나 하나는
> 어디서 무엇이 되어 다시 만나랴.

이 시기 그는 이 시의 내용인 "어디서 무엇이 되어 다시 만나랴"를 작품 제목으로 사용하기도 했다. 삭막한 뉴욕에서 그는 이 시를 낭송하며 어린 시절 마당에 멍석을 펴놓고 누워서 쏟아질 것 같은 별을 세던 추억을 떠올렸을 것이다.

김광섭 시에서 별을 본다는 것은 인간이 주체가 되어 객체인 별을 일방적으로 바라보는 게 아니다. 별이 먼저 나를 내려다보고 내가 별을 쳐다보는 서로를 향한 뜨거운 눈 맞춤이고, 이는 인간과 자연이 하나로 접화되는 물아일체의 순간이다. 치열한 하루가 마무리되는 저녁은 바로 인간과 자연이 정답게 만나는 사랑(접화)의 시간이

다. 그러나 이 짧은 만남은 새벽의 여명과 함께 헤어져야 하고, 일상에서 다시 고독을 느끼며 만남을 그리워하게 된다. 이처럼 자연에 대한 사랑과 동시에 하나 될 수 없는 운명적 슬픔이 한국인 특유의 '정한情恨'의 정서다.

김광섭과 김환기는 이러한 정한의 정서를 공유하고 그것을 각각 시와 그림으로 표현했다. 이들에게 별은 자연의 상징물이고 사랑하는 연인을 그리워하듯이 별과 설레는 만남을 그리워하는 것이다. 이처럼 충족될 수 없는 운명적인 그리움은 김환기 예술의 일관된 주제다. 그가 그토록 그리워한 고향은 물리적으로는 한국의 조그만 섬마을 안좌도이지만, 더 정확히는 어린 시절 푸른 자연과 물아일체로 하나 되는 기쁨을 안긴 고향의 자연이다. 미국에서 고향에 있는 안좌초등학교에 보낸 엽서를 보면 그가 얼마나 고향을 그리워하고 사랑했는지를 짐작할 수 있다.

이 우편이 배를 타고 태평양을 건너 우리 섬에 들어가게 될 때는 연말이나 1969년 새해 아침이 될 것입니다. 여러 선생님들과 우리 아이들에게 새해 인사를 드립니다. 고향을 떠나서 살았고 또 외국에 살고 있으나 내 고향 내 모교를 한번 잊어본 적 없습니다. 까마득히 40년 전 공부하고 뛰놀던 우리 모교, 지금은 어떤 모습을 하고 있을까? 운동장 북쪽 모퉁이에 내가 심었던 소나무는 그대로 서 있을까? 얼마나 컸을까? 선생님들 얼굴, 아이들 얼굴 뵈온 적 없으나 고향을 생각하고 모교를 생각할 적마다 그리운 얼굴들이 선하게 떠올라요……(김환기의 엽서)

이 편지는 얼굴도 이름도 모르는 학생들에게 보낸 것이다. 이것은 그의 그리움이 특정 개인에 대한 기억에서 비롯된 것이 아니라 인간 본성에서 나오는 근원적 휴머니즘이라는 것을 의미한다. 그의 작품이 시공을 초월하여 울림을 주는 비밀이 바로 여기에 있다. 모든 만남은 헤어짐을 전제로 하고, 사랑의 기쁨도 이별의 슬픔을 전제로 한다. 그러기에 정한과 그리움은 인간의 피할 수 없는 숙명이다. 그의 작품에서 느껴지는 깊은 감동은 우리가 삭막하고 세속적인 삶 속에서 잃어버린 본성을 자극하여 공명시켜주기 때문이다.

그의 작품은 평면적이지만 그가 그림에 담아놓은 그리움의 파동은 시공을 초월하여 지금도 온 우주로 메아리쳐 퍼지고 있는 듯하다. 이러한 시적인 서정성은 서양의 개념 미술과 차이 나는 김환기 작품의 매력이며, 이는 자연과의 마음의 소통과 공명에서 오는 사의적 문인화의 전통을 현대화한 것이다. 그의 작품은 이렇게 자연과의 공명을 중시하는 한국 특유의 자연 친화적인 소박의 미학에 뿌리를 대고 동시대적인 양식을 꽃피웠다는 점에서 한국미술사에 길이 새겨질 것이다.

김종영

자연의 원형을 찾아가는 '불각'의 미

한국 추상 조각의 개척자 우성 김종영(1915~1982)은 양식적으로는 추상으로 흐른 현대 조각의 흐름에 동조하면서도 그 미학적 개념을 오랫동안 몸소 체득한 서예에서 찾았다. 그는 어려서부터 조부모로부터 한학과 서예를 배웠고, 시서화에 능했던 부친으로부터 사대부 교육을 받으며 자랐다. 18세 때는 동아일보사에서 주최한 '전국 학생 서예 실기 대회'에서 1등을 차지할 정도로 그는 일찍부터 서예에 두각을 드러냈다.

휘문고보를 다닐 때 후에 서울대학교 미대 초대 학장이 된 은사 장발張勃을 만나 예술가의 길을 걷게 된 그는 1936년 일본 동경미술학교에 진학하여 조각을 전공했다. 졸업 후에도 그는 동경미술학교 연구과에 재직하면서 화집을 통해 부르델, 마욜, 브랑쿠시 등 서

그림 150 | 작업 중인 김종영

양 현대 조각의 흐름을 접할 수 있었다. 1943년 귀국한 이후에는 고향 창원에 머물다가 1948년 서울대학교 미술대학 교수가 되어 1980년 퇴임하기까지 묵묵히 작품 제작과 제자 양성에 힘썼다.

그가 일본에서 유학할 때 서양의 현대 조각가들의 영향을 받으면서도 한국적인 정체성을 고수할 수 있었던 건 전적으로 어려서부터 익힌 서예에서 미학적 개념을 끌어냈기 때문이다. 서양에서 조각의 개념은 돌이나 나무 같은 재료를 끌로 깎고 새기는 것이다. 그리스의 고전 조각은 대리석을 곱게 깎아 아름다운 비례로 신상이나 인체를 만드는 것이었다. 현대에 오면 사실성을 버리고 매체성을 강조하는 추상 조각으로 변하지만, 물질을 깎고 새기는 것이라는 통념은 변함이 없었다.

그런데 김종영은 자신의 호를 '깎지 않음을 통해 도를 추구하는 사람'이라는 의미로 '불각도인不刻道人'이라 지었다. 그리고 자신의 작업실을 '깎지 않는 곳'이라는 의미로 '불각재不刻齋'그림 151라고 불렀다. 그의 예술 정신을 기리기 위해 서울 평창동에 지은 김종영미술관의 본관 건물 이름도 '불각재'다. 그만큼 '불각'은 그의 예술에서 중요한 개념이다.

그림 151 | 조각 대신 '불각'을 예술철학으로 삼은 김종영의 서예 〈불각재〉

깎고 새기는 것을 직업으로 삼는 조각가가 자신의 예술철학을 '불각'으로 삼은 것은 무슨 연유일까? 여기에는 자연으로서의 사물의 구조와 원형을 최대한 살리고 인위적인 조작이나 장식을 최소화하겠다는 소박한 미의식이 담겨 있다. 그가 말하는 '불각'이 의미하는 바는 한마디로 무위자연의 소박미다. 『장자』의 「천도天道」 편에는 "갖가지 형상을 깎고 새기면서도 스스로 솜씨를 뽐내지 않는다.刻彫衆形而不爲巧"라는 말이 나온다. 이것은 바로 자연의 섭리대로 저절로 이루어지는 하늘의 도이다.

김종영은 예술 작품을 인간이 창조하는 것이라는 관념을 신뢰하지 않았다. 그래서 그는 "창조라는 낱말은 나에게 없다. 자연의 물체가 자연스럽게 있듯이 나의 조형 세계도 그렇게 되어야 할 것이다."라고 말했다. 또 "기술은 단순하고 소박할수록 좋고, 내용과 정신은 풍부할수록 좋은 것이다."라고 하여 빈약한 내용을 화려한 장식과 기술로 감추는 현대 미술의 세태를 비판했다.

이러한 그의 예술철학은 그가 평생 쓰고 연구한 서예의 정신에서 비롯된 것이다. 한국 최초의 추상 조각으로 알려진 〈전설〉그림 152

그림 152 | 김종영, 〈전설〉, 1958년. 철제 용접으로 추상 조각을 만들면서 획획 갈겨 쓴 서예의 필체와 번짐 효과를 살렸다.

은 바로 서예를 조각으로 만든 것이다. 그래서 철조로 제작한 것임에도 획획 갈겨 쓴 서예의 필체와 화선지의 번짐 효과가 고스란히 남아 있다.

한자는 원래 자연의 사실적 형상을 기호화한 상형문자이기에 자

연에 내재한 본질적인 구조를 추출하려는 추상미술과 상통한다. 실제로 이응노의 문자 추상은 서예에서 아이디어를 얻었으며, 서양 작가 중에서도 앙리 미쇼, 율리우스 비시어, 로버트 마더웰 등의 추상화를 서체 추상이라고 부르는 것도 같은 맥락이다.

이처럼 서예와 추상의 밀접한 관계를 간파한 김종영은 추사 김정희를 평생 자신의 스승으로 삼았다. 추사체는 특정한 형식에 갇히지 않고 상황과 의미에 맞는 자유로운 변형과 구성으로 글과 그림의 경계를 자유롭게 넘나들었다. 김종영은 특히 강철처럼 견고하면서도 리듬감이 있고, 글자끼리의 유기적 관계 속에 비움과 채움의 공간을 경영하는 추사체에서 현대적인 감성을 읽어냈다. 그리고 이러한 추사의 예술세계를 서양화가 세잔이 현상 너머의 본질적인 구조를 파악하고자 한 것과 같은 원리로 이해했다.

그림 153 | 추사를 흠모한 김종영의 서예, 1975년

김정희의 글씨는 투철한 조형성과 입체적 구조력을 갖고 있고 동양 사람으로는 드물게 보이는 적극성을 띠고 있다. 상식적인 일반 통념을 완전히 벗어나 작자作字와 획을 해체하여 극히 높은 경지에서 재구

성하는 태도며 공간을 처리하는 예술적 구성이며 하는 것은 그의 탁
월한 지성을 말해주거니와 고전을 결코 경시하지 않으면서도 종횡
무진으로 풍부한 변화를 갖는 예술적 창의력과 넓은 견식은 족히 세
잔에 비교하고도 남음이 있다.[28]

그가 김정희의 서예에서 현대적 요소로 주목한 것은 조형적인
구조와 기존의 글씨를 그대로 베끼지 않고 해체하여 즉흥적으로 재
구성하는 방식이다. 대상을 해체하여 재구성하는 방식은 입체주의
의 전형적인 방식이고, 어떤 형식의 틀에 갇히지 않고 무궁무진한
변화를 만들어내는 것도 현대 미술의 특징이다.

김종영은 세잔에서 피카소와 몬드리안으로 이어지며 기하 추상
으로 나아간 서양의 현대 미술과 한국적 전통을 계승하고자 했을 때
추사는 자신이 추종해야 할 모델로서 손색이 없었다. 그래서 그는
평생 서예에 정진하여 1,000여 점이 넘는 서예 작품을 남겼다. 그는
조각가이기 이전에 고매한 인품을 지닌 문인이자 서예가였다.

그림 155 | 추사의 글씨를 따라 쓴 김종영의 〈유희삼매〉

김종영은 김정희의 화첩 『완당집고첩阮堂執古帖』을 애장했는데, 거기에 쓰인 〈유희삼매遊戱三昧〉그림 154를 평생 자신의 화두로 삼았고, 자신이 이를 따라 쓰기도 했다.그림 155 유희삼매는 '절대 자유의 경지에서 어디에도 사로잡히지 않고 즐기는 것'이다. 이를 예술가로서 도달해야 할 최고의 경지로 삼았기에 그는 세속적 유혹에 흔들리지 않고 묵묵히 자기 길을 갈 수 있었다.

김정희를 흠모한 김종영은 추사의 〈세한도〉그림 131(224쪽)를 따라 자신도 〈세한도〉그림 156를 그렸다. 김종영의 〈세한도〉는 소나무와 잣나무 대신 당시 서울 성북구 삼선교에 있던 집 마당의 라일락 한 그루를 그린 것이다. 그는 급하게 경사진 언덕 위에 있던 그 집에서 평생을 살았다. 추사가 58세에 〈세한도〉를 그렸듯이, 그 역시 58세 되던 해 정초 추운 어느 날 자신의 집에서 앙상한 가지만 드러낸 라일락을 그리며 자신이 흠모하는 추사의 예술혼을 떠올렸다.

그는 조각가지만 "작품에 데생이 없다는 것은 생명이 없는 박제 표본과 다를 바 없다."라며 3,000점이 넘는 많은 드로잉을 남겼다. 그가 그린 〈드로잉〉그림 157, 158을 보면 추사처럼 형상 너머에 존재하

그림 156 | 김종영의 〈세한도〉, 1973년

그림 157 | 김종영의 드로잉 〈북한산〉, 1973년(왼쪽)
그림 158 | 김종영의 드로잉 〈무제〉, 1970년대 초(오른쪽)

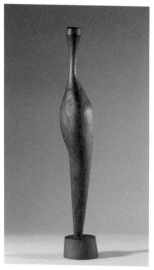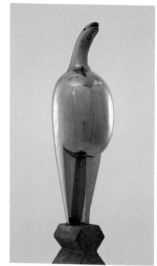

그림 159 | 김종영, 〈새〉, 1953년경(왼쪽)
그림 160 | 콩스탕탱 브랑쿠시, 〈마이아스트라〉, 1912(오른쪽)

는 비가시적인 자연의 리듬이나 본질적 구조를 탐색하려는 흔적을
엿볼 수 있다.

　김종영이 추사의 문인화 정신을 현대 조각으로 승화시키고자 했
을 때 양식적으로 영감을 준 작가는 콩스탕탱 브랑쿠시다. 김종영의
초기작인 〈새〉^{그림 159}는 브랑쿠시의 〈마이아스트라^{Maiastra}〉^{그림 160}에서
받은 영향이 남아 있다. 마이아스트라는 루마니아의 민간 전설에 등
장하는 새로서 자유로운 변신이 가능하고 사람처럼 말도 할 수 있다
는 기적의 새다. 브랑쿠시는 이 신비한 새를 사람과 새의 중간 형태
로 만들었고, 이후 이를 더 단순화하여 새의 비상하는 힘을 추상적
으로 형상화한 〈새〉^{그림 51(99쪽)} 시리즈를 제작하게 된다.

새의 외형 대신 비상하는 힘을 표현하고자 했던 브랑쿠시의 생각은 사물을 단순화하여 간결한 선으로 함축적으로 표현하는 서예의 방식과 다르지 않다. 김종영은 브랑쿠시의 조각을 참조하면서 그것을 서예에서 익힌 추상적인 선의 느낌으로 표현했다. 서예의 선은 사물의 외형을 윤곽 짓는 것이 아니라 대상의 속성과 인간의 마음이 혼연일체가 된 것이다. 김종영은 이것이 문인화 정신의 정수이고 현대 조각이 나아갈 방향이라고 생각했다. 근대 이후 현대성을 서구화와 동일시한 한국 미술계의 풍토에서 그는 오히려 전통 서예와 문인화의 미학에서 서양의 추상미술과 통하는 길을 찾아낸 것이다.

그의 작품 〈작품 67-2〉^{그림 161}는 나무를 무심히 깎아가며 사람의 얼굴 비슷한 형상을 만들었다. 이러한 형상은 처음부터 계획되었다기보다는 나무와 소통하고 대화하는 과정에서 타협점을 찾은 것이다. 그래서 구상적으로 사람의 형상도 아니고 자연 그대로의 나무도 아니지만, 동시에 사람의 얼굴 같기도 하면서 나무의 문양을 그대로 간직하고 있다.

이렇게 만들어진 중성적 형상은 구체적인 대상을 환기하지 않기에 보는 사람에게 특정한 관념을 강요하지 않고 열린 의식을 제공한다. 그는 평소에 "예술은 한정된 공간에 무한의 질서를 설정하는 것"이라는 철학을 갖고 있었다. 문인화 정신을 계승한 김종영이 예술을 통해 표현하고자 한 것은 어떤 구체적인 대상이 아니라 그것에 내재하고 있는 보편적 구조와 무한한 생명력이었다.

따라서 그는 절대적인 아름다움이 존재한다거나 인간이 독창적인 창작물을 만들 수 있다고 생각하지 않았다. 그에게 예술은 숨겨

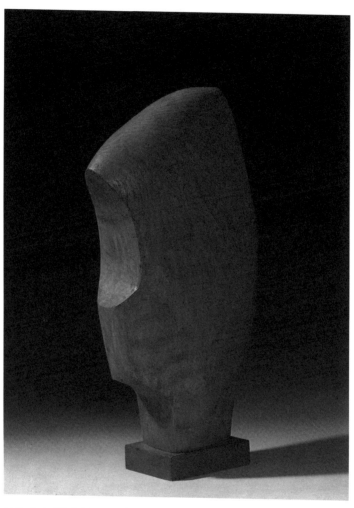

그림 161 | 김종영, 〈작품 67-2〉, 1967년

진 자연의 구조적 질서를 발견하고, 그것을 찾아가는 조건과 방법을 탐구하는 것이었다.

절대적인 미를 나는 본 적도 없고 그런 것이 있다고 믿지도 않는다. 그것은 전지전능의 조물주에 속하는 문제이다. 예술가가 미를 창작하는 능력이 있다고 믿는 것은 미신에 불과하다. 나는 창작을 위해서 작업한다고 생각하지 않으며 나에게 창작의 능력이 있다고는 더욱 생각지 않는다. 따라서 개성이나 독창성에 대해 지나친 관심을 두기보다 자연이나 사물의 질서에 대한 관찰과 이해에 더욱 관심을 가져왔다.[29]

그래서 그는 작품을 인위적으로 창조하려 하기보다는 주어진 매체와 소통하고 대화하며 그 내적인 질서를 찾아내려 하였다. 그에게 나무나 돌 같은 매체는 자신의 인위적인 계획을 일방적으로 실행하는 도구가 아니라 그것의 본질을 파악하려는 응시의 대상이다. 그렇게 만들어진 작품은 자연의 내적 구조와 인간의 상상력이 가미되어 그냥 어디에 있었던 것 같은 편안한 형태가 된다. 그는 조각의 매체로서 주로 돌이나 나무를 썼고, 조각가들이 흔히 사용하는 청동은 사용하지 않았다. 청동은 자연이 아니라서 내적 구조가 존재하지 않기 때문이다.

돌로 만든 〈작품 72-6〉[그림 162]은 자라나는 식물 같기도 하고 동물의 뼈대 같기도 하다. 비대칭 속에 조화와 질서가 느껴지는 이러한 자연스러운 형태는 처음부터 계획된 게 아니라 돌과 교류하며 찾아

그림 162 | 자라나는 식물을 닮은 김종영의 돌조각 〈작품 72-6〉, 1972년

낸 형태다. 그래서 즉흥적인 생동감이 있고, 차가운 돌이지만 따스한
온기가 느껴진다. 이러한 작품들은 다다이스트 장 아르프의 유기적

인 조각을 떠올리게 한다. 합리적이고 이성적인 예술에 저항하기 위해 아르프는 무의식을 활용한 자동기술법으로 우연적이고 유기적인 추상 작품을 만들었다.

아르프와 김종영의 작품은 외형적으로 유사하지만, 미학적으로 전혀 다른 배경을 갖고 있다. 아르프의 작품에서 우연은 무의식적인 자동기술법에 따른 것이지만, 김종영의 작품은 무의식적인 우연한 형상이 아니라 매체를 철저하게 의식하고 진지한 교류를 통해 나온 결과이기 때문이다.

김종영의 나무 조각 〈작품 80-1〉^{그림 163}은 나무의 형상을 살리고 있지만, 동시에 꾸부정하게 서 있는 인체의 옆모습이 연상된다. 이처럼 그의 작품은 언제나 자연의 구조와 인간의 의지가 일방적인 지배 관계가 되지 않고 서로 교류와 화해를 통한 중성화에 이르고 있다.

〈작품 80-7〉^{그림 164}도 얼핏 사람의 두상이 연상되지만, 찬찬히 들여다보면 조선 목가구에서처럼 자연의 시간을 간직한 나무의 문양과 자연의 숨결을 느끼게 한다. 이러한 자연스러운 작품은 객관적인 구상과 주관적인 추상이라는 이분법의 극단에서 벗어나 우리의 의식이 편협하게 경도되는 것을 차단해준다.

김종영 예술 세계에서 이러한 중용적 특징은 대상에 몰입하여 근본과 말단을 헤아리는 조선 선비들의 '격물格物'적 태도와 문인화의 '사의寫意'적 전통에서 비롯된 것이다. 격물은 대상에 대한 온전한 몰입에서 오는 물아일체의 체험이다. "인생에 있어서 모든 가치는 사랑이 그 바탕이며, 예술은 사랑의 가공이다."라는 그의 말처럼, 그의 작품은 자연과 인간 사이의 깊은 사랑의 산물이다. 그래서 어

그림 163 | 매체와의 대화와 소통을 통해 형상을 찾아가는 김종영의 〈작품 80-1〉, 1980년

느 한쪽으로 치우치지 않고 양쪽 모두를 닮아 있는 것이다. 따라서 그가 도달하고자 한 '불각'의 세계는 다름 아닌 '천인묘합'의 소박

그림 164 | 김종영, 〈작품 80-7〉, 1980년

미이며, 그의 작품은 주객이 융합된 '사의적 추상 조각'이라고 할 수
있다.

윤광조
무심으로 자연을 빚은 현대 도예

고려와 조선 시대에 걸쳐 찬란한 도자 문화를 꽃피웠던 한국은 오늘날 자생적인 현대화에 실패하고, 서양에서 유입된 현대 도예에 밀려 방황하고 있다. 이처럼 침체한 한국 도예계에 혜성처럼 나타난 윤광조(1946~)는 분청사기의 전통을 현대적으로 계승하여 국내보다 외국에서 큰 반향을 얻고 있다. 세계적인 도예 전문 갤러리인 영국의 베송 갤러리와 미국의 필라델피아 미술관, 시애틀 미술관 등에서 초대전을 열며 국제적인 명성을 얻은 그의 작품은 현재 필라델피아 미술관, 메트로폴리탄 미술관, 샌프란시스코 미술관, 시애틀 미술관, 시카고 미술관에 상설 전시되어 있다.

그가 분청사기와 인연을 맺게 된 것은 1965년 홍익대학교 공예과에 입학한 후 우연히 일본 서적 『미시마三島』(분청사기의 일본 명칭)를

그림 165 | 경주 안강 자택에서의 윤광조

보고 나서부터이다. 이때 분청사기의 자유분방하고 현대적인 미감
에 매료된 그는 그때부터 줄곧 분청사기의 미학과 기법을 연구해왔
다. 당시만 해도 분청사기는 청자나 백자보다 사람들의 관심이 적었
지만, 그는 자유분방하고 파격적인 분청사기에서 한국 현대 도예가
나아갈 길을 발견했다.

　이러한 그를 기특하게 여기며 정신적 스승이 되어준 사람은 전
국립중앙박물관장을 지낸 혜곡 최순우다. 그는 젊은 윤광조에게 "우
리 발밑에 보물이 있는데, 발밑을 보지 않고 밖만 보고 있다. 우리의
미를 공부해야 현대 도예가 싹틀 수 있다."라며 격려해주었다. 1973
년 대학 졸업과 동시에 '동아공예대전'에서 대상을 받으며 역량을
인정받은 그는 이듬해 문화공보부 추천으로 일본 유학을 떠났다. 그

그림 166 | 윤광조의 도자기에 장욱진이 그림을 그린 〈도화〉, 1978년

러나 그곳에서 자신도 모르게 일본식으로 물들어가는 자신을 발견하고, '내가 자란 땅에서 내 흙으로 내 것을 만들어야겠다'는 신념으로 1년 만에 돌아왔다.

귀국 후 분청사기의 계승에 골몰하던 그는 1978년 현대화랑에서 원로 화가 장욱진과 합작전을 갖게 된다. 당시 위계가 엄격했던 미술계에서 유명 원로 화가와 무명의 젊은 도예가의 합작전은 그 자체로 큰 화제를 모았다.

윤광조의 도자기에 장욱진이 그림을 그린 〈도화陶畫〉그림 166는 이례적으로 개막식 날 30분 만에 전 작품이 판매되는 진기록을 세웠다. 이들은 장르와 연배는 다르지만, 모두 불교에서 미학적 영감을 받았고, 속세를 떠나 자연에 은거하며 자연에서 모티브를 얻었다는

그림 167 | 윤광조, 〈조화〉, 1978년 　　　그림 168 | 윤광조, 〈산중생활〉, 1977년

공통점이 있다. 또 둘 다 술을 좋아하여 전시가 끝난 후에도 지속적인 교류를 이어갔다.

　윤광조의 초기 작업은 물레를 사용하여 도자기의 둥근 형태를 유지하면서 분청사기의 다양한 기법들을 실험하였다. 이 시기의 대표작인 〈조화〉^{그림 167}는 위로 올라가면서 서서히 좁아지는 둥근 기형에 대나무 칼로 자연에서 얻은 인상을 드로잉했다. 이처럼 즉흥적이고 회화적인 드로잉으로 문양을 그리는 방식은 이후에도 이어지는 특징이 되었다.

　또 〈산중생활〉^{그림 168}에서처럼 상감 기법으로 문양이나 글씨를 새

겨 넣거나, 기면이 마르기 전에 태토 덩어리를 덧붙여 화장토를 발라 건조한 후 튀어나온 부분을 긁어내기도 했다. 이러한 시도들은 여러 전통 분청사기의 기법을 계승하면서 자기 나름의 방법을 모색한 것이다.

그가 도예를 통해 평생 추구한 주제는 '자연'과 '자유'다. 상호 관계 속에 끝없이 변하고 생동하는 자연을 스승 삼아 본성의 자유를 획득하는 것이야말로 평생 그의 화두였다. 이러한 이상을 실현하기 위해 그는 1979년 자연을 찾아 경기도 광주 곤지암에 터를 잡게 된다. 대학교수직의 유혹을 뿌리치고 그는 오직 작품을 팔아야 생존할 수 있는 전업 작가의 길을 선택했다. 그리고 인적이 드문 곤지암에 손수 한옥을 짓고 도예가로서 외길 인생을 시작했다.

그곳에서 전통의 현대화에 골몰하면서 그는 분청사기가 불교의 선종과 깊은 관계가 있음을 깨닫게 된다. 그래서 선종을 생활화하기 위해 참선과 다도를 하고, 작업이 풀리지 않을 때는 곤지암천 개울물에 나가 단소를 불고 목탁을 두드리기도 하였다. 그러나 삶의 번뇌가 밀려오고 작업이 뜻대로 풀리지 않자 그는 중이 되겠다는 결심으로 1984년 송광사로 들어갔다. 그곳에서 법정 스님에게 '내려놓으라'는 의미의 '방하착放下著'을 화두로 받았으나 막상 중이 되는 일도 쉽지 않았고, 작업에 대한 미련을 포기할 수 없어 작업실로 돌아왔다.

그러나 여전히 풀리지 않는 문제들로 괴로워하다가 이번에는 지리산 정각사에 들어가 3,000배씩 10일을 하고, 5,000배씩 이틀을 했다. 스님들이 3,000배도 힘들다고 하는 절을 무려 4만 배나 한 것이

다. 그러고 나니 다리가 시퍼렇게 멍이 들었으나 모든 번뇌가 사라지고 새로운 세상이 열렸다. 그때 작업에 관한 생각이 문득 떠오르며 '물레를 안 돌리면 되잖아.' 하는 영감이 스치고 지나갔다.

물레로 도자기를 만드는 건 그릇의 둥근 형태를 위해 시작된 도예의 오랜 전통이었다. 그러나 물레를 너무 능숙하게 다루다 보면 기술이 예술을 앞지르게 되어 관습에서 헤어나지 못한다. 도예에서 물레를 버린다는 것은 애써 익힌 기술적인 숙련도를 포기하는 것이고, 그것은 작품에 필연적인 변화를 몰고 왔다. 이후 석고틀을 이용한 실험을 시도했으나 도자기의 실용성이 사라지고 작품에 구멍이 없다 보니 어딘가 답답하게 느껴졌다.

이러한 문제를 해결하기 위해 그는 작품 〈관(罐)〉그림 169에서처럼 손으로 주물러 만든 넓은 점토판 2개를 붙여서 타원형의 형태를 만들고, 윗면에 구멍을 두었다. 이러한 형태는 이후 3개의 판을 붙여 삼각기둥이나 사각기둥의 형태로 다양하게 변주됨으로써 전통 분청사기보다 훨씬 자유로워진 독창적이고 현대적인 양식에 이를 수 있었다.

그는 물레 대신 손으로 만든 질박한 점토판 표면에 화장토를 입히고 손가락이나 주변에서 쉽게 구할 수 있는 지푸라기, 대나무 칼, 못 등으로 드로잉을 하였다. 또 음각으로 새기거나 흙을 덧붙여 튀어나오게 하는 돋을무늬 기법을 사용하기도 했는데, 둥근 그릇과 달리 평편해진 표면은 회화적인 문양을 넣기에 유리한 조건이 되었다. 이 문양들은 대개 그가 주변에서 항상 보고 느낀 산이나 강, 달, 바람 등 자연의 이미지들이다.

그림 169 | 물레 없이 손으로 점토판 2개를 붙여 만든 윤광조의 〈관(觀)〉, 1991년

이러한 그의 새로운 작품들은 물레를 쓰지 않았기 때문에 표면이 매끄럽지는 않지만, 거친 손자국이 그대로 남아 생긴 걸쭉한 여운은 자유분방한 분청사기의 전통을 더욱 극대화해주었다. 그리고 타원이나 삼각형, 혹은 다각형 기둥으로 이루어진 작품들은 구체적인 용도가 없어도 무언가를 담을 수 있기에 도예의 실용성을 포기하

지 않고 정체성을 고수할 수 있었다.

당시 현대 도예는 미국 추상표현주의의 영향으로 기능성을 버리고 조각으로 변해 도예의 정체성을 상실하였다. 윤광조는 이처럼 쓰임이 사라져 도조陶彫로 변한 현대 도예를 맹목적으로 추종하지 않고 전통과 현대, 공예와 예술, 실용성과 자율성을 적절히 조화시킬 수 있었다. 그는 예술의 생명력이 자기다움에서 비롯되고, 가장 한국적인 것이 세계적이라는 사실을 누구보다도 잘 이해하고 있었다. 그가 추구한 분청사기의 자연스럽고 자유분방한 경지는 정교한 기교와 화려함을 특징으로 하는 일본인들에게는 선망의 대상이자 도달하기 힘든 세계였다.

어느 날 광주 작업실에 교토예술대학 도자기과 주임 교수인 곤도 유타카가 방학을 이용하여 찾아왔다. 일본 도예의 무형문화재 곤도 유조의 장남인 그는 조선의 분청사기에 매료되어 열일곱 살이나 어린 윤광조를 찾아와 배움을 청한 것이다. 그가 무릎을 꿇고 절을 하며 제자로 받아줄 것을 간곡하게 청하자 윤광조는 차마 거절하지 못했다. 그들은 종일 함께 작업하고, 밤에는 술을 마시며 작업에 관한 이야기를 나눴다. 특히 곤도는 분청사기의 거친 귀얄 기법을 배우고 싶어 했는데, 자신의 귀얄은 힘이 없다며 마음에 들지 않아 했다.

윤광조가 "한 번에 쓱 문지르고 손을 떼라."라고 조언해도 그는 얼른 다시 붓을 주워 들고 덧칠했다. "그렇게 완벽하게 만들면 작품이 숨 쉴 구멍이 없다. 완성의 마음을 버리고 붓을 내려놓아라." 충고해도 깔끔하고 정갈한 곤도의 습관은 고쳐지지 않았다. 그렇게 3

그림 170 | 거칠고 빠른 붓질의 귀얄 기법을 사용한 윤광조의 〈정(定)〉, 1994년

개월간 방학을 이용한 연수를 마치고 곤도는 일본으로 돌아갔다. 그리고 몇 달 후, 신문에 곤도의 죽음을 알리는 충격적인 기사가 실렸다. 기사에는 "3개월간 한국의 경기도 광주에서 한국 작가와 공동 작업을 하고 돌아와 작품의 한계를 느껴 고민하던 중

그림 171 | 정교하고 깔끔한 곤도 유타카의 작품

작업실에서 목매 숨졌다."라는 내용이었다.

곤도 유타카와 윤광조의 인연은 거기서 끝나지 않았다. 2011년 뉴욕 메트로폴리탄 미술관은 '조선 분청사기 특별전'을 열면서 현대

도예가들의 작품을 함께 전시했다. 여기에 윤광조의 작품과 함께 일본 대표 작가로 곤도 유타카의 작품이 출품된 것이다.

분청사기의 즉흥적이고 자유분방한 표현은 결코 숙련된 기교로 가능한 것이 아니다. 오히려 기교를 버리고 마음을 비워 본능에 손을 맡겨야 한다. 그래야 무위자연의 경지에서 자연스러운 문양이 무의식적으로 나와 '구수한 큰 맛'을 내게 되는 것이다.

윤광조는 마음이 복잡하고 혼란스러울 때마다 도자기 표면에 불교 경전인 『반야심경』을 새겨 넣는 〈심경心經〉그림 172 시리즈를 제작했다. '색즉시공공즉시색色卽是空空卽是色'으로 시작되는 반야심경의 '공空' 사상은 허무주의가 아니라 본성의 맑은 마음과 자유로운 경지를 추구한다는 점에서 윤광조가 추구하는 예술 세계와 정확히 일치했다. 집착과 망상으로 물든 자신의 마음을 정화하기 위해서 그는 매년 한두 달을 수행하듯이, 심경 시리즈를 작업하고 난 후 맑아진 마음으로 다른 작품을 제작했다.

그의 명성이 널리 알려지자 서울에서 멀지 않은 광주의 작업실에는 많은 사람들이 찾아왔다. 특히 술과 사람을 좋아하는 윤광조는 그들을 거절하지 못하고 그들과 밤새 술을 마시다 보면 작업의 리듬이 깨지곤 했다. 게다가 그 무렵 한적하던 곤지암에 갑자기 개발 열풍이 불어 도로가 생기고 아파트가 지어졌다. 이러한 변화를 이사하라는 신호로 받아들인 그는 새로운 자연을 찾아 경주 안강의 깊은 산속으로 이사하게 된다.

그림 172 | 『반야심경』의 내용을 새겨 넣은 윤광조의 〈심경〉, 2001년

1994년 호암미술관 전시회를 마친 후 그는 도저히 사람이 살기 힘들 것 같은 경주 안강의 도덕산 중턱에 손수 집을 짓고 조수도 없이 홀로 작업을 해오고 있다. 그곳은 산세가 깊고 바람이 유난히 세서 '바람골'이라 불리는 곳이다. 대중교통으로는 사람들이 찾아올 수도 없고 당시 스마트폰조차 터지지 않는 그곳에서 그는 자연을 온전히 느끼고 교감할 수 있었다.

적막한 새벽에는 습기 머금은 웅장한 도덕산이 어두운 윤곽을 드러내고, 강렬한 태양이 솟아오르면 녹음이 우거진 눈부신 자연의 향연이 펼쳐지는, 그리고 밤이 되면 오직 달빛과 별빛만이 빛나는 그곳에서 그는 자연에 흠뻑 취할 수 있었다. 또 해와 달과 바람이 연출하는 사계절의 오묘한 변화를 온몸으로 체득하고, 텅 빈 마음에 자연이 가득 채워지면 무심하게 흙으로 자연을 빚었다.

이곳에 와서 만든 작품들에 〈바람골〉그림 173이라는 제목을 붙일 만큼 새로운 자연환경은 그에게 깊은 영향을 주었다. 그래서 그런지 그의 작품에는 도덕산의 산세와 기후와 바람이 고스란히 녹아 있다. 이처럼 그의 작품은 온몸으로 체득한 자연과 하나로 접화된 '천인묘합'의 산물이다. 이처럼 작가 자신을 창조자가 아니라 참여자로 제한하는 태도는 자연 친화적이고 소박한 한국 예술의 특징이다.

흙을 빚어 무엇을 만들어냈다고 할 수 있을까. 더군다나 기술로, 손으로 말이다. 만들어냈다기보다는 만드는 작업에 참여했을 뿐, 종국에는 만들어진 것이라는 것이 더 가까운 표현이리라. 나와 나 자신의 끝없는 저항이 공존하는 상태에서, 언제든지 떠날 수 있는, 어디든지

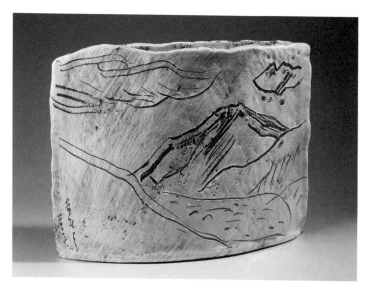

그림 173 | 윤광조, 〈바람골〉, 2003년

갈 수 있는 빈 마음으로 나는 절실하고 편안한 형태를 찾아다닌다.

<div align="right">(작가 노트)</div>

그가 추구하는 작품은 인간의 놀랄 만한 천재성이나 인위적이고 세련된 기교가 드러나는 작품이 아니라 자연 속에서 생겨나 언제부터인가 그 모습 그대로 있었던 것 같은 편안한 작품이다. 그래서 파격이 있지만 그로테스크하지 않고, 자유분방한 가운데 질서가 있다. 그것은 그의 무절제한 욕망을 자연의 질서가 적당히 통제해주기 때문이다. 이러한 자연의 참여는 자신의 온 감각을 열어 몸의 파동과 자연의 파동을 공명시킬 때 가능하다. 이처럼 자연과 뜨거운 교류를

통해 탄생한 작품은 차가운 도자기임에도 따스한 온기와 맥박이 뛸 것 같은 생명력이 느껴진다.

2004년경부터 제작한 〈혼돈 Chaos〉 그림 174 시리즈는 외래문화가 중구난방으로 들어와 전통문화가 함몰되고 혼란스러운 시대 상황을 반영하기 위해 시작하였다. 그는 잭슨 폴록의 액션페인팅이 연상되는 거친 몸짓의 붓질과 흘리고 뿌리는 기법으로 격정적인 에너지를 표출하였다. 전에도 우연적인 흘리기 기법을 사용했지만, 귀얄의 붓질이 더욱 강렬하고 거칠어졌다.

그러나 점차 그는 혼돈을 비관적으로 바라보기보다 자연처럼 새로운 질서로 나아가기 위한 필연적 과정으로 이해했다. 카오스 이론에서 주목하듯이, 자연은 혼돈의 가장자리에서 새로운 '자기 조직화'를 이룩하기 때문이다. 이러한 작품들은 제2차 세계대전 직후 인간의 비극적 감정을 분출한 유럽의 앵포르멜 미술과 상통하지만, 윤광조는 인간의 격정적 감정보다는 자연의 역동적인 생명력을 담아내고자 했다.

그는 작품의 주제가 10년 정도 되어 타성에 젖게 되면 새로운 주제로 갈아타곤 했다. 2016년 무렵 그는 새로운 주제에 골몰하다가 새벽에 작업실에 들어가는데 갑자기 창문을 통해 도덕산이 자신에게 밀려들어 오는 것 같은 느낌을 받았다. 언제나 보아오던 창밖 풍경이었지만, 그날만큼은 산이 살아서 움직이는 것 같은 감흥과 전율이 느껴졌다. 그것은 세잔이 말년에 생트빅투아르산에서 그림을 그리면서 느낀 것과 유사한 물아일체의 체험이었다.

세잔은 그 순간을 "풍경은 나의 마음속에서 인간적인 것이 되고,

그림 174 | 거친 붓질과 자연의 역동적인 생명력을 담아낸 윤광조의 〈혼돈〉, 2004년

생각하며 살아 있는 존재가 된다. … 우리는 무지갯빛의 혼돈 속에서 하나가 된다."라고 말했다. 윤광조는 그 순간을 "어느 날 도덕산 영감님이 나한테 걸어왔다. 그때 산이 다가오는 전율을 느꼈다."라고 말했다.

이러한 체험에서 영감을 얻는 그는 '산이 움직인다'라는 의미의 〈산동 山動〉 그림 176 시리즈를 시작했다. 사실 산은 고정된 것처럼 보이지만, 그것은 우리의 감각 능력의 한계일 뿐 자연은 항상 변하고 움

그림 175 | 안강의 작업실에서 도덕산을 바라보는 윤광조

직인다. 자연은 변하기에 영원하고, 인간은 집착하기에 유한한 것이다.

최근까지 이어지는 〈산동〉 시리즈는 움직이는 산의 모습을 더욱 극적으로 표현하기 위해 다각형의 형태를 세우고 가마에서 넘어지지 않을 정도로 기울어지게 만들어 '비균제의 균형'에 도달했다. 이로써 그는 구상인 듯 추상인 듯 모호하고, 규칙이 있으나 자유로운 비대칭의 미학으로 생동하는 자연의 역동적인 힘을 고스란히 담아낼 수 있었다.

그에게 예술은 매일 산속에서 만나는 자연과 교류하며 자신의 집착과 욕심을 비워나가는 수행과 같다. 마음의 관습으로부터 자유로워진 맑은 마음에서 무심히 나오는 소박한 아름다움이야말로 그가 예술을 통해 도달하고자 하는 궁극의 경지다. 그래서 그의 작품은 '무기교의 기교'가 느껴지고 소탈하다. 그것은 인위적인 기교나 장식에 의존하지 않고 생동하는 자연의 기운을 섭취하고 배설하듯이 나온 덕택이다.

이처럼 인간과 자연이 어느 쪽으로도 경도되지 않고, 은밀한 거래와 타협을 통해 도달한 천인묘합의 소박미는 인간의 무분별한 자

그림 176 | 비대칭으로 기울여 생동하는 자연의 역동적 힘을 담아낸 윤광조의 〈산동〉, 2017년

연 착취로 생태계가 파괴되고, 자연의 복수가 일어나고 있는 오늘날 현대 사회에 시사하는 바가 크다.

이우환

관계를 통해 무한을 여는 '여백'의 미학

백남준 이후 국제적으로 가장 주목을 받은 한국 작가는 아마 이우환 (1936~)일 것이다. 그는 2011년 백남준에 이어 한국 작가로는 두 번째로 뉴욕 구겐하임 미술관에서 회고전을 열었고, 뉴욕 현대미술관과 파리 베르사유 궁전의 초대를 받을 만큼 세계 미술계에 널리 알려진 작가다.

경남 함안에서 태어난 그는 어린 시절 서당에서 소학을 공부하고 방랑 화가 동초 황건용에게 시서화를 배우면서 문인의 소양을 길렀다. 그 후 동양화를 전공하기 위해 1956년에 서울대학교 미술대학에 진학했으나 몇 개월 만에 그만두고, 일본으로 건너가 일본대학 철학과를 졸업했다. 그림의 기교를 연마하는 대신 이론과 철학으로 무장한 그는 졸업 후 일본에서 미술평론상을 받으며 이론가로 주목

그림 177 | 작품에 사용할 돌을 찾아다니는 이우환

받고, 1960년대 후반부터는 일본 현대미술운동인 '모노하物派'의 대표 작가로 활약했다.

'모노하'는 작가가 인위적으로 작품을 창작하는 것이 아니라 흙, 나무, 돌 등의 자연 소재를 있는 그대로 '제시'함으로써 사물성을 직접 드러내고, 주변 것들과의 관계와 상황에 주목한 일본 현대 미술 운동이다.

이 운동을 통해서 그는 미술 작품이 작가의 창작물이라는 오랜 통념에 문제를 제기했다. 현대 미술은 재현주의에서 벗어나 미술의 자율성을 추구하는 과정에서 인간의 감정이나 정신을 추상적으로 표현하고 작가의 창조성을 중시하였다. 그러나 모노하는 예술가를 무에서 유를 창조하는 자가 아니라 어떤 조건과 상황을 만들어 참여

하고 제시하는 자로 한정했다.

미술사에서 이처럼 예술가의 창작 행위에 관해 최초로 문제를 제기한 사람은 마르셀 뒤샹이다. 그는 전시장에 산업용 변기나 병 걸이 같은 기성품을 갖다 놓음으로써 작품은 작가가 창작하는 것이라는 통념을 송두리째 바꾸어놓았다. '레디메이드^{ready-made}'라고 불린 이러한 작품(?)은 작가가 만든 게 아니라 그냥 있는 것을 선택한 것이다. 이러한 개념은 그동안 미술에서 다루지 않았던 일상용품을 예술 작품으로 격상시킨 팝아트나 오브제를 소재로 삼는 현대 개념 미술에 큰 영향을 주었다.

이우환은 뒤샹 이후 전개된 서양의 개념 미술의 흐름과 맥을 같이하면서도 사물성에 관한 차별화된 사유를 드러냈다. 처음에 그의 관심사는 우리가 인식하는 세계가 과연 실제의 모습인가 하는 인식론적인 문제였다. 서양 철학에서 이러한 이슈는 칸트가 순수이성비판에서 '물자체'의 개념을 개진한 이후 구조주의 철학에서 활발하게 다루어졌다.

구조주의자들은 한 사물의 의미는 고정된 게 아니라 전체의 체계 안에서 다른 사물들과의 관계로 규정되고 변화한다는 사실에 주목했다. 이것은 '언어가 사물과 직접 관계 맺는 것이 아니라 전체 언어 체계 안에서 다른 낱말과의 관계에서 의미가 만들어진다'는 소쉬르의 현대 언어학을 참조한 것이다. 이러한 자각은 개인의 주체성을 중시하는 실존주의 철학을 무너뜨리고, 주체를 구조의 산물로 간주하는 구조주의 철학을 낳게 된다.

1960년대 후반부터 시작한 이우환의 〈관계항〉 시리즈는 이러한

그림 178 | 이우환, 〈관계항 – 현상과 지각 B〉, 1968년

구조주의 철학을 토대로 나온 것이다. 그는 무엇을 창작하려는 시도 대신에 자연에서 돌을 주워 와 철판과 유리 위에 올려놓고, 그들 사이의 관계를 주목하게 했다. 이것은 대상 자체가 아니라 그것이 놓인 상황이나 대상들 간의 관계에 주목하게 함으로써 우리의 상식적인 지각 방식에 균열을 내고자 한 것이다.

이러한 작품은 그동안 미술사에서 다루지 않은 새로운 개념을 내포하고 있다. 과거 작품들은 구상이든 추상이든 표현하고자 하는 어떤 대상이 있고, 작품의 의미는 당연히 작품 안에 담겨 있었다. 그

러나 이우환의 작품에서 오브제들은 달을 가리키는 손가락처럼 자신 밖의 세계를 열어 보이는 수단으로 작용한다. 그가 사람들이 작품이라고 생각하지 않을 돌이나 철판으로 작업하는 이유는 이것들에 주목하지 않고 이들 사이의 보이지 않는 관계에 주목하게 하려는 고도의 전략이다.

이러한 사물 개념은 뒤샹의 레디메이드나 팝아트의 개념과 차이가 있다. 뒤샹이 제시한 사물은 미에 대한 아카데미즘을 해체하기 위한 수단으로 선택한 것이다. 그리고 앤디 워홀이 상품을 작품으로 둔갑시킨 것은, 상품이 저속하다는 고정관념을 무너뜨리고 평등의 가치를 내세우려는 의도였다. 또 공장에서 제작한 미니멀리즘에서의 사물은 스텔라가 "당신이 본 것이 곧 당신이 본 것이다."라고 말한 것처럼, 작품이 아무것도 지시하지 않고 '자기 지시적'으로 현존하게 하는 것이었다.

그러나 이우환에게 사물은 아방가르드적인 해체나 자기 지시적인 현존을 위한 것이 아니다. 그는 동양 특유의 전일적 세계관의 관점에서 사물들을 통해 무언가 지시하고 열어 보이고자 했다. 사물 밖의 세계는 비록 인간의 시각 능력으로 포착할 수는 없지만, 엄연히 존재하는 미시적인 세계다. 그것은 양자물리학에서 말하는 진동하는 파동일 수도 있고, 동양사상에서 우주를 가득 채우고 있는 '기氣'라고 할 수도 있다. 문인화에서 말하는 여백은 그냥 비어 있는 게 아니라 이러한 파동이나 기로 가득 채워져 있는 우주 전체를 상징한다.

이우환의 예술적 전략은 바로 가시적인 사물을 통해 무한한 우주를 열어 보이려는 것이다. 이러한 거대한 야망을 실현하기 위해서

는 인위적인 개입을 최소화해야 한다. 왜냐면 작품에 어떠한 장식이나 기교를 부리면 우리는 여백이 아니라 작품 자체에 주목하게 되기 때문이다.

조각에서 좌대는 외부 세계와 독립하여 작품을 돋보이게 하려는 의도로 만들어졌다. 그러나 이우환은 전혀 가공하지 않은 돌을 자연에서 주워 와 좌대 없이 바닥에 놓았다. 그래야 흔한 돌을 설마 작품이라고 여기지 않을 것이기 때문이다. 그의 작품에서 돌은 자신에게 일단 시선을 모으게 한 뒤에 진짜 주인공을 소개하는 사회자와 같은 역할이다.

그의 초기 관심사가 반영된 〈관계항 – 현상과 지각 B〉그림 178는 돌덩어리 아래 유리와 철판을 놓고 유리가 깨져 있는 게 아니라 철판이 깨져 있는 상황을 통해 인식의 문제를 제기한 것이다. 또 〈관계항 – 현상과 지각 A〉그림 179는 거리를 재는 신축성이 있는 고무 줄자에 묵직한 자연석을 올려놓음으로써 줄자의 의미 대신 고무의 속성을 드러나게 했다. 이처럼 그는 익숙한 대상을 낯설게 연출함으로써 현상학적인 지각을 불러일으키게 했다.

이때부터 그의 작품에 등장하는 돌은 뒤샹의 변기처럼 산업사회의 산물이 아니라 자연의 요소를 그대로 가져온 것이다. 기계로 대량생산된 제품과 달리 돌에는 우주 영겁의 시간이 축적되어 있다. 칸트가 말했듯이, 그것은 우리가 사유할 수는 있으나 온전히 인식할 수는 없는 '물자체'이며, 어떤 개념으로도 동일시할 수 없는 영원한 타자이자 자연의 신비를 간직한 대상이다. 그러나 이러한 돌이 전시장에 놓였을 때 인위적인 기교를 기대한 관객은 좌절하게 될 것이

그림 179 | 이우환, 〈관계항 – 현상과 지각 A〉, 1969년

다. 어떤 관객은 실망하여 작품 앞에서 작품이 어디에 있냐고 물을
지도 모른다.

조선 시대 전설로 내려오는 희대의 사기꾼 봉이 김선달은 주인
없는 대동강 물을 조상 대대로 물려받은 것으로 속여 물장수들에게
팔아먹었다. 혹자는 주인 없는 자연의 돌을 고가에 미술관에 판매하
고 있으니 현대판 김선달이라고 조롱할지도 모른다. 그러나 시니컬
하게 산업용 변기를 전시장에 가져다 놓은 뒤샹과 비교하면 많은 수
고와 감각적 취향이 반영되어 있다.

뒤샹의 변기는 예술의 본질이 제작에 있는 것이 아니라 '선택'에
있다는 개념적인 메시지가 있을 뿐이다. 그러나 이우환의 돌은 그가
직접 자연에 나가 자신의 취향에 따라 엄선한 것이다. 그는 아무 돌

이나 주워 오지 않고 나름대로 잘생긴 돌을 찾기 위해 전국을 돌아다니고, 마치 배필을 고르듯이 돌들과 충분히 교감을 나눈 뒤 신중하게 선택한다.

그의 선택을 받은 돌들은 대개 신경질적이고 날카로운 모양이 아니라 산전수전 다 겪은 원만한 맏며느리처럼 둥글둥글하게 무뎌진 돌이다. 만약 선택한 돌이 멋진 수석^{壽石}처럼 스스로 잘난 체하면 여백을 환기하려는 그의 전략이 실패로 돌아갈 것이기 때문이다. 이처럼 자연에서 마음에 드는 돌을 주워 오는 것은 조각가들이 마음에 들게 돌을 깎는 작업 못지않게 어려운 일이다.

그리고 이렇게 주워 온 돌의 파트너로서 공장에서 매끈하게 만들어진 평평한 철판을 가까이에 놓는다. 그것은 보는 사람이 대상에 주목하는 것을 차단하기 위해서다. 우리는 평소 가까운 사람들이 함께 있으면 당연하게 생각하지만, 전혀 어울리지 않는 사람들이 함께 있으면 그들 사이의 관계에 주목하게 된다. 그의 작품에서 오브제들은 이처럼 낯선 만남에서 오는 긴장된 관계를 연출하기 위한 도구들이다.

이러한 연출은 마그리트가 시도한 초현실주의의 '데페이즈망^{dépaysement}'처럼 우연한 만남이 아니라 의식적으로 신중하게 선택된 것이다. 간혹 돌의 짝으로 부드러운 솜이나 방석이 선택되기도 하지만, 그들 역시 서로 대립하는 성질로 인해 선택받은 것이다. 그는 노련한 중매쟁이처럼 이질적인 사물 간의 인연을 맺어주고, 전시장에서 설치를 통해 그 관계성에 주목하게 한다.

그렇게 이질적인 사물이 짝을 이루고 나면. 그 관계가 대립적인

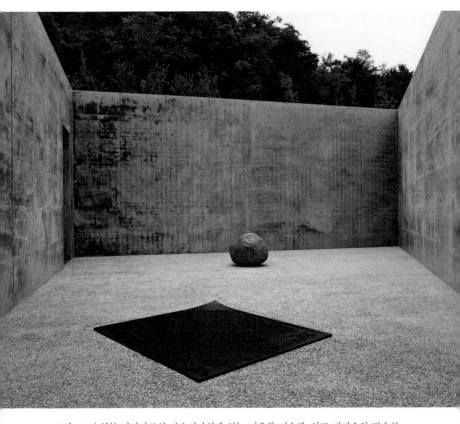

그림 180 | 일본 다카마쓰의 나오시마섬에 있는 이우환 미술관. 안도 다다오의 단순한
건축 안에 돌과 철판만이 덩그러니 놓여 있다.

것만은 아니다. 철판은 공장에서 가공된 산업사회의 부산물이고, 돌
은 오랜 세월의 역사를 담은 자연물이다. 그러나 자연에서 만들어진
돌에도 철분이 들어 있고, 그 철분들이 모여서 철판이 된다. 이처럼
모든 관계는 상극과 상생이 공존한다. 양자물리학에서 파동과 입자
는 대립적이지만, 파동에 입자성이 있고 입자에도 파동성이 있다. 주

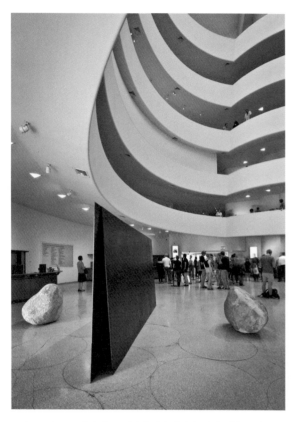

그림 181 | 2011년 뉴욕 구겐하임 미술관에서 열린 이우환 회고전. 둥근 건물의 로비에 돌과 철판이 놓여 있다.

역에서 말하는 음과 양의 관계도 서로 대립하지만, 서로에 의존해서 하나가 된다.

　이우환은 사물의 대립적인 쌍들을 짝지어주고, 신혼방을 꾸며주듯이 분위기를 연출해주는 것으로 자신의 임무를 마친다. 단순해 보이는 이러한 작업에서 중요한 것은 주위 환경과의 관계다. 그의 작

업은 작업실에서 완성하여 전시장에 옮겨놓는 게 아니라 현장에서 장소의 특성에 부합되는 설치가 이루어지기에 다분히 연극적이다.

그의 작업의 주제가 된 '관계'의 철학은 형이상학적인 이데아의 세계이며, 불교에서 말하는 끊임없는 '연기緣起' 작용이 이루어지는 '공空'의 공간이다. 또 양자물리학에서처럼 원자 이하의 미시세계에서 일어나는 파동 에너지의 작용이라고도 할 수 있다. 우리가 거시적으로 세계를 바라보면 모든 대상이 각자 독립되고 고립되어 보이지만, 미시적으로 보면 고정된 것이 없고 끝없이 작용하고 변화하는 관계만이 존재한다. 그렇게 미시적으로 세계를 보면 우주는 거대한 하나의 전체, 즉 서로 다르게 진동하는 고유한 음들이 조화로운 화음을 이룬 거대한 오케스트라와 같다.

이우환의 초기 작업은 현상학적인 지각의 문제와 사물 간의 관계에 골몰했고 점차 관계에 대한 사유를 사물 밖으로까지 확장해갔다. 사물의 밖 여백이란 곧 파동으로 작용하는 무한한 우주다.

2014년 베르사유 궁전의 초대를 받은 그는 본관 앞에 철판으로 무지개처럼 거대한 아치 모양의 〈관계항 – 베르사유 아치〉그림 182를 세웠다. 10미터 남짓한 높이로 아치를 만들고 양옆에 유럽산 돌덩이를 놓은 이 작품은 주변 상황과 어울리는 설치를 고심하다가 수십 년 전 일본에서 보았던 무지개에서 영감을 받은 것이다.

이 설치물로 인해 망망대해 같은 하늘 아래 좌우 대칭으로 펼쳐진 바로크 정원의 숲과 운하가 아치 틀 속으로 빨려들 것 같고, 땅바닥에 길게 펼쳐놓은 금속판은 하늘의 양태를 반사하게 했다. 인위적인 인공미로 경직된 베르사유의 공간은 그의 이러한 개입으로 숨통

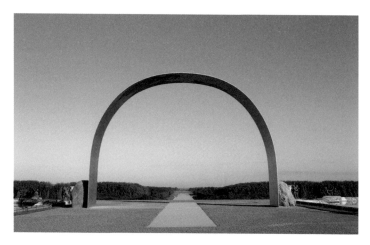

그림 182 | 2014년 베르사유 궁전 전시회 때 본관 앞에 설치한 이우환의 〈관계항 – 베르사유 아치〉

이 트이고 자연과 호흡하는 울림 있는 공간으로 거듭났다. 그는 정원에 단 몇 개의 자연석과 철판을 놓음으로써 익숙한 풍경을 낯설게 만들었다. 이처럼 물질의 내부와 외부 세계를 매개하며 공간 전체의 울림을 만들어내는 것이 그의 예술적 전략이다.

작품의 제 요소가 사건적인 서로 관계 지움으로 인해 거기에 바이브레이션이 일어나고 시공간이 열려 장소가 된다. 곧 장소란 터트려짐의 공간이며 사물이 그러한 현상학적인 펼침에 의해 무한성을 띠는 영역이다. 회화적 세계로서는 이를 여백이라고 부른다. 좀 더 넓게 조각이나 다른 분야까지 포함하면 형이상학적인 초월성을 시사한다는 점에서 무無의 장소라고 부르고 싶다.[30]

여기서 그가 말하는 시공간이 열린 '장소'는 초월적이고 우주적인 '무한'의 공간이라는 점에서 '여백'이나 '무無'의 개념과 일치한다. 그리고 동양사상에서 '무'는 이분법적으로 '유有'의 상대 개념이 아니라 '유'를 가능하게 하는 바탕으로서의 장소를 의미한다. 그의 작품에서 안과 밖, 인위와 자연, 무와 유의 이분법적 대립은 모두 진동하는 파동 에너지로 융합되고 화해된다.

이러한 공간 개념을 회화로 옮긴 것이 〈조응Correspondence〉그림 183 시리즈다. 그의 회화는 단순한 점 몇 개로 끝을 내는데, 이 역시 조각에서처럼 표현과 장식을 최소화하여 그림에 주목하지 않게 하려는 의도다. 그에게 그림은 어떤 대상을 재현하거나 주관적인 감정을 표현하기 위함이 아니라 무한한 여백의 울림을 창출하는 것이다. 그의 회화에서 점은 북을 치는 것처럼 우주적 진동을 만드는 행위이고, 그 진동하는 파동에 조응하여 다른 점을 찍어나간다.

> 하나의 점을 찍으면 갑자기 언저리가 움직이기 시작하고 지면의 상공 낮게 생기로 팽팽한 공기가 떠돈다. 이 싱싱한 일루전의 체험은 드디어 나를 화가로 만들었다.[31]

이렇게 나온 그의 회화는 인위적 기교와 성실한 노동력을 기대하는 사람들에게 좌절감을 주기에 충분할 정도로 단순하다. 그러나 '일획'을 모든 존재의 근원이라고 주장한 석도石濤처럼 그는 한 획의 점이나 선에 모든 것을 건다. 한 점이 파동을 만들어 무한한 우주로 퍼져나가게 하기 위해서는 호흡을 가다듬고 정신을 모아 집중해야

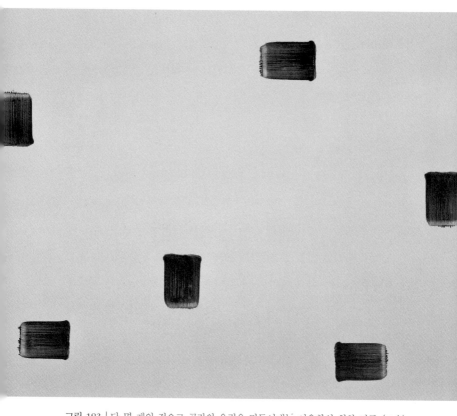

그림 183 │ 단 몇 개의 점으로 공간의 울림을 만들어내는 이우환의 회화 작품 〈조응〉,
1993년

한다. 그러면 완전한 몰입이 이루어져 자신과 그림과 장소가 교류되
면서 주객의 경계가 사라진다.

내가 그림을 그리고 있으면 어느 틈엔지 그림이 나를 그리게 하고
있다는 것을 깨닫게 된다. 그래서 내가 다시 그림을 그리기 시작하는

것이지만, 또 눈 깜짝할 사이에 그림이 나에게 그리게 한다. 그리고 다시 뒤집히고 다시 반대로 되고……. 이렇게 해서 내가 그림을 끌어 내거나 그림이 나를 끌어내거나 하면서 자극하는 가운데 하나의 작품이 되어간다.[32]

이처럼 주객의 경계가 사라지는 상태가 되려면 자신의 의지가 일방적으로 작용하지 않도록 자신을 비울 수 있어야 한다. 그때 능동적인 '함'과 수동적인 '하여짐'의 호환이 이루어질 수 있기 때문이다. 이처럼 무위를 지향하는 수행적 특징은 그의 작품이 여전히 동양 미학에 뿌리를 대고 있음을 의미한다.

이우환의 예술이 지향하는 세계는 주체의 창조적 권위를 내세우기보다 자기 자신을 비워 세계의 일부로 활동하게 함으로써 초월적인 경지에 이르는 것이다. 그가 사용하는 돌이든 철판이든, 혹은 점이든 선이든 이것들은 무당의 부채나 방울처럼 초월적인 세계를 여는 수단이다. 그는 항상 "보이는 것은 보이지 않게 하고, 보이지 않는 건 보이게 하려는" 쌍방향의 힘에 관심이 있다.

그런 맥락에서 그의 작품은 텍스트의 자율성을 주장하는 후기구조주의자들과 차이가 있다. 데리다가 "텍스트의 밖에는 아무것도 없다."라고 했을 때 그것은 외부 세계와 고립된 완전한 자율성을 의미한다. 서양의 현대 미술이 외부 세계에 대한 재현 관계를 단절하고 작품 내부의 자율성으로 아방가르드의 방향을 잡았지만, 외부 세계와 단절된 미술의 자율성이란 공허할 수밖에 없다.

이우환의 예술에서 관계나 여백의 개념은 세계의 외형을 삽화처

럼 모방하는 재현의 한계와 세계와 무관하게 자율성을 추구하는 모더니즘의 함정에서 벗어나 있다. 이 점에서 그의 작품 세계는 건물 자체보다 주변 자연환경과의 관계를 중시한 한국의 건축이나 단순하게 추상화된 형태와 체감률을 통해 무한한 우주를 열어 보이고자 한 석탑의 정신과 통한다. 그리고 형상을 통해 무한한 우주의 여백을 열어 보이는 문인화 정신과 일치한다.

이러한 미학적 특징은 인위적인 기교로 기념비적인 상징물을 만들거나 외부와 차단하여 자기 지시적으로 가둬버리는 서구의 미니멀리즘과 차별화되는 지점이다. 그의 국제 무대에서의 성공은 서양 미술의 흐름을 맹목적으로 추종하지 않고 이러한 차별화된 정체성을 지켜낼 수 있었기에 가능했다. 인위성을 최소화하여 최대한의 공간적 울림을 창출하고, 유한한 사물을 통해 무한한 우주를 응시하게 하는 것이 바로 그가 오늘날 세계 미술계에 화두로 던지는 '여백의 미학'이다.

맺음말

현대 사회의 문제들을 해결할 종합 백신

오늘날 한국 사회는 과연 올바른 방향으로 가고 있을까? 가끔 우리는 가던 길을 멈추고 본질과 관련하여 현재를 점검할 필요가 있다. 분명 우리는 과거에 비해 물질적 풍요를 누리고 있지만, 정신적으로는 그다지 행복해하지 않는다. 굳이 '헬조선'이나 높은 자살률을 논하지 않더라도 현대인들은 극도의 정신적 피로감 속에 인정과 정서가 메말라가고 있다. 이것은 우리가 본질에서 분명 놓치고 있는 것이 있다는 증거다.

한국전쟁 이후 보릿고개 시절을 겪고 한강의 기적을 이루기까지 우리는 우선 생존의 욕구를 충족해야 했다. 그 과정에서 서구 자본주의를 받아들였고 그 덕분에 고도의 경제 성장을 이룰 수 있었다. 그러나 지금은 모든 가치가 돈으로 결정되는 배금주의의 부작용이

팽배해 있다. 학생들은 자신의 적성보다 돈 많이 버는 학과로 몰리고, 자아실현보다 빌딩주를 꿈꾸는 천민자본주의로 전락했다. 이것은 코로나 바이러스보다 심각한 자본주의 바이러스이며, 이것은 우리의 본모습도 원하는 삶도 아니다.

혹자는 한국적인 정체성은 없으며 오직 시대적 위기를 극복할 수 있는 외국의 문화를 적극적으로 수입해야 한다고 주장한다. 이들은 한국성이라는 주장도 모든 인류의 보편적인 특성이거나 국수주의자들이 '국뽕'의 논리로 만든 것이라고 비판한다. 사실 모든 문화는 뒤섞이며 발전하는 것이기에 시대를 초월한 고정된 정체성은 존재하지 않는다. 그러나 정체성이 고정되지 않는다는 말과 정체성이 없다는 것은 일치하지 않는다. 또 정체성을 갖고 융통성 있게 변하는 것과 정체성 없이 변하는 건 다르다. 정체성 없이 수입에만 의존하는 문화는 얼빠진 사대주의로 전락할 수밖에 없기 때문이다.

국수주의와 사대주의 논쟁은 불교의 '참나'와 '무아' 논쟁과 흡사하다. 참나는 나의 변치 않는 정체성이 있다는 것이고, 무아는 끝없이 연기 작용으로 변하기에 정체성이 없다는 논리다. 그러나 석가모니의 참뜻을 이해하면, 참나의 존재 방식이 무아다. 우리가 대립적인 개념으로 알고 있는 유와 무, 공과 색, 보편성과 특수성은 동전의 양면처럼 하나로 되어 있다. 참나를 부정해야 무아가 되는 게 아니라 참나를 알아야 무아에 이를 수 있고, 자신의 정체성을 알아야 보편성으로 나아갈 수 있는 것이다.

이 책에서 한국의 미의식으로 제시한 '소박'은 지금은 서양 문화의 영향으로 사라져버린 전통이다. 그것은 가난 극복이라는 시대적

과업을 수행하는 데 유용한 문화가 아니었기 때문이다. 그래서 우리는 서양의 과학 문명을 수입하고 서양 문화를 흉내 내며 경제 대국이 될 수 있었다. 그리고 이제는 생존의 욕구를 뛰어넘을 때가 되었지만, 무엇을 어떻게 헤쳐나가야 하는지 그 길을 잃어버렸다.

한국전쟁 직후 우리의 과제가 가난 극복이었다면, 현대 사회의 과제는 천민자본주의가 낳은 배금주의의 부작용과 빈부격차, 그리고 인간의 이기주의에 따른 환경문제와 바이러스 등의 해결이다. 이러한 문제들은 모두 현대인의 삶이 본질에서 벗어나서 생긴 문제들이다. 소박의 미학은 이러한 동시대의 모든 문제를 해결할 종합 백신의 역할을 수행할 수 있다.

문화는 당면한 문제를 극복하기 위한 적응 방식이며, 문화적 차이는 우열의 문제가 아니라 가치관과 취향의 문제다. 호랑이와 까치의 능력이 다르듯이 문화적으로 모든 민족은 평등하고 각자의 역할이 있는 것이다. 문화는 이 차이를 가치 있게 만들 때 발전하는 것이다. 그것은 자신의 얼을 통해서 가능하고, 자신의 얼을 찾기 위해서는 민족의 얼을 살펴야 한다.

서양의 물질문명이 지배했던 근대기에는 '소박'의 미학이 설 자리가 없었지만, 이제는 물질문명의 부작용을 치유할 수 있는 최고의 백신이 될 수 있다. 그런 맥락에서 이 책은 우리가 잠시 잊고 있었던 '소박'의 문화적 전통을 예술 작품을 통해 확인하고자 하였다. 그것은 우리에게 너무 가까이 있어서 보지 못하거나 당연시했던 것들이다.

이 책에서 정의한 '소박'의 개념은 단지 아끼고 절약한다는 소극

적인 의미가 아니라 자연의 일부인 인간이 자신의 천진한 본성에 따라 살아가는 것이다. 그럴 때 우리는 자유와 행복을 누릴 수 있다. 우리가 불행해지는 이유는 남과 비교해서 생기는 열등감 때문이다. 남의 눈치를 보고 남이 세운 규범에 따라 사는 노예적 인간에게 자유와 행복이 보장될 리가 없다. 오늘날 자극적인 대중문화는 본성의 상실에서 오는 불행감을 잠시나마 잊게 해주는 역할을 할 뿐이다. 그러한 일시적인 쾌락에 의존할수록 본질에서 멀어지게 된다. 소박한 사람은 남의 눈치를 보지 않기에 남에게 뒤처질까 불안해하지 않고 꿋꿋하게 자신의 길을 간다.

조선 시대 처사處士는 부와 명예를 좇지 않고, 평소 자기 성찰과 연구에 몰두하고, 나설 기회가 오면 남을 위해 기꺼이 헌신하였다. 당시 과거 시험에 급제하는 일은 출세의 보증수표였지만, 그보다 더 존경받는 사람이 처사였다. 그들은 재야에 묻혀 있어도 우국충정으로 국사의 허물을 질타하며 늘 깨어 있는 상태로 학문에 정진했다. 그래서 "정승 세 명이 대제학 한 명만 못하고, 대제학 세 명이 처사 한 명만 못하다."라는 말이 있었다. 만약 이러한 소박한 삶을 산다면 오늘날 우리 사회의 문제들은 저절로 해결될 것이다.

이것이 안 되기 때문에 재산과 명예를 잃으면 모든 걸 잃은 것처럼 괴로워하고 쉽게 절망에 빠지는 것이다. 오늘날 현대 사회는 모든 평가가 경제적 가치로 이루어지고, 정치는 권력을 위해 국민을 이용한다. 교육은 출세를 위해 개성을 말살하고, 종교는 신도를 모으기 위해 구원을 판다. 이것이 본질을 잃은 우리의 현주소다. 온통 허세와 화려한 치장이 난무하는 가운데 '소박'의 미학은 찾아보기 어

럽다.

지금이야말로 '버려야 할 것'과 '버려서는 안 될 것'을 구분할 수 있는 '소박'의 지혜가 필요한 시기다. 나무가 가을에 낙엽을 버리는 것은 그래야 겨울을 날 수 있기 때문이다. 인간은 버리지 못하고 채우려고만 하기에 결국 쓰러지는 것이다. 우리가 불필요한 것을 버릴 수 있는 용기는 본질에 대한 확신이 있을 때 가능하다. 자연은 불필요한 장식으로 본질을 감추지 않기 때문에 영원하다. 이것은 소박미의 핵심인 '대교약졸'의 지혜다.

이 책에서 살펴본 한국의 예술은 그러한 자연을 본받아 인위적 장식을 최소화하여 본질의 상태에서 아름다움을 찾고자 했다는 점에서 미학적 가치가 있다. 이처럼 자연과 접화하여 '천인묘합'의 멋을 추구하는 '소박'의 미학은 분명 현대 사회에서 우리가 놓치고 있는 중요한 본질을 응시하게 한다.

주

1 야나기 무네요시, 「조선 도자기의 특질」(1922), 『조선과 그 예술』, 이길진 역, 신구문화사, 1994, 161쪽.

2 야나기 무네요시, 『미의 법문』, 최재목, 기정희 역, 이학사, 2005, 28~29쪽.

3 Dietrich Seckel, "Some Characteristics of Korean Art", *Oriental Art*, vol.23(Spring, 1977), 52~61쪽 참조.

4 고유섭, 「조선 고대 미술의 특색과 그 전승 문제」(1941), 『구수한 큰맛』, 진홍섭 엮음, 다할미디어, 2005, 45~56쪽 참조.

5 최순우, 「우리나라 미술사 개설」, 『새벽』(신년호, 1955), 87쪽.

6 김원용, 『한국 고미술의 이해』, 서울대학교 출판부, 1980, 17~18쪽.

7 위의 책, 7쪽.

8 최광진, 『한국의 미학 : 서양, 중국, 일본과의 다름을 논하다』, 미술문화, 2015, 266~288쪽.

9 퍼시벌 로웰, 『내 기억 속의 조선, 조선 사람들』, 조경철 역, 위즈덤하우스, 2001. 39쪽.

10 최남선, 『조선의 상식』(1946), 최상진 해제, 두리미디어, 2007, 82쪽.

11 중국 동진의 곽박(郭璞)이 쓴 『장서(葬書)』에는 "죽은 사람은 생기에 의지하여야 하는데…… 그 기는 바람을 타면 흩어져버리고 물에 닿으면 머문다. 그래서 바람과 물을 이용하여 기를 얻는 방법을 풍수라 일컫게 되었다."라는 기록이 있다.

12 야나기 무네요시, 『조선과 그 예술』, 이길진 역, 신구문화사, 1994, 202쪽.

13 최순우, 앞의 책, 78~79쪽.

14 야나기 무네요시, 『조선과 그 예술』, 92쪽.

15 최순우, 『무량수전 배흘림기둥에 기대서서』, 학고재, 1994, 94쪽.

16 칸딘스키, 『예술에 있어서 정신적인 것에 대하여』, 권영필 역, 열화당, 1981, 79쪽.

17 최순우, 『최순우 전집 1』, 학고재, 1992, 473~475쪽.

18 김환기, 『김환기 20주기 추모전 : 백자송』, 환기미술관, 1999. 92쪽.

19 야나기 무네요시, 「조선 도자기의 특질」(1922), 『조선과 그 예술』, 163쪽.

20 야나기 무네요시, 『다도와 일본의 미』, 김순희 역, 소화, 2004. 47쪽.

21 야나기 무네요시, 「조선의 찻잔」(1954), 『조선과 그 예술』, 269쪽.

22 야나기 무네요시, 「조선의 목공품」(1935), 위의 책, 171~172쪽.

23 김정희, 『추사집』, 최완수 역, 현암사, 2014, 596쪽.

24 김용준, 『근원 김용준 전집 1, 새 근원 수필』, 열화당, 2001, 92쪽

25 유홍준, 『추사 김정희』, 창비, 2018, 413쪽에서 재인용.

26 김환기, 「편편상」(1961. 9), 『김환기 20주기 추모전 : 백자송』, 환기미술관, 1999, 88쪽.

27 김환기, 「항아리」(1963. 4), 위의 책, 1999, 94쪽.

28 김종영, 『초월과 창조를 향하여』, 열화당, 133~134쪽.

29 김종영, 위의 책, 31쪽.

30 이우환, 『여백의 예술』, 현대문학, 2002, 266쪽.

31 이우환, 위의 책, 355쪽.

32 이우환, 위의 책, 366쪽.

참고 문헌

아도르노, 호르크하이머, 『계몽의 변증법』, 김유동 역, 문학과 지성사, 2001

베르그송, 『창조적 진화』, 황수영 역, 아카넷, 2005

노자, 『도덕경』, 오강남 역, 현암사, 1995

장자, 『장자』, 오강남 역, 현암사, 1999

야나기 무네요시, 『조선과 그 예술』, 이길진 역, 신구문화사, 1994

야나기 무네요시, 『미의 법문 : 야나기 무네요시의 불교미학』, 최재목, 기정희 역, 이학사, 2005

야나기 무네요시, 『다도와 일본의 미』, 김순희 역, 소화, 2004

고유섭, 『구수한 큰맛』, 진홍섭 엮음, 다할미디어, 2005

김원용, 『한국 고미술의 이해』, 서울대학교 출판부, 1980

최남선, 『조선의 상식』, 최상진 해제, 두리미디어, 2007

이중환, 『택리지』, 이익성 역, 을유문화사, 2002

박시익, 『한국의 풍수지리와 건축』, 일빛, 1999

(사)한국전통조경학회, 『동양조경문화사』, 도서출판 대가, 2011

박명덕, 『한옥』, 살림, 2005

최순우, 『무량수전 배흘림기둥에 기대서서』, 학고재, 1994

박경식, 『한국의 석탑』, 학연문화사, 2008

강경숙, 『한국도자사』, 예경, 2012

정양모, 『고려청자』, 대원사, 1998

정양모, 『한국의 도자기』, 문예출판사, 1991

고유섭,『고려청자』, 열화당, 2010

칸딘스키,『예술에 있어서 정신적인 것에 대하여』, 권영필 역, 열화당, 1981

김재열,『백자·분청사기1, 2』, 예경, 20000

박병선,『순백으로 빚어낸 조선의 마음, 백자』, 방병선, 돌베개, 2002

정동주,『조선 막가발 천년의 비밀』, 한길아트, 2001

타니 아키라, 신한균 공저,『사발 : 자신을 비워 세상을 담는다』, 아우라, 2009

박영규,『한국 전통목가구』, 한문화사, 2011

유홍준,『추사 김정희』, 창비, 2018

유홍준,『완당평전 1』, 학고재, 2002

김정희,『추사집』, 최완수 역, 현암사, 2014

최완수,『추사명품』, 현암사, 2017

이용수, 이영재,『추사진묵』, 두리미디어, 2005

김용준,『김용준 전집 1』, 열화당, 2001

호암갤러리,『김종영전』, 중앙일보사 문화사업국, 1989

김종영,『초월과 창조를 향하여』, 열화당, 2005

김종영,『김종영 서법 묵예』, 열화당, 2009

이우환,『여백의 예술』, 현대문학, 2002

이우환,『시간의 여울』, 현대문학, 2009

이우환,『만남을 찾아서』 김혜신 역, 학고재, 2011

김환기,『김환기 20주기 추모전 : 백자송』, 환기미술관, 1999

김환기,『어디서 무엇이 되어 다시 만나랴』, 환기미술관, 2005

마로니에북스 편집부,『김환기』, 마로니에북스, 2012

국립현대미술관,『윤광조』, 컬처북스, 2004

호암미술관,『한국의 미, 그 현대적 변용』, 호암미술관, 1994

최광진,『한국의 미학, 서양 중국 일본과 다름을 논하다』, 미술문화, 2015

최광진,『현대미술의 전략』, 아트북스, 2004

퍼시벌 로웰,『내 기억 속의 조선, 조선 사람들』, 조경철 역, 위즈덤하우스, 2001